Curo

THÉÂTRE
DES
JEUNES FILLES

Toute contrefaçon sera poursuivie conformément aux lois par le libraire-éditeur-propriétaire.

MÊME LIBRAIRIE

Réflexions et conseils pratiques sur l'Éducation, pour servir de guide aux mères et aux institutrices, par l'abbé BALME-FRÉZOL, du clergé de Paris. 2 vol. in-8. 10 fr. »
Cet ouvrage a été recommandé par S. E. Mgr le cardinal-archevêque de Besançon, par S. G. Mgr l'évêque de Montpellier, et par S. G. Mgr l'évêque de Quimper.

Histoire Sainte. Instruction comprenant la Vie de Notre-Seigneur Jésus-Christ avec Questionnaires, par M. l'abbé BADICHE, licencié en théologie, membre de plusieurs sociétés littéraires, et M. FRESSE-MONTVAL, ancien professeur à l'Athénée impérial de Paris. 1 vol. in-18, cartonné. « 60 c.

Géographie, 1 vol. in-18 par les mêmes auteurs. . . . « 40 c.

Atlas de géographie, composé de 8 cartes fort bien gravées et coloriées, par les mêmes auteurs ; grand in-8. Cartonné. 1 fr. 20
Le journal l'*Univers* a recommandé ce cours dans son numéro du 16 janvier 1858.

Manuel de lecture, ou exercices syllabés pour faire suite aux tableaux de lecture, par M. FRESSE-MONTVAL. Ouvrage renfermant des préceptes moraux et des notions sur les connaissances les plus usuelles, à l'usage de la première enfance; approuvé par NN. SS. l'archevêque de Paris et l'évêque de Nantes. 1 vol. in-18, cartonné. « 50 c.

Cours de lectures morales, composé des plus beaux traits tirés des auteurs sacrés et profanes et propres à mettre en relief les vertus chrétiennes, pour servir de lecture courante dans les communautés religieuses, les pensionnats et les écoles primaires, par M. Alph. FRESSE-MONTVAL. 1 vol. in-12 de 332 pages, avec approbation de Mgr l'archevêque de Paris. Cartonné.
1 fr. 25

CORBEIL. — Typogr. et stér. de CRÉTÉ.

NOUVEAU THÉATRE

DES

JEUNES FILLES

PAR

MADEMOISELLE CURO

Auteur du *Bonheur de la Famille*, etc., etc.

TROISIÈME ÉDITION PLUS COMPLÈTE

PARIS

NOUVELLE LIBRAIRIE CLASSIQUE

VICTOR SARLIT, LIBRAIRE-ÉDITEUR

RUE SAINT-SULPICE, 25.

—

1866

LA JEUNE SAVANTE

ou

LE PREMIER JOUR DE PENSION.

PIÈCE EN DEUX ACTES

PERSONNAGES.

MADAME DE VALNAIS, maîtresse de pension.
CLAIRE,
ADÈLE,
LOUISE, } Pensionnaires.
FLORE,
ALMÉDORINE,
ZÉLIE,
MADAME MONCLAR, mère de Zélie.
JEANNE, femme d'un jardinier.
TIENNETTE,
FANNY, } Filles du jardinier.

LA JEUNE SAVANTE

OU

LE PREMIER JOUR DE PENSION.

SCÈNE PREMIERE.

LOUISE, ADÈLE, CLAIRE.

ADÈLE.

Mesdemoiselles, avez-vous vu la nouvelle pensionnaire ?

LOUISE.

Comment ! elle est arrivée ?

ADÈLE.

On ne doit pas répondre à une question par une autre question.

LOUISE.

Voyez ce docteur !

ADÈLE.

Et docteur sans barbe, encore.

CLAIRE.

Je croyais que les docteurs n'en portaient jamais !

ADÈLE.

Je ne connais pas les lois qui défendent ou ordonnent la barbe.

CLAIRE.

Est-ce que c'est de cela que tu voulais parler ?

ADÈLE.

Du tout; mais Louise détourne toujours la conversation de son chemin ; vous partez pour la Belgique, et vous arrivez en Suisse.

CLAIRE.

Louise, entends-tu Adèle ?

LOUISE.

Adèle a l'habitude d'attaquer à droite et à gauche, mais elle ressemble à don Quichotte ; quand elle croit défaire une armée, elle s'est battue seulement contre des moulins à vent.

CLAIRE.

Qu'est-ce que don Quichotte, je ne connais pas ce général. Seulement son nom me fait présumer qu'il est espagnol.

ADÈLE.

Don Quichotte était un chevalier espagnol, qui lut tant de romans remplis d'aventures extraordinaires, qu'il finit par y croire ; sa tête se monta, et dans sa folie, il voyait partout des aventures merveilleuses. Il était brave, désintéressé, sincère, dévoué, il avait toutes les vertus ; mais il faisait un mauvais usage de ses vertus ; il était fou! Il fait rire, mais on l'aime !

CLAIRE.

Est-ce que tu as lu sa vie ?

ADÈLE.

Non, ma chère, mais mon père m'a raconté ses aventures.

LOUISE.

Tu as pris du caractère de ton héros, tu batailles sans cesse !

CLAIRE.

Puisqu'il était vertueux, c'est un honneur de lui ressembler.

LOUISE.

Don Quichotte avait des vertus, mais il était tellement ridicule, que ses ridicules ont fait oublier ses vertus.

CLAIRE.

Mais c'est très-mal : un ridicule n'est qu'un tort léger et les vertus doivent le faire pardonner.

LOUISE.

C'est malheureusement le contraire qui arrive, le ridicule fait oublier les vertus.

ADÈLE.

Quand je dis qu'on ne sait pas où l'on va avec Louise, je voulais parler de la pensionnaire. Nous partons pour l'Espagne et nous y commençons un cours de philosophie.

CLAIRE.

Laissons l'Espagne, son chevalier, et la philosophie. Comment est la nouvelle arrivée ?

ADÈLE.

C'est quelque chose d'étonnant, un bouffon sérieux !

CLAIRE.

Comment, un bouffon ?

ADÈLE.

Sans s'en douter, oh ! elle est très-amusante.

LOUISE.

Tant mieux : elle va nous distraire.

CLAIRE.

J'espère que vous allez lui rendre la maison agréable.

LOUISE.

Tu t'effrayes parce que je dis qu'elle va nous distraire ?

CLAIRE.

Oui, je crains : je ne puis souffrir voir tympaniser une pauvre enfant, tout étonnée de se trouver entourée d'étrangers.

LOUISE.

Claire est touchante !

ADÈLE.

Bon ! elle touchera notre nouvelle compagne, qui la touchera. Elles seront touchées, c'est très-touchant !

SCÈNE II.

Les Précédentes, FLORE.

FLORE.

On va vous la conduire ; oh ! que nous allons rire.

LOUISE, *chantant.*

On va nous la conduire,
Oh ! que nous allons rire !

Nous le disons en chantant :
Flan, flan, flan,
Que nous allons rire !
Que nous allons rire !

CLAIRE.

Qu'a-t-elle donc de si risible ?

FLORE.

Sa robe trop courte, son chapeau trop grand, ses souliers trop épais, sa tournure trop mince.

ADÈLE.

Qu'est-ce qu'une tournure mince ?

LOUISE.

Qu'est-ce qu'une tournure mince ? tire-toi de là.

FLORE.

Oh ! mon Dieu, je voulais faire une antithèse.

CLAIRE.

Qu'est-ce qu'une antithèse !

ADÈLE.

L'an prochain, ma petite, tu sauras ce que c'est qu'une antithèse.

LOUISE.

Voyons ! revenons à la pensionnaire ; on dit que

c'est moi qui vais de bic à bac, et nous voilà aux antithèses.

FLORE.

Oh ! elle est étonnante.

CLAIRE.

Comment s'appelle-t-elle ?

FLORE.

Almédorine.

TOUTES.

Almédorine !

CLAIRE.

C'est un joli nom, un peu long.

ADÈLE.

Et singulier.

CLAIRE.

Mais ce n'est pas elle qui a choisi son nom, il n'implique donc en rien son goût.

LOUISE.

Claire vous a une logique admirable !

ADÈLE.

Et sans l'avoir étudiée !

LOUISE.

C'est un don naturel !

FLORE.

Qu'elle apporta en naissant, avec un million d'autres dons surnaturels !

CLAIRE.

Je ne crois pas avoir rien de surnaturel.

ADÈLE.

Oh ! si, ma chère, beaucoup de choses !

LOUISE.

Beaucoup !

FLORE.

Beaucoup !

CLAIRE.

Ma patience seule le serait, si j'attachais du prix à vos plaisanteries, que je trouve froides et sans goût.

ADÈLE.

Froides, est élégant.

LOUISE.

Sans goût, est gracieux.

FLORE.

C'est élégant et gracieux.

CLAIRE.

Mais, mesdemoiselles, pourquoi me tracasser ainsi ? cela n'est pas charitable.

ADÈLE.

Claire passe avec la même facilité d'une leçon de philosophie à un sermon de charité.

CLAIRE.

L'expression n'est pas juste ; je ne demande rien.

LOUISE.

Que la paix !

ADÈLE.

Qui ne s'accorde jamais qu'après la guerre.

FLORE.

Et à des conditions onéreuses au vaincu.

ADÈLE.

A moins qu'on ne soit généreux, et je suis généreuse. (*Elle tend la main à Claire.*) Je t'accorde la paix.

CLAIRE, *lui prenant la main.*

Pourquoi me faisais-tu la guerre ?

ADÈLE.

Par esprit de conquête.

FLORE.

Ah ! ah ! je ne m'y attendais pas.

LOUISE.

Conquête d'influence, apparemment !

CLAIRE.

Alors nous aurons encore la guerre ; car je ne me laisse influencer que par mon cœur et la raison.

LOUISE.

Elle est brave !

SCÈNE III.

Les Précédentes, MADAME DE VALNAIS, ALMÉDORINE.

MADAME DE VALNAIS.

Mesdemoiselles, je vous présente votre nouvelle compagne, mademoiselle de Bladi ; je vous la recommande, j'espère que vous lui rendrez la maison agréable.

ADÈLE.

Nous essayerons, madame.

CLAIRE.

Si mademoiselle veut bien accepter notre amitié, nous l'aimerons.

ALMÉDORINE.

Vous êtes bien gracieuse, mademoiselle, je sens que je vous aimerai beaucoup.

MADAME DE VALNAIS.

Je vous laisse, mesdemoiselles, prenez bien soin de votre nouvelle compagne.

(*Elle sort.*)

SCÈNE IV.

Les Précédentes, moins MADAME DE VALNAIS.

LOUISE.

Mademoiselle de Bladi voudrait-elle nous dire son nom de baptême ?

ALMÉDORINE.

Almédorine ; et vous, mademoiselle, comment vous nomme-t-on ?

LOUISE.

Louise de Ternay.

CLAIRE.

Et moi, Claire Delbain.

ALMÉDORINE.

Oh ! mademoiselle Delbain, vous avez une heureuse physionomie ; voulez-vous être mon amie ?

CLAIRE.

Très-volontiers ; mais appelez-moi Claire.

ALMÉDORINE.

De tout mon cœur; vous m'appellerez Almédorine.

ADÈLE.

Nous nous tutoyons dans la pension : je me nomme Adèle Tamplai, et voilà Flore de Volsénange.

ALMÉDORINE.

Oh! de Volsénange est un très-joli nom de famille, il est d'un rhythme heureux.

ADÈLE.

Rhythme! je ne comprends pas le mot de rhythme employé dans ce sens.

ALMÉDORINE.

Oh! je fais beaucoup de néologismes.

LOUISE.

Il me semble, Almédorine, que vous êtes très-savante !

ALMÉDORINE.

In incertum scire.

ADÈLE.

Du latin ! oh ciel, du latin !

LOUISE.

Oh! mais Almédorine est donc une savante?

ALMÉDORINE.

Pas encore, mais j'ai le goût de la science ; j'aime la statistique.

CLAIRE.

La statique !

ALMÉDORINE, *riant aux éclats.*

Ah ! la statique !

CLAIRE.

Ne l'avez-vous pas dit ?

ALMÉDORINE.

Non, j'ai dit la statistique : ce sont deux sciences tout à fait différentes ; la statique est une partie des mathématiques ; la statistique est une science qui tient à l'économie politique.

ADÈLE.

Étudiez-vous l'économie politique ?

ALMÉDORINE.

Peu, mais j'en entendais beaucoup parler et je m'y intéressais vivement. J'aime beaucoup l'archéologie.

ADÈLE.

Cette science doit vous aller,

LOUISE.

Oui, c'est la science des antiques.

ALMÉDORINE.

Pas des antiques, mais des antiquaires.

ADÈLE.

Vous allez être le prodige de la pension.

CLAIRE.

Vous devez supérieurement mettre l'orthographe.

ALMÉDORINE.

Non : je n'écrivais presque jamais ; je serai très-faible.

ADÈLE, *riant.*

Ah ! votre science dédaigne l'orthographe.

LOUISE ET FLORE, *riant aux éclats.*

Ah ! ah ! que savez-vous donc ?

ALMÉDORINE, *étonnée.*

Je sais le commencement de beaucoup de choses.

LOUISE.

Sans orthographe.

ALMÉDORINE.

Oui, vraiment : mais j'apprendrai facilement ; je vous

ai dit que je n'ai presque pas écrit : l'orthographe est la mémoire des lettres, j'ai de la mémoire, alors j'apprendrai.

LOUISE.

Ce n'est déjà pas si facile !

FLORE.

Pas facile du tout !

ALMÉDORINE.

Oh ! si : en cherchant l'étymologie.

CLAIRE.

Qu'est-ce que l'étymologie ?

ALMÉDORINE.

La source du mot, sa racine.

CLAIRE.

Mais c'est plus difficile que l'orthographe.

ALMÉDORINE.

Oh ! que non ; il faut simplement penser : j'aime le travail de la pensée.

ADÈLE.

Et celui des doigts ?

ALMÉDORINE.

J'y suis inhabile.

CLAIRE.

Oh! tant pis! mais non, tant mieux! vous m'apprendrez les belles choses que vous savez, et moi je vous apprendrai les travaux à l'aiguille : j'y suis habile.

LOUISE.

Mais mademoiselle Claire est la plus forte de sa classe en tout.

CLAIRE.

Cela ne veut pas dire grand'chose, mais j'espère travailler assez pour arriver à un résultat.

FLORE.

Même aux étymologies?

CLAIRE.

Pourquoi pas?

ADÈLE, *avec un air hypocrite.*

Voudriez-vous, Almédorine, nous dire les étymologies de quelques mots?

ALMÉDORINE.

Curé est un mot qui vient du latin, *cura*, et veut dire soin, travail, peine qu'on prend à faire une chose.

LOUISE, *se moquant.*

Ah! que c'est joli de savoir ça!

FLORE, *se moquant.*

C'est admirable !

CLAIRE.

Mais, oui ; je comprends maintenant pourquoi le prêtre qui dirige une paroisse se nomme curé : cela veut dire celui qui a soin de la paroisse.

ALMÉDORINE.

C'est cela, ma chère Claire ; et si je disais que si l'on perd son père ou sa mère on vous nomme un curateur ; vous comprendriez ce que cela veut dire.

CLAIRE.

Oui, curateur vient aussi de *cura :* il prend soin du bien de son pupille.

ALMÉDORINE.

Oh ! c'est très-bien !

ADÈLE, *se moquant.*

C'est on ne peut plus intéressant !

LOUISE.

Vous savez une foule de choses de cette nature ?

FLORE.

Cela ne vous donnera pas une première place en classe, je vous en avertis.

ALMÉDORINE.

Mais j'apprendrai ce que vous savez et je n'oublierai pas ce que je sais ; c'est toujours un avantage de savoir.

SCÈNE V.

Les Précédentes, MADAME DE VALNAIS, ZÉLIE.

MADAME DE VALNAIS.

Mesdemoiselles, c'est le jour des présentations, je vous présente mademoiselle Zélie Monclar, je la confie à vos soins.

ADÈLE.

Je vous remercie, madame.

MADAME DE VALNAIS.

Eh bien! Almédorine, êtes-vous contente de vos nouvelles compagnes?

ALMÉDORINE.

Oui, madame, surtout de Claire; je suis de bonne foi et toute simple : et ces autres demoiselles me semblent avoir envie de se moquer ou de ma science ou de mon ignorance : je ne veux pas oublier, mais je veux apprendre. Est-ce ridicule ?

MADAME DE VALNAIS.

Nullement ; je ne présume pas que ces demoiselles aient pu vous le faire craindre.

ALMÉDORINE.

Vous me pardonnerez, madame. Je ne me connais pas en ridicule : mon père vit au fond d'une province, il ne voit que de vieux amis, qui sont des savants comme lui ; je n'ai jamais connu ma mère, j'étais au berceau quand j'eus le malheur de la perdre. C'était ma nourrice qui présidait à ma toilette : je vois bien que je n'ai pas la grâce de ces demoiselles, mais cela s'acquiert, je le suppose du moins, et je ferai de mon mieux pour répondre à ces leçons comme aux autres plus essentielles.

MADAME DE VALNAIS.

Et vous obtiendrez le même succès, ma chère Almédorine. *(Elle sort.)*

SCÈNE VI.

Les Précédentes, moins MADAME DE VALNAIS.

ADÈLE.

Avez-vous été déjà en pension, mademoiselle ?

ZÉLIE.

Adèle, car je vous ai entendu nommer ainsi, je suis une habituée des pensions ; j'ai quinze ans, depuis l'âge de cinq ans je suis en pension ; j'ai été dans cinq ou six.

LOUISE.

Vous ne vous attachez donc nulle part ?

ZÉLIE.

Je ne suis pas sentimentale.

ALMÉDORINE.

Mais il me semble que reconnaître par la tendresse les soins qu'on a pour vous, n'est pas être sentimentale, mais tout simplement reconnaissante. Le mot reconnaissance vient de *reconnaître* : et c'est être ingrat que ne pas sentir ce qu'on fait pour nous.

ZÉLIE, *la regardant d'un air ironique.*

Je conviens que dans aucune pension je n'ai rencontré un type aussi curieux que vous, Almédorine. Voyez que, si je n'ai pas la mémoire du cœur, comme le dit une certaine pièce de vers qu'on m'a fait apprendre de mémoire, j'ai la mémoire des noms.

ALMÉDORINE.

Vous devez être forte en histoire.

ZÉLIE.

Je n'ai que la mémoire des noms des personnes vivantes, mais le nom d'une personne morte depuis longtemps ne m'intéresse pas du tout. (*A Louise*) : Vous avez là un joli ruban en tour de cou : j'adore les rubans ! J'avais donné ce goût à la pension qu'on m'a fait quitter. Mes parents ont prétendu que j'y prenais le goût de la toilette. C'est une erreur ! C'est un goût naturel, je l'avais. Comment trouvez-vous ma coiffure ? (*Elle tire son chapeau.*)

ADÈLE.

Très-jolie !

LOUISE.

Almédorine, tirez donc votre chapeau ; nous verrons aussi votre coiffure.

ALMÉDORINE.

Volontiers ; mais je n'ai qu'une tresse : je ne sais pas me coiffer, vous me montrerez.

ZÉLIE.

Mais il me semble, Almédorine, que vous avez pris pour entrer en pension votre chapeau de jardin.

ALMÉDORINE.

Non : c'est mon chapeau des dimanches ; mais il y a trois ans que je l'ai.

LOUISE.

Il est très-joli.

FLORE.

Pour un chapeau de trois ans.

ALMÉDORINE.

Il était propre : je suis encore trop jeune pour sentir le besoin de suivre la mode.

ZÉLIE.

Je pense que le jour de mon baptême je craignais de n'être pas au dernier goût ; c'est inné chez la femme le goût de la toilette ; cela sied si bien !

CLAIRE.

Est-ce que dans votre pension on s'occupait ainsi de modes ?

ZÉLIE.

Que voulez-vous qu'on fasse alors pour se distraire ?

ALMÉDORINE.

Et les études, les leçons, les devoirs, les lectures : il me semble qu'il y a matière à distraction.

ZÉLIE.

Ma chère, vous êtes aussi comique que votre toilette. A notre pension il y avait une petite d'un ridicule achevé, elle avait un talma en mérinos, le de-

vant était doublé en soie, mais le dos était doublé en lustrine ; elle se donnait des airs avec ce maigre talma ! Que fis-je ? Un jour que nous allions à la promenade, je relevai le talma par derrière pour faire voir à tout le monde le comique de ces prétentions au talma doublé de soie.

CLAIRE.

Fi ! c'était méchant !

ZÉLIE.

Fi ! ce que vous dites est pédant.

ALMÉDORINE.

Mais ce n'est pas pédant. Le pédantisme consiste à faire parade de sa science. Claire exprime une opinion : comment voulez-vous que ce soit de la pédanterie ?

ZÉLIE.

Je me trompais : ce n'est pas elle qui est pédante ; c'est vous, avec vos définitions.

LOUISE.

Bien répondu ! et une pédante qui ne sait pas l'orthographe.

FLORE.

Et qui s'occupe d'archéologie !

ZÉLIE.

De l'arche de Noé.

LOUISE ET FLORE, *riant aux éclats.*

C'est bien dit, de l'arche de Noé.

ADÈLE.

Il y a peu de ressemblance pour confondre.

ZÉLIE.

Ah! je confonds tout cela : votre maîtresse permet-elle de porter des tournures?

ADÈLE.

Oui, quand elles ne sont pas exagérées.

ZÉLIE.

Je ne resterais pas dans une pension où l'on ne permît pas les tournures.

ALMÉDORINE.

Cependant si le cœur, la raison et l'intelligence étaient cultivés avec soin, je suppose que vous abandonneriez facilement la tournure.

ZÉLIE.

Oh! pas du tout... Je ne suis pas comme vous, Almédorine, je sais très-bien l'orthographe. Je dois donc

m'occuper des soins que réclame la toilette d'une jeune personne comme il faut.

ALMÉDORINE.

Mais ce n'est rien que votre orthographe; il faut la savoir comme il faut savoir lire. Mais quand on sait lire, on ne sait rien. Quand on sait l'orthographe, on sait écrire les mots ; mais il faut savoir penser, pour se servir de ces mots, ou l'on n'écrira que des sottises.

ZÉLIE.

Reçoit-on ici le *Journal des modes?* Oh! quel délicieux journal !

ALMÉDORINE.

Je n'en ai jamais entendu parler.

ZÉLIE.

Je le crois bien. Votre père est conservateur, n'est-ce pas ?

ALMÉDORINE.

Oui, eh bien ?

ZÉLIE.

C'est un journal révolutionnaire.

ALMÉDORINE.

Alors on ne peut le recevoir dans une pension. Et comment peut-il vous intéresser ?

(*Toutes les pensionnaires rient.*)

ADÈLE.

Vous croyez que les révolutions ne doivent pas intéresser les jeunes filles ?

ALMÉDORINE.

Intéresser, si; mais s'en occuper, non.

CLAIRE.

Ma chère Almédorine, le *Journal des modes* ne s'occupe que de toilettes.

LOUISE.

Mais il annonce les révolutions de toilettes.

TOUTES.

Oh ! charmant ! charmant !

SCÈNE VIII.

Les Précédentes, ROSE.

ROSE.

Mesdemoiselles, vous riez quand tout le monde pleure.

CLAIRE.

Pleurer, et pourquoi ?

ROSE.

Vous savez, Pierre le jardinier ?

ADÈLE.

Qui est parti pour l'Amérique, avec sa femme et ses trois enfants.

ROSE.

Eh bien ! le bâtiment a fait naufrage. Pierre est mort, sa femme vient d'arriver avec ses trois enfants ; ils sont nus, malades : c'est à fendre le cœur !

CLAIRE.

Allons les consoler...

ADÈLE.

Courons !

LOUISE.

Oh ! oui, les pauvres gens !

FLORE.

C'est bien malheureux.

ALMÉDORINE.

Je ne les connais pas ; mais je prends bien part à leurs malheurs.

ZÉLIE.

C'est fort malheureux ! mais ça n'est pas gai. Si vous y allez toutes, il faut bien que je vous suive, et je n'aime pas à m'attrister.

CLAIRE.

Il faut bien consoler, encourager, secourir ceux qui souffrent.

ADÈLE.

Allons ! allons !

FIN DU PREMIER ACTE.

ACTE SECOND.

SCÈNE PREMIÈRE.

MADAME DE VALNAIS, ADÈLE, LOUISE, CLAIRE, FLORE, ALMÉDORINE, ZÉLIE.

MADAME DE VALNAIS.

Mesdemoiselles, voici de vieilles robes, de vieux linge, ayez la bonté de vouloir bien travailler pour ces pauvres enfants ; ils sont nus, ils n'ont plus rien ; et plus de père pour leur gagner du pain. Dans la grande classe on travaille déjà ; mais vos nouvelles compagnes se plairont davantage avec quelques amies, qu'au milieu d'une classe où l'on ne peut causer librement.

ALMÉDORINE.

Je vous remercie bien, madame, de votre complaisance, et des égards que vous voulez bien avoir pour nous.

MADAME DE VALNAIS.

Je crois, ma chère Almédorine, que vous en méritez beaucoup.

ALMÉDORINE.

Je me rendrai, j'espère, digne de vos bontés.

CLAIRE.

Madame, Almédorine sera mon amie.

MADAME DE VALNAIS.

Ce choix vous honore toutes deux. A bientôt, mes petites amies.

SCÈNE II.

Les Précédentes, moins MADAME DE VALNAIS.

ADÈLE, *elle prend le paquet.*

Voyons ! approche une table, Louise.

LOUISE, *poussant une table.*

Voilà.

ZÉLIE.

Est-ce de bonne foi que madame de Valnais nous propose un semblable travail ?

CLAIRE.

Mais j'en suis ravie ! Adèle, tu as donné ta robe du matin ?

ADÈLE.

Oui, je n'avais rien autre chose à donner.

LOUISE.

Je n'ai pu ajouter au paquet qu'un peu de linge; mais je vais bien travailler.

FLORE.

Je déteste la couture ; je n'ai rien de vieux ; sans cela je donnerais volontiers quelques nippes.

ZÉLIE.

Vous auriez tort : moi je rassemble tout ce que j'ai de démodé, de mauvais goût, je vends cela à une revendeuse, et quand je n'achèterais avec cela qu'un ruban, c'est un ruban de plus.

ALMÉDORINE.

Et un bonheur de moins... Claire, je ne sais pas coudre, ma malle n'est pas arrivée; serais-je donc privée de faire quelque chose pour ces malheureux ? Madame de Valnais ne me permettra-t-elle pas de leur donner mes menus plaisirs? Je n'ai que ça.

CLAIRE.

Vous lui demanderez cette permission, Almédorine.

ZÉLIE.

Voilà que je trouve très-déplacé alors cette petite

fera demander aux autres. Je n'ai jamais de superflu, moi.

FLORE.

Ni moi non plus....

ALMÉDORINE.

Mais alors on donne de son nécessaire : la pauvre veuve de l'Évangile donnait de son nécessaire.

ZÉLIE.

Vous m'aviez dit que mademoiselle de Bladi était pédante, mais vous ne m'aviez pas dit qu'elle prêchât : c'est un agrément de plus.

ALMÉDORINE.

Claire, est-ce que je suis pédante?

CLAIRE.

Ma pauvre amie, je ne le crois pas; mais tu sais beaucoup de choses que les autres ignorent, et tu en parles.

ALMÉDORINE.

Si c'est un tort, je n'en parlerai plus.

CLAIRE.

Charmante amie! oh! tu vaux mieux que nous.

ALMÉDORINE.

Oh! non; je vois bien qu'il me manque bien des choses : tu me diras comment faire?

ZÉLIE.

Savez-vous le quadrille des lanciers, Flore?

FLORE.

Un peu...

ZÉLIE.

Dansons-le.

ZÉLIE et FLORE, *chantent l'air des lanciers et dansent.*

ADÈLE et LOUISE, *pendant la conversation, ont taillé, coupé des vêtements.*

ADÈLE.

Tiens, Claire, voilà une robe pour la plus petite, allonge le point, mais fais cela solidement et proprement.

CLAIRE.

N'aie pas peur!

LOUISE.

Voici une chemise!

ALMÉDORINE.

Oh! que je regrette de ne pas savoir coudre, que j'ai perdu de temps! Si j'avais su travailler, j'aurais employé utilement toutes mes soirées.

ZÉLIE.

Vos soirées archéologiques!

ALMÉDORINE.

Mais j'aurais pu coudre en entendant les amis de mon père, j'aurais eu deux plaisirs : celui de faire du bien et celui d'apprendre.

FLORE.

L'archéologie.

ADÈLE.

Zélie, vous ne voulez pas nous aider?

ZÉLIE.

Non, Adèle, je ne couds jamais que dans les bonnets, parce que c'est tout de suite fini.

LOUISE.

Flore, viens donc travailler.

FLORE.

Ah! c'est trop ennuyeux.

ZÉLIE.

Je n'aime pas les ouvrages à l'aiguille; cela est appliquant!

FLORE.

Une mazurka, allons! Zélie. (*Elles chantent et dansent.*)

ALMÉDORINE.

Ah! vous dansez bien, Zélie...

FLORE.

Voyons! dansons, Almédorine...

ALMÉDORINE.

Je ne sais pas...

ZÉLIE.

C'est égal, allez toujours...

ALMÉDORINE.

Mais j'irai mal; cependant je serais bien aise d'essayer. Comment faut-il faire?

FLORE.

Comme ça?...

ALMÉDORINE, *gauchement.*

Comme ça?

ZÉLIE, *se moquant.*

Parfaitement! courage! ça va bien, encore.

ALMÉDORINE, *encouragée, danse très-mal en y mettant beaucoup de force; les pensionnaires rient. Pendant qu'elle danse, Zélie lui attache au dos un écriteau sur lequel on lit :* Ane savant. *Toutes rient; Claire ne lève pas la tête et ne voit pas l'écriteau.*

FLORE.

Je n'en puis plus !

ZÉLIE.

Almédorine, venez avec moi ; vous ne devez pas être lasse.

ALMÉDORINE.

Non, mais je crains de vous lasser ; j'aime beaucoup danser, c'est la première fois de ma vie.

ZÉLIE.

Cela promet beaucoup ; vous danserez admirablement.

ALMÉDORINE.

Vous croyez ? J'en serais bien aise, mais j'aimerais encore mieux bien coudre : c'est utile, et la danse n'est qu'un plaisir.

SCÈNE III.

Les Précédentes, MADAME DE VALNAIS, JEANNE,
ET SES DEUX PETITES FILLES.

MADAME DE VALNAIS.

Jeanne, remerciez ces demoiselles, qui s'occupent de vous et de vos enfants.

ADÈLE.

Ah! ma bonne Jeanne, je prends bien part à votre peine.

CLAIRE.

Et moi aussi, je vous assure!

LOUISE.

Et moi, Jeanne!

JEANNE.

Oh! mes bonnes demoiselles, je vois combien vous êtes bonnes.

TIENNETTE, *petite fille, à part.*

Lis donc, ma sœur : Ane savant!

FANNY, *petite fille, à part.*

Ane savant! (*Elles rient toutes deux en cachette et finissent par éclater.*)

JEANNE.

Taisez-vous donc, petites; qui peut vous faire rire ainsi : excusez, mes bonnes demoiselles; mais les enfants oublient si vite le malheur, qu'en se voyant si bien accueillies, elles n'ont plus que de l'espérance.

TIENNETTE.

Oh! maman, ne dites pas cela : je pense bien à mon pauvre papa; mais je n'ai pu m'empêcher...

FANNY.

J'ai le cœur gros et je ris!

MADAME DE VALNAIS.

Qui peut donc vous faire rire?

TIENNETTE.

Mais cet écriteau.

MADAME DE VALNAIS.

Où donc?

FANNY, *montrant Almédorine.* (*Pendant cette scène, Zélie et Flore ont en vain essayé de se glisser derrière Almédorine pour lui ôter l'écriteau.*)

Au dos de cette demoiselle.

ALMÉDORINE.

J'ai un écriteau?

MADAME DE VALNAIS.

Voyons, mon enfant!

ALMÉDORINE, *allant à madame de Valnais.*

Ne vous fâchez pas, madame, c'est une plaisanterie de bienvenue.

MADAME DE VALNAIS.

Je déteste ces sottes plaisanteries : elles attestent la grossièreté de l'esprit, et la malignité du cœur

ALMÉDORINE.

Ane savant ! et je dansais : pas mal trouvé ! je posais !

CLAIRE.

Croyez bien, Almédorine, que je n'avais pas vu cet écriteau ?

ADÈLE.

Ni moi non plus : je travaillais avec tant de courage !

LOUISE.

Et moi aussi.

(Elles quittent leur ouvrage et viennent en scène.)

ZÉLIE.

Ne vous défendez pas, mesdemoiselles, c'est moi qui ai tout fait; seulement dans les pensions où j'ai été, quand une pensionnaire faisait une plaisanterie, toutes les pensionnaires en acceptaient la solidarité.

ADÈLE.

Apparemment que toutes faisaient de ces aimables choses. Nous n'en faisons jamais. Nous raillons quelquefois, mais au moins nous avons conscience de notre tort.

ZÉLIE.

C'est donner une grande importance à une plaisanterie.

MADAME DE VALNAIS.

Qui pouvait faire de la peine à cette enfant.

ALMÉDORINE.

Je trouverais tout simple qu'on me trouvât âne. Je ne comprends pas savante !

ZÉLIE.

Comment ! vous savez du latin, des étymologies, de l'économie politique, de l'archéologie, de la statistique, et bien d'autres choses, mais vous ne savez pas l'orthographe. Voilà ce que j'appelle un âne savant!
(*Flore se cache pour rire, les petites filles rient aux éclats en se cachant.*)

ALMÉDORINE.

Je ne sais ni l'économie politique, ni le latin, ni aucune des sciences dont vous venez de parler. Seulement, c'étaient les sujets de conversation de mon père, et ils m'intéressaient.

MADAME DE VALNAIS.

Voyons, Adèle, je vous connais : n'est-ce pas que vous avez trouvé Almédorine ridicule?

ALMÉDORINE.

Mais, madame, je le suis peut-être.

CLAIRE.

Oh! charmante amie!

ADÈLE.

Madame, vous savez que je suis franche : quand Almédorine, mise sans goût et d'une manière tout à fait démodée, nous a parlé de sciences dont je sais à peine le nom, j'ai cru qu'elle en faisait étalage, et quand elle nous a dit ensuite qu'elle ne savait pas l'orthographe, j'ai trouvé cela ridicule. Mais quand j'ai vu la simplicité, le naturel et le bon cœur d'Almédorine, j'ai vu que j'avais mal jugé : qu'elle avait de l'esprit, une instruction réelle, mais autre que la nôtre, et que notre petite science serait pour elle un badinage, parce qu'elle avait l'habitude de la réflexion et l'esprit exercé.

ALMÉDORINE.

Oh! que vous êtes bonne de me juger ainsi.

LOUISE.

C'est aussi mon opinion.

ZÉLIE.

Ce n'est pas la mienne. On ne peut sans pédanterie parler de toutes ces sciences.

MADAME DE VALNAIS.

Almédorine n'a vu que des savants ; elle ignore que

les femmes n'apprennent pas ces sciences ; que, par conséquent, même quand on les sait, on ne doit pas leur en parler. Mais c'est l'orgueil et la parade qui font la pédanterie, et non la connaissance des choses. Flore, je vous blâme fortement.

ZÉLIE.

Je suis fâchée, Flore, de vous avoir attiré ce blâme.

MADAME DE VALNAIS.

Qu'avez-vous fait pour le trousseau des enfants? Montrez-moi votre ouvrage commencé, Flore.

FLORE.

Madame, j'ai cru qu'on était libre.

MADAME DE VALNAIS.

De montrer un mauvais cœur et le goût de la paresse, parfaitement libre.

ALMÉDORINE.

Madame, je ne sais pas coudre, je n'ai pu rien faire. Voulez-vous accepter mon offrande. (*Elle glisse une pièce dans la main de madame de Valnais.*)

MADAME DE VALNAIS.

Volontiers. (*Regardant la pièce.*) C'est trop! mon enfant, vous n'avez que cela pour vous.

ALMÉDORINE.

Mais, madame, je n'ai besoin de rien. Mon père vous a autorisée à me donner tout ce qui m'est nécessaire; au delà du nécessaire, je n'ai plus que le besoin d'obliger.

MADAME DE VALNAIS.

Jeanne, voilà vingt francs; c'est suffisant pour commencer votre commerce de marrons, puisqu'on vous procure un local!

ADÈLE.

Ah! tant mieux!

JEANNE.

C'est une bien bonne parente qui répond de mon loyer, et me met à même de gagner ma vie et celle de mes enfants.

CLAIRE.

Elle est bien heureuse de pouvoir sauver ainsi une famille!

ZÉLIE.

Et bien malheureuse d'avoir une semblable famille!

JEANNE, *qui l'a entendue*.

Oui, mademoiselle, c'est un malheur d'avoir des

parents pauvres, parce qu'ils souffrent; mais quand ils sont estimables, on ne doit pas en rougir.

MADAME DE VALNAIS.

Je crois, mademoiselle Zélie, que nous aurons de la peine à nous mettre d'accord.

ZÉLIE.

J'espère que non, madame ; j'ai les inclinations de mon âge et de mon sexe. Je n'aime pas la science ; mais je sais parfaitement l'orthographe ; j'aime la musique de quadrille, je la joue passablement ; je danse bien ; j'ai une très-belle écriture; je calcule bien ; je brode parfaitement ; je fais la tapisserie avec goût : il me semble qu'une maîtresse de pension serait difficile si je ne pouvais la contenter.

MADAME DE VALNAIS.

Vous croyez, Zélie, que vous n'êtes en pension que pour apprendre à former votre esprit ? Vous vous trompez ; c'est surtout votre cœur et votre caractère qu'il faut élever à la hauteur de votre instruction. On est habile par l'un, heureux par l'autre.

ZÉLIE.

Et si je ne voulais pas être heureuse.

MADAME DE VALNAIS.

Vous seriez encore obligée de travailler à former

votre cœur et votre caractère pour faire le bonheur des autres.

ZÉLIE.

Je ne suis pas convaincue.

ADÈLE.

Prenez-vous cette réponse pour de l'esprit ?

LOUISE.

Et l'énumération de vos talents pour de la modestie ?

MADAME DE VALNAIS.

Zélie a beaucoup à faire, mais nous lui aiderons.

ALMÉDORINE.

Quel bonheur, madame, que mon père ait eu l'heureuse idée de me mettre entre vos mains ! Vous m'apprendrez à devenir bonne.

FLORE, *à part*.

Flatteuse.

SCÈNE IV,

MADAME DE VALNAIS, JEANNE, TIENNETTE, FANNY, ALMÉDORINE, CLAIRE, ADÈLE, LOUISE ; (*Un peu à part*), ZÉLIE, FLORE, MADAME MONCLAR.

ZÉLIE.

Maman ?

JEANNE.

Oh ! ma cousine.

TIENNETTE ET FANNY.

Ma bonne cousine !

LES PENSIONNAIRES.

Sa cousine !

MADAME MONCLAR, *à madame de Valnais.*

Je suis heureuse, madame, d'apprendre que c'est la maîtresse à laquelle j'ai confié ma fille, qui a eu tant de bonté pour ma pauvre cousine. Zélie, embrassez donc la pauvre Jeanne et ses deux petites filles.

ZÉLIE.

Maman, je ne les connais pas.

MADAME MONCLAR.

Je le sais ; mais je vous ai parlé d'elles bien souvent, et elles sont malheureuses !

JEANNE.

Ne soyez pas fâchée, mademoiselle, que je sois votre parente : je n'ai que d'honorables souvenirs.

ZÉLIE.

Je le crois, madame. (*Elle l'embrasse.*)

LES DEUX PETITES.

Et nous aussi, mademoiselle ma cousine.

MADAME DE MONCLAR, *à madame de Valnais.*

Madame, puisque vous voulez bien m'aider à tirer Jeanne de la triste position où elle est, veuillez lui procurer ce que vous pourrez le plus tôt possible. Je viens de louer la boutique dont je vous avais parlé.

JEANNE.

J'ai un petit fonds pour acheter des marrons; et ces bonnes demoiselles remontent la toilette de mes pauvres enfants.

MADAME MONCLAR.

J'ai le lit complet, un petit ménage à faire mettre dans votre petite maison.

JEANNE.

Ah! le ciel ne m'a pas abandonnée! Que le ciel vous récompense, madame, et vous aussi, ma bonne cousine, qui êtes venue à mon secours, sans rougir de ma pauvreté.

MADAME MONCLAR.

On ne doit rougir que des vices, de la paresse et de la sotte vanité.

MADAME DE VALNAIS.

Vous avez raison; Jeanne, venez avec nous; madame Monclar, voulez-vous bien nous suivre?

MADAME MONCLAR.

Oui, madame : Zélie, tu sais assez de belles choses, assez de babioles ; apprends à devenir bonne et utile.

SCÈNE V.

ADÈLE, LOUISE, CLAIRE, FLORE, ALMÉDORINE, ZÉLIE.

ADÈLE.

Zélie, vous avez l'air humilié de l'humble position de votre parente, et vous avez tort.

ZÉLIE.

Je ne la connaissais pas ; je suis en pension depuis l'âge de cinq ans, je vous l'avais dit.

LOUISE.

Oh ! c'est une digne femme.

ALMÉDORINE.

Ses enfants sont bien gentils.

CLAIRE.

Le ciel les bénira.

ADÈLE.

Allons, Zélie, redevenez gaie, mais gaie sans malice ?

ZÉLIE.

J'aime à m'amuser ; mais, seule, je suis peu gaie.

ALMÉDORINE.

C'est drôle, je ris moins que vous, et je suis toujours gaie.

CLAIRE.

Je comprends ça, moi, c'est que vous êtes toujours contente de vous-même, Almédorine.

ZÉLIE.

C'est peut-être cela, et je commence à sentir que j'ai fait un triste usage de la vie.

ADÈLE.

Je crois aussi que cette journée ne me sera pas inutile; Almédorine, vous m'avez appris bien des choses.

ALMÉDORINE.

Quoi donc?

CLAIRE.

Oh ! beaucoup de choses.

FLORE.

Quoi donc ?

ADÈLE.

Que l'on peut rester simple avec la science ; et

qu'alors le cœur conserve sa bonté, le caractère toute sa noblesse et que l'intelligence double de force.

ZÉLIE.

Et la vanité corrompt le cœur, affaiblit l'intelligence et avilit le caractère. Je comprends cela aussi ; mais je suis encore jeune, je puis me corriger.

CLAIRE.

Restons dans ces sentiments, et nous deviendrons de jour en jour et meilleures et plus heureuses.

ALMÉDORINE.

J'entends appeler.

LOUISE.

C'est la collation, courons.....

CLAIRE.

Viens, Almédorine, je vais te coiffer et te présenter à nos compagnes.

ADÈLE.

Que quelqu'un l'attaque !

LOUISE.

Ah ! toutes celles qui la connaîtront la défendront.

FIN DE LA JEUNE SAVANTE.

LE JOUR DE CONGÉ

OU

LA LIBERTÉ ABSOLUE.

PIÈCE POUR DES ENFANTS DE SEPT A DIX ANS.

PERSONNAGES.

MADAME DURFORT, maîtresse de pension.
CLOTILDE,
MARIE,
AGLAÉ,
ROSE, } Pénsionnaires de la petite classe de
REINE, sept à dix ans.
LISE,
ADÈLE,

La scène se passe dans un salon de récréation.

LE JOUR DE CONGÉ

ou

LA LIBERTÉ ABSOLUE.

SCENE PREMIERE.

LISE, CLOTILDE, ROSE, REINE, ADÈLE.

CLOTILDE.

Devinez, mesdemoiselles, ce que Marie et Aglaé sont allées demander à mademoiselle Durfort.

ROSE.

Une promenade en voiture!

ADÈLE.

Ce serait indiscret, cela coûte cher les promenades en voiture.

REINE.

Et puis, c'est un triste plaisir!

LISE.

Oui, cette tranquillité est si fatigante!

CLOTILDE.

Eh bien! vous ne devinez pas : non! Voyons, essayez, ou jetez votre langue aux chiens?

LISE.

Je ne puis deviner.

ROSE.

Ni moi!

REINE.

Ni moi!

ADÈLE.

Ni moi!

CLOTILDE.

Vous jetez votre langue aux chiens?

TOUTES.

Oui! oui!

CLOTILDE.

Eh bien! Marie est allée au nom de la petite classe demander...

TOUTES.

Quoi? quoi?...

CLOTILDE.

Mais, pour vous le dire, il faut pouvoir parler.

TOUTES.

Parle!

CLOTILDE.

Elle est allée trouver madame Durfort.

ADÈLE.

Mais nous savons ça... avance !

REINE.

Avance !

ROSE.

Ah ! tu fais perdre patience.

LISE.

Comment voulez-vous qu'elle dise, si vous parlez toujours ?

REINE.

Nous parlons toujours !

LISE.

Mais, oui !

ROSE.

Si vous disputez, comment voulez-vous que Clotilde nous dise ?

ADÈLE.

C'est juste ! Je vous en prie, mesdemoiselles, taisez-vous, afin que Clotilde nous dise. Parle, Clotilde !

CLOTILDE.

Eh bien ! Marie est allée demander à madame Durfort...

LISE.

Silence !

REINE.

Il n'y a que toi à parler.

ROSE.

Continue, Clotilde.

CLOTILDE.

Vous m'interrompez toujours !

ROSE.

Je fais toujours faire silence !

SCÈNE II.

Les Précédentes, MARIE, AGLAÉ.

MARIE.

Bonne nouvelle ! j'ai obtenu...

TOUTES, *à l'exception de Clotilde.*

Quoi donc ?

AGLAÉ.

Clotilde ne vous a pas dit...

CLOTILDE.

Depuis une heure, j'essaye de parler, sans avoir pu obtenir un instant de silence.

REINE.

Elle disait toujours la même chose.

ADÈLE.

Dis-nous, toi...

MARIE.

Je suis allée trouver madame Durfort.

TOUTES.

Passe, nous savons cela.

MARIE.

Et je lui ai dit : Madame, c'est aujourd'hui congé, vous nous rendriez bien heureuses, c'est-à-dire, la petite classe...

CLOTILDE.

Oui, la petite classe !

REINE.

C'est toi, Clotilde, qui interromps

MARIE.

Laissez-moi donc dire !

AGLAÉ

Continue...

MARIE.

Si vous nous permettiez de passer l'après-midi à notre volonté, sans maîtresse de surveillance, nous ferions tout ce que nous voudrions.

TOUTES, *frappant des mains*.

Oh! la charmante idée! qu'a dit mademoiselle Durfort?

MARIE.

Je le veux bien, mes enfants, mais je doute que vous vous amusiez.

AGLAÉ.

Je l'ai bien assurée du contraire...

MARIE.

Et j'apporte une liberté complète.

AGLAÉ.

Absolue! Tout ce qui est dans la maison nous appartient.

ADÈLE.

Nous allons faire une collation.

CLOTILDE.

Oui, mais plus tard; nous venons de déjeuner.

ADÈLE.

Alors, qu'allons-nous faire ?

ROSE.

Je vais chercher ma poupée, quel plaisir ! je vais lui mettre sa belle robe. Reine, viens avec moi pour m'aider à porter sa toilette. *(Elles sortent.)*

SCÈNE III.

Les Précédentes, moins ROSE et REINE.

CLOTILDE.

Qu'allons-nous faire ?

MARIE.

Je vais être la maîtresse de pension et vous allez venir en classe.

LISE.

Je veux bien.

AGLAÉ.

Ça n'est pas très-gai !

MARIE.

Mais si ! ce sera une pension comme celle de ma grand'mère, on donnera des férules.

AGLAÉ.

Ah! je veux bien; mais je donnerai les férules...

LISE.

Je ne les recevrai pas, je vous en avertis.

MARIE.

Tu n'en auras que si tu les mérites.

CLOTILDE.

Et qui jugera si on les mérite?

MARIE.

Moi.

CLOTILDE.

Je ne me soumettrai pas à cette décision.

MARIE.

Mademoiselle Clotilde, vous êtes une indocile : à genoux!

CLOTILDE.

Comment? à genoux!... C'est un peu fort!

MARIE.

Obéissez!

CLOTILDE.

De quel droit?

MARIE à AGLAÉ.

Mademoiselle, faites obéir cette désobéissante; je vous autorise à employer tous les moyens pour faire respecter ma décision.

CLOTILDE.

Ne m'approchez pas!...

MARIE.

Venez, Lise, réciter votre leçon, tandis que mademoiselle Aglaé aura raison de cette méchante enfant.

LISE.

Quelle leçon voulez-vous que je vous dise?

MARIE.

Choisissez, mon enfant; mais dites quelque chose que vous sachiez bien : je suis sévère.

LISE.

Je vais dire le Loup et l'Agneau.

MARIE.

Voyons, dites.

LISE.

La raison du plus fort est toujours la meilleure,
Nous l'allons montrer tout à l'heure.
Un agneau se désaltérait

Dans le courant d'une onde pure;
Un loup qui cherchait ouverture...

MARIE.

Survient à jeun, qui cherchait aventure.

LISE.

Qui cherchait aventure...

MARIE.

Survient à jeun, qui cherchait aventure.

LISE.

Qui cherchait aventure...

MARIE.

Mademoiselle, voilà trois fois que je vous reprends, vous vous obstinez ; mettez-vous à genoux.

LISE.

Comment ! je m'obstine ? j'ai répété chaque fois.

MARIE.

La même faute : mais vous n'avez pas dit : Survient à jeun. A genoux.

LISE.

Je ne me mettrai pas à genoux !

MARIE, *a Aglaé qui a en vain essayé de mettre Clotilde à genoux.*

Mademoiselle, laissez cette vilaine enfant, venez

donner des férules à cette petite qui mérite de l'intérêt.

LISE *met ses mains derrière le dos.*

Je ne veux pas de votre intérêt.

MARIE.

Allons, mon enfant, soyez docile !

ADÈLE.

Et c'est le plaisir que tu nous procures?

MARIE.

C'est très-amusant !

ADÈLE.

Je vais jouer à la corde.

LISE.

Et moi au cerceau.

CLOTILDE.

Et moi à la balle.

MARIE.

Et nous deux, Aglaé, nous allons jouer aux quilles.
(*Chacune s'empare du jeu qu'elle préfère.*)

AGLAÉ.

Voici mes quilles, voyons. Ah ! Clotilde, voilà que tu viens déranger nos jeux avec ta balle.

MARIE.

Arrête ton cerceau, Lise, le voilà qui vient au milieu de nos quilles.

LISE.

Mais, il vous faut tout le salon.

CLOTILDE.

Ces demoiselles veulent tout envahir ; et elles nous offrent comme récréation des férules.

AGLAÉ.

Mais c'est pour rire !

LISE.

Ce n'est toujours pas un joli jeu.

SCÈNE IV.

Les Précédentes, ROSE et REINE. (*Elles portent une poupée et un ménage.*)

ROSE.

Reine, prends une chaise pour asseoir madame

REINE.

Et un tabouret, pour m'asseoir à ses pieds.

MARIE.

Quel encombrement vous allez faire !

ROSE.

A quoi jouez-vous, vous autres ?

LISE.

Ces demoiselles, Marie et Aglaé, voulaient s'amuser à nous donner des férules.

CLOTILDE.

Et à nous mettre à genoux.

ROSE.

Ces demoiselles trouvent cela amusant.

REINE.

A donner apparemment ; mais à recevoir, j'en doute.

ROSE.

Lise, prendsgarde à ton cerceau, ce n'est sûrement pas un jeu de salon.

LISE.

Si, puisque j'y joue.

ADÈLE.

Nous ferions mieux de faire une collation.
(*Elles quittent toutes leurs jeux et se mettent près d'Adèle.*

CLOTILDE.

Ah oui ! on ne fait pas la cuisine à genoux.

ADÈLE

Et l'on ne donne pas la férule aux cuisinières, même quand elles ont préparé un mauvais dîner.

MARIE.

Je serai la cuisinière.

AGLAÉ.

Et moi l'aide-cuisinière.

CLOTILDE.

Mais, moi, je veux aussi être la cuisinière.

ADÈLE.

Il me semble que, puisque j'ai proposé le jeu, j'ai le droit d'être la cuisinière.

AGLAÉ.

Mademoiselle a le droit ! c'est plaisant : le droit !

MARIE.

J'ai beaucoup de talent.

CLOTILDE.

Et moi, je me sens de grandes dispositions.

AGLAÉ.

Je ne m'y fie pas.

ROSE.

Je vais retourner à ma poupée. Jamais vous n'êtes d'accord, vous passez votre temps à disputer au lieu de vous amuser.

LISE.

Il faut tirer au doigt mouillé qui sera la cuisinière.

MARIE.

Je vais mouiller un doigt.

CLOTILDE.

Non; je ne me fie pas à toi.

AGLAÉ.

On va tirer à la plus courte paille.

TOUTES.

Oui, oui, cela vaut mieux.

MARIE.

Je vais faire les pailles !

CLOTILDE.

Cette chère Marie, elle veut tout faire.

AGLAÉ.

Voilà les pailles.

MARIE

Quand les as-tu faites ?

AGLAÉ.

Là, pendant que vous discutiez.

(*Elles tirent chacune une paille.*)

LISE.

J'ai la petite ! c'est moi la cuisinière.

CLOTILDE.

La collation sera bonne, si c'est Lise qui la fait.

LISE.

Mais je te prends pour mon aide.

CLOTILDE.

Ah ! cela change la thèse.

MARIE.

Nullement, à mon avis.

AGLAÉ.

L'idée de ce qu'on va nous confectionner m'enlève l'appétit.

ROSE, *montrant sa poupée.*

Viens, Reine ; pendant ce temps madame s'ennuie.

MARIE.

Reste, Rose ! nous allons jouer une charade.

REINE.

J'en suis.

AGLAÉ.

Et moi aussi.

ADÈLE.

Et moi de même.

LISE.

Allons ! viens, Clotilde.

CLOTILDE.

Allons ! nous ferons un flanc.

MARIE.

Je préfère une crème.

CLOTILDE.

Lise, sais-tu faire une crème ?

CLOTILDE.

En fait de cuisine je sais tout avec le livre à la main.

MARIE.

Tout ce que cela promet.

LISE.

Viens, Clotilde !

(Elles sortent.)

SCÈNE V.

Les Précédentes, moins LISE et CLOTILDE.

AGLAÉ.

Voyons une charade.

ROSE.

D'abord le mot.

AGLAÉ.

Le mot ! le mot ! comme si le mot était l'important !

ADÈLE.

Quel est donc l'important ?

AGLAÉ.

La scène.

ROSE.

Eh bien ! dis le mot et la scène.

AGLAÉ.

Nous allons jouer lanterne.

MARIE.

Comment joueras-tu ce mot ?

REINE.

Oui, voilà l'important.

AGLAÉ.

Pour le premier, je ferai un homme lent, si lent... que ce sera comique.

ADÈLE.

Et terne ? comment feras-tu terne ?

AGLAÉ.

Une voleuse qui aura un châle terne.

MARIE.

Non, un homme qui gagne un terne à la loterie.

ROSE.

Qu'est-ce qu'un terne ?

MARIE.

Dame ! tout le monde sait ce que c'est qu'un terne.

ROSE.

Moi je ne sais pas.

MARIE.

Eh bien ! tu l'apprendras.

ADÈLE.

Comment feras-tu lanterne ?

AGLAÉ.

Une fête chinoise.

MARIE.

Je comprends; seulement, qu'est-ce qu'une fête chinoise ?

AGLAÉ.

Dame ! c'est une grande fête à la Chine, la fête des lanternes !

MARIE.

Mais comment la fait-on ?

AGLAÉ.

On a des lanternes et on court.

MARIE.

Ce ne sera guère amusant à jouer, il vaudrait mieux jouer polisson : pour le premier, on ferait un jeune homme très-poli ; pour son, un âne auquel on donnerait du son; et pour polisson, un petit garçon qui jetterait de la boue sur les passants.

AGLAÉ.

J'aime mieux lanterne !

ADÈLE.

Et moi aussi.

MARIE.

Ma charade est bien plus gaie.

REINE.

Oui. J'aime beaucoup l'âne à qui l'on donne du son !

ROSE.

Et le petit garçon qui jette de la boue. Cela fera rire.

AGLAÉ.

C'est de bien bon goût !

MARIE.

Et ton terne, qu'en dis-tu ? et ta fête chinoise ? Ce serait très-joli. Comment veux-tu faire la fête des lanternes, sans lanternes ?

ADÈLE.

Dis-moi comment on fera l'âne qui mange du son ?

AGLAÉ.

Cela ne m'embarrasse guère. Tu feras l'âne.

MARIE.

Aglaé, vous êtes très-impertinente !

ADÈLE.

On ne peut jouer avec Aglaé.

AGLAÉ.

Ah ! c'est moi qui commence, peut-être.

SCÈNE VI.

Les Précédentes, LISE, CLOTILDE. (*Elles ont des tabliers de cuisine.*)

LISE, *en pleurant.*

Est-ce que ce n'est pas moi qui ai tiré la courte paille ?

TOUTES.

Si ! si !

LISE.

Eh bien ! mademoiselle Clotilde veut tout faire ; elle ne me laisse seulement pas battre les œufs.

CLOTILDE.

Tu ne sais rien faire !

LISE.

Comment peux-tu en juger ? Je ne veux plus de Clotilde.

CLOTILDE.

Tu m'as choisie ; je resterai.

LISE, *frappant du pied.*

Non ! non !

CLOTILDE.

Si ! si !

MARIE.

Clotilde, je vais vous remplacer.

TOUTES.

Non, ce sera moi.

CLOTILDE.

Personne ne me remplacera. J'ai le tablier.

TOUTES.

Si ! si !

SCÈNE VII.

Les Précédentes, MADEMOISELLE DURFORT.

MADEMOISELLE DURFORT.

Ah ! mon Dieu ! il me semble qu'au lieu de l'entrain, de la gaieté, que je viens chercher, je trouve de la tristesse et du désaccord.

MARIE.

Ces demoiselles ne veulent jouer à aucun jeu.

LISE.

Elles veulent nous dominer entièrement.

CLOTILDE.

On a voulu me mettre à genoux.

LISE.

Et me donner des férules.

MADEMOISELLE DURFORT.

Comment ! des férules ?

AGLAÉ.

Mais c'était pour jouer !

MADEMOISELLE DURFORT.

Ce jeu ne plaisait pas à Lise ?

LISE.

Oh ! pas du tout !

MADEMOISELLE DURFORT.

Et vous aviez raison, Lise ; mais vous avez organisé quelque chose?

ROSE.

Oh ! rien du tout, mademoiselle !

CLOTILDE.

On ne peut pas avec ces demoiselles ; rien ne leur convient !

MADEMOISELLE DURFORT.

Eh bien ! voulez-vous venir avec moi ? Je ne vous donnerai pas le droit de tout faire ; mais je vais vous

faire servir une jolie collation, et puis je vous ferai jouer une jolie charade.

TOUTES.

Oh ! quel plaisir !

MADEMOISELLE DURFORT.

Vous croyez donc que vous vous amuserez autant avec moi que toutes seules ?

MARIE.

Oh ! bien davantage. Ces demoiselles ne veulent pas obéir.

MADEMOISELLE DURFORT.

Parce que tu ne sais pas commander, et que cependant, même pour les jeux, il faut une direction.

LISE.

Je ne veux plus de ces plaisirs où l'on doit faire tout ce qu'on veut.

AGLAÉ.

Et où l'on ne fait rien du tout.

MARIE.

Mademoiselle, vous vous êtes doutée de toutes nos tribulations, et vous avez eu pitié de nous...

MADEMOISELLE DURFORT.

Oui ; j'aurais eu du regret de vous voir perdre tout

un jour de congé à vous aigrir, à vous ennuyer, et j'ai eu peur que la cuisine ne vînt ajouter à votre ennui la douleur.

LISE.

Je crois que ma cuisine n'eût pas été très-bonne.

MADEMOISELLE DURFORT.

Rappelez-vous, mes enfants, que le plaisir n'est pas dans la liberté de tout faire, mais dans l'ordre et la règle unis à la gaieté.

FIN DU JOUR DE CONGÉ.

LE TESTAMENT.

PIÈCE EN DEUX ACTES, MÊLÉE DE COUPLETS.

Cette pièce met en scène tous les âges d'une pension.

PERSONNAGES.

LA MÈRE MONIQUE.
NICOLE, veuve, } Filles de Monique.
GENEVIÈVE, veuve,
COLETTE, } Filles de Nicole.
LISE,
BABET, } Filles de Geneviève.
ROSE,
MARIE (4 ans), } Filles d'un cousin de Monique.
NANON (5 ans),
CLAIRE, amie de Nicole et de Geneviève.

La scène représente un paysage. On voit la maison de Monique, des arbres, une colline, etc., etc.

LE TESTAMENT

ACTE PREMIER.

SCÈNE PREMIÈRE.

NICOLLE, CLAIRE, GENEVIÈVE, COLETTE, LISE, BABET. (*Elles entrent en dansant. La plus petite est devant. Elles forment une ligne et ne se mettent en rond qu'au refrain.*)

CLAIRE.

Air : *De la ronde du Pré aux Clercs : A la fleur du bel âge.*

PREMIER COUPLET.

Oh ! quand de mon village
J'aperçois le clocher,
Sentiment du jeune âge,
Viens soudain m'agiter.
Oui, voilà la colline
Où paissaient mes moutons,
Et la maison voisine
Où le soir nous dansions.
Ah ! ah ! c'est de beaux jours
Qu' les jours de son enfance,
Jours de paix, d'espérance,

Qu'on regrette toujours,
Oui, toujours, oui, toujours!

(*On danse sur la reprise.*)

DEUXIÈME COUPLET.

C'est ici le vieux chêne
Où ma mère filait :
Là-bas, voilà le frêne
Où ma tante contait.
Ici de ma jeunesse,
Tout me peint les plaisirs ;
Je vois avec ivresse
Tous ces doux souvenirs.
Ah ! ah ! c'est de beaux jours
Qu' les jours de son enfance,
Jours de paix, d'espérance,
Qu'on regrette toujours,
Oui, toujours, oui, toujours!

(*On danse.*)

NICOLE.

Oh! que je suis aise de ton retour, ma bonne Claire!

GENEVIÈVE.

T'es toujours la même, t'aime toujours ton pays et tes amies.

CLAIRE.

Et qu'est-ce qu'on aimerait donc? Allez, mes amies, pus on voit le monde, pus on sent que ce n'est que dans son pays, avec ses vieilles amies d'enfance, qu'on trouve le bonheur.

LISE.

N'y a donc pas besoin de courir après?

CLAIRE.

Non, non, mes enfants, il est ici.

ROSE.

Oh! c'est bien vrai, n'est-ce pas, Lise?

CLAIRE, *à Geneviève.*

Ce sont tes deux filles?

GENEVIÈVE.

Nenni, y a ma nièce et ma fille; mais ce sont mes filles tout comme. Tiens, v'là mes deux filles.

(*Elle montre Rose et Babet*).

NICOLE.

Et vl'à les miennes; mais nous avons chacune quatre filles, et elles ont deux mères.

ROSE.

Trois, maman; nous avons not' grand'mère.

CLAIRE.

Pauvres enfants! comme c'est gentil, j'parie qu'elles sont bien bonnes.

BABET.

Faudrait pas parier.

CLAIRE.

Est-ce que vous seriez un petit brin malicieuse ?

BABET.

Oh ! queuque fois ; mais j'sis jeune, et je deviendrai bonne.

ROSE.

Et moi aussi !

COLETTE.

Et moi aussi !

LISE.

Et moi aussi !

GENEVIÈVE.

Allez, mes enfants, voir ce que fait votre grand'-mère.

(Elles sortent en chantant.)

Ah ! ah ! c'est de beaux jours, etc.

SCÈNE II.

GENEVIÈVE, NICOLE, CLAIRE.

CLAIRE.

Comme elles sont gaies !

NICOLE.

Elles sont toujours de même, et moi aussi.

GENEVIÈVE.

Et moi de même. Ah! cependant, ma pauvre Claire, j'ai eu ben de la peine.

NICOLE.

Ah! oui, ben du chagrin. Y aura huit ans à la Saint-Blaise, je perdis mon mari, le pauvre Pierre !

GENEVIÈVE.

Et l'année d'après, je perdis son frère, le pauvre Paul ! ce sont de grandes peines.

CLAIRE.

Oh! oui, mais vous aviez vot' mère Monique, ça vous est une femme ! elle vous aura soignées, réconfortées.

NICOLE.

Alle est extraordinaire pour le courage ! Alle nous disait ! Allons ! mes enfants ; y faut que vous soyez le père et la mère d'ces innocentes créatures ; j'ai besoin de vous aussi ; m'abandonnerez-vous ? alors j'essayions d'prendre d'la force.

GENEVIÈVE.

J'ons voulu lui rendre ce qu'alle avait fait pour nous ; et p'tit à p'tit, en nous occupant de nos enfants, de not' mère, le chagrin est devenu moins vif; jamais

je ne me remarierai ; je regrette toujours Paul, mais j'sis heureuse !

NICOLE.

Et moi aussi. Oh ! bien heureuse ; et toi, Claire ?

CLAIRE.

Je le serai près de vous ; mais je n'ai pu l'être loin de mon pays.

AIR : *Faut attendre avec patience.*

Le bonheur n'est point à la ville,
Dans la richesse, les atours ;
Il est dans une vie tranquille,
Un doux sommeil et de beaux jours.
De la paix et de la tendresse,
Voilà ce qu'il faut à mon cœur.
Ah ! j'abandonne la richesse,
Elle ne peut rien au bonheur. (*bis.*)

NICOLE.

Mademoiselle de Nerval voulait faire ta fortune ?

CLAIRE.

Oui. Mais la fortune ne me rendait pas heureuse ; j'ai fait ce que j'ai pu pour être gaie, contente, à cause de mademoiselle de Nerval, dame ! car ce n'était pas à cause de l'argent qu'elle me donnait. Eh bien ! je ne pouvais pas être heureuse.

GENEVIÈVE.

Cette pauvre Claire! oh! j'conçois ça; heureuse loin des personnes qu'on aime!

NICOLE.

Ça doit être bien difficile?

CLAIRE.

Ça m'était impossible; si vous saviez ce que c'est que d'passer des journées sans voir une personne qui nous aime, et que nous aimions; ah! c'est triste! j'aimais mademoiselle de Nerval, mais elle était toujours sortie ou en compagnie, je n'avais pas le temps de l'aimer. Enfin j'ne pouvais plus y tenir; je le lui ai dit, et elle m'a rendu ma liberté. J'sis de retour, j'sis heureuse.

NICOLE.

V'ci ma mère.

SCÈNE III.

Les Précédentes, MONIQUE.

CLAIRE.

Bonjour, madame Monique, me remettez-vous?

MONIQUE.

Toi, ma pauvre Claire! crois-tu que j'aie pu t'ou-

blier? toi la fille de Barbe, qu'était mon amie, la petite fille de Clotilde, l'amie de ma mère : ton souvenir est lié à tous mes souvenirs. Ah! je ne peux plus chanter; sans ça, je te dirais la chanson.

<p style="text-align:center;">CLAIRE.</p>

Dites toujours, ma mère.

<p style="text-align:center;">MONIQUE.</p>

Air : *Quand Louis me dit : Ma Louise.*

On voit quelquefois la jeunesse
Perdre le plus doux souvenir;
Elle le lègue à la vieillesse,
Comme un triste et trop froid plaisir.
Le doux plaisir de souvenance
Folle jeunesse, vaut le tien;
Il n'a que les joies de l'enfance,
N'en as-tu pas tous les chagrins ! (*bis.*)

Ah! ah! c'est t'y vrai, ça?

<p style="text-align:center;">CLAIRE.</p>

Oui, mère Monique, c'est bien vrai.

<p style="text-align:center;">MONIQUE.</p>

C'est t'y drôle comme les choses changent de point de vue ; j'ai du plaisir à penser à mes chagrins d'enfance. Je me rappelle, un jour, c'était le 23 juin, la veille de la Saint-Jean 1778 ; j'avais regardé dans not' jardin, et j'avais vu qu'y avait une rose superbe; elle avait deux boutons ; j'avais douze ans ; mon père s'ap-

pelait Jean ; et je pensais : tout à l'heure j'irai couper la rose, et je souhaiterai la fête à mon père ; je fus faire rentrer les moutons, et puis j'cours au jardin : pus de rose. Ta mère était venue, ma pauvre Claire, et ma mère la l'y avait donnée. Je me pris à pleurer ! y avait d'autres fleurs ; mais c'était cette rose que je voulais ! voilà un des grands chagrins de mon enfance. Eh bien ! j'ai du plaisir à te raconter cette douleur enfantine, j'crois encore voir la rose ; je m'rappelle toute ma douleur, et je ris ! Ah ! qu'on a toujours été heureuse, quand on pleure pour une rose !

CLAIRE.

Que j'ai du plaisir à vous entendre !

MONIQUE.

Pas plus que moi à te parler ; mais te v'là venue à propos. J'ai un projet, je veux faire une petite fête, et puis je veux faire mon testament.

NICOLE.

Pourquoi, ma mère, n'y a besoin que de nous dire ce que vous voulez donner.

MONIQUE.

Mes enfants, j'ai donné ce que j'veux donner : mais j'veux partager entre vous.

GENEVIÈVE.

Entre nous !

NICOLE.

Y pensez-vous, ma mère ?

MONIQUE.

Et puis, j'ai un secret

SCÈNE IV.

Les Précédentes, ROSE, LISE.

LISE.

Ma grand'mère !

ROSE.

Oh ! allez vite !

MONIQUE.

Qu'est-ce qu'il y a donc ? vous me transissez.

GENEVIÈVE.

Petite étourdie !

LISE.

Ma grand'mère, les deux plus jolies petites filles, et le pauvre soldat va mourir.

ROSE.

Oui, ma mère ; il est là, sur la place du village : il ne peut plus marcher, y vous demande !

MONIQUE.

Courons.....

LISE.

Je vais.....

NICOLE.

Restez-ici, mes enfants; vous êtes trop jeunes pour pouvoir être utiles.

GENEVIÈVE.

Et cela peut vous faire mal.

<div style="text-align:right">(*Elles sortent.*)</div>

SCÈNE V.

LISE, ROSE.

ROSE.

C'est triste de rester.

 Air : *On dit que le temps et l'absence.*
On dit qu'heureuse est l'enfance,
Et l'on voudrait tout nous cacher ;
On se rit de notre ignorance,
Et l'on ne la fait pas cesser.
Oh ! si j'étais l'oiseau qui vole,
Ou la fée qui peut se changer ;
Je serais la fée qui console,
L'oiseau qui voit tout sans parler.

LISE.

Tu promets beaucoup.

ROSE.

Pas plus que je ne tiendrais.

LISE.

Nos sœurs sont heureuses de n'être pas venues chercher nos mamans ; elles sauront.....

ROSE.

Oui; ah! les voici !

SCÈNE VI.

Les Précédentes, BABET, COLETTE.

COLETTE.

Le pauvre soldat!

LISE.

Comment est-il ?

BABET.

Il va mourir.

ROSE.

Et ses pauvres enfants ?

LISE.

Abandonnés?

BABET.

Ça ne se peut pas, ces chères créatures !

COLETTE.

Si jeunes !

ROSE.

Si gentilles !

COLETTE.

Que je voudrais savoir comment est le pauvre soldat.....

LISE.

Moi, je n'y tiens pas !

ROSE.

Ma mère nous a dit de rester...

COLETTE.

Mais de la lucarne de notre grenier on voit sur la place.....

LISE,

T'as t'y de l'esprit ! j'y vais....

BABET.

Mais, maman avait dit.....

LISE.

Maman n'a pas parlé du grenier.

ROSE.

Non. Mais maman avait dit...

LISE.

Maman m'a dit que tu rabâches très-souvent.

COLETTE.

Je vais à la lucarne.

LISE.

Coup du premier.

(*Elles sortent en courant.*)

SCÈNE VII.

BABET, ROSE

BABET, *elle tire une fleur de sa poche.*

Tiens, regarde.

ROSE.

Ah! la jolie fleur! qui te l'a donnée?

BABET.

Devine!

ROSE.

C'est...

BABET.

Dites bien... et je vous la donnerai...

ROSE.

C'est le vieux Simon.

BABET.

Passez votre chemin, ma petite.

ROSE.

La bonne Madeleine.

BABET.

Vous n'y êtes pas...

ROSE.

J'y suis. C'est le p'tit Pierre... elle est à moi, j'ai deviné !

BABET.

Au troisième coup... tu te moques, tu ne l'auras pas...

ROSE.

Ah ! je l'aurai, tu me l'as promise.

BABET.

Non, tu ne l'auras pas...

ROSE.

Ah ! je la veux, je dois l'avoir.

BABET.

Air : *Le matin, quand le soleil.*

Allons, Mameselle, laissez-moi,
Je m'fâche aussi bien qu'un roi :

ROSE.

Eh! bien, Marneselle, laissez-moi ;
Je m' fâche aussi bien qu'un roi.

BABET.

Je n' veux plus que l'on m'embrasse :
Voyez la laide grimace!...

(*Colette entre sans être vue.*)

BABET *continue.*

De ton dépit je me ris,
Et je te le dis... ah! ah! ah!

ROSE.

Ah! ah! ah! ah! ah! ah!...

COLETTE, *se mettant entre elles.*

AIR : *Ben que Brigitte.*

Ah! finissez, vous allez vous fâcher
Pour une fleur, pour une bagatelle ;
Deux sœurs ainsi pourraient prendre querelle,
Pauvre Babet, si Rose allait pleurer !
Je vois déjà ton chagrin, tes alarmes,
Tu donnerais tout pour la consoler.
Crois-moi, jamais ne fais couler les larmes :
On donne tout, mais on a fait pleurer.

BABET.

Tiens, v'là la rose, ma sœur...

ROSE.

Non, Babet ; je n'y tiens pas.

BABET.

J'te croirai fâchée...

ROSE.

F'aut la donner à Colette.

BABET.

Oui; tiens, cousine...

COLETTE.

Oh! je la conserverai...

SCÈNE VIII.

Les Précédentes, LISE.

LISE.

Il est mort !

TOUTES.

Ah Dieu!

LISE.

Oui! on l'a emporté, on a emmené ses petites filles avant sa mort; et puis, il a pris la main de not grand'-mère; il l'a serrée comme ça, et puis y s'est laissé aller comme ça, et ma mère et ma tante se sont essuyé les yeux; et je les ai vues qui revenaient tre-toutes ici...

COLETTE.

J'les entends...

BABET.

Le cœur me bat.

SCÈNE IX.

Les Précédentes, MONIQUE, GENEVIÈVE, NICOLE.

MONIQUE.

Ça m'a fait mal !

ROSE.

Ma pauvre maman !

MONIQUE.

Allez-vous-en, petites filles ; j'veux pas que vous entendiez des choses tristes.

BABET.

Mais, maman, comment voulez-vous que j'soyons gaies quand vous avez de la peine?

MONIQUE.

Mon enfant... qu'est-ce que je vais l'y dire... mon enfant... ma chère enfant ; j'veux que tu t'amuses...

BABET.

Allons... mais j'aime à partager tes peines.

MONIQUE, *frappant du bâton.*

Veux-tu t'en aller!... veux-tu t'en aller!... (*Elles sortent. Elle s'essuie les yeux.*) Alles sont si gentilles et si bonnes qu'j'en pleure comme un enfant.

AIR : *Thérèse un jour dans les champs.*

>Je pleurais dans mon printemps,
>Mais je pleurais de tristesse;
>Je pleure sur mes vieux ans,
>Mais je pleure de tendresse. (*bis.*)
>Ces doux pleurs de sentiments
>Font du bien à la vieillesse...
>C'est la rosée du printemps. (*bis.*)

GENEVIÈVE.

Le pauvre Nicolas !... Qui m'aurait dit ça, que je ne le reverrais que pour le voir mourir !

NICOLE.

Et la pauvre Suzon qu'est allée mourir en Allemagne ! vrai ça fait frissonner.

GENEVIÈVE.

Ma mère, où sont ces petites filles ?

MONIQUE.

Claire les a emmenées, v'là qui m'embarrasse...

NICOLE.

Ces petites filles...

MONIQUE.

Oui... que faire?...

GENEVIÈVE.

Les garder.

AIR : *Il pleut, il pleut, bergère.*

Donnez-nous ces deux filles,
C'est deux cœurs à former;
Ce seront deux familles
Qui vivront pour t'aimer.
Que la reconnaissance
Endorme tes vieux jours,
Puisque la bienfaisance
En a rempli le cours.

MONIQUE.

Ma pauvre enfant! je me chargerais de ces enfants si j'étais jeune; mais... m'en charger, c'est vous donner une charge, v'là tout...

GENEVIÈVE.

Ma mère, le pauvre Nicolas a compté sur vous, c'était vot' cousin, la pauvre Suzon not' amie, not' voisine...

NICOLE.

Ma mère, je vous prie !

MONIQUE.

Mais, mes pauvres enfants, je vais bientôt mourir ! et en mourant j'abandonnerais ces pauvres enfants.

GENEVIÈVE.

Ma mère, vous ne le pensez pas.

SCÈNE X.

Les Précédentes, CLAIRE.

CLAIRE.

Je viens de faire porter chez ma mère le corps du pauvre Nicolas. Qu'c'est triste ! en arrivant dans son pays, là ! au port, mourir !

MONIQUE.

Oh ! ça m'a toute mise je ne sais comment ; le père de Nicolas était mon cousin né de germain ; je l'aimais beaucoup ! y mourut jeune, Nicolas fut pris pour le service. C'était un brave garçon, qui n'aurait pas manqué de faire son chemin, s'il avait su lire et écrire ; mais y ne savait rien ; il vint au pays y aura six ans à la Toussaint, y fit la connaissance de Suzon, y

voulut l'épouser, et je l'y dis : v'avez tort ; v'êtes encore au service, attendez ; quand vous aurez vot' congé. Il ne voulut pas attendre. Il partit avec elle pour la grande Allemagne ; elle lavait, elle filait, elle faisait ce qu'elle pouvait pour l'aider ; mais elle eut bientôt deux petites jumelles ; c'est bien de l'ouvrage ! elle se fatigua tant, qu'elle mourut. La paix se fit, Nicolas eut son congé ; mais le chagrin, la fatigue, l'ont tué !

CLAIRE.

Il est mort tranquille ; y vous a vu, y sait bien que vous n'abandonnerez pas ses enfants.

MONIQUE.

Les abandonner ! non : Mais je ne sis pas riche, ni vous non plus, mes filles, surtout une.

NICOLE.

Mais, ma mère, j'avons épousé les deux frères, ils avaient la même fortune.

MONIQUE.

Je vous ai dit que j'avais un secret !

GENEVIÈVE.

Qui nous appauvrit ?

MONIQUE.

Non : mais...

NICOLE.

Je ne serai pas plus riche que ma sœur.

GENEVIÈVE.

Ni moi non plus.

MONIQUE.

Quand vous saurez...

NICOLE.

Eh bien ! dites-nous, ma mère.

MONIQUE.

Cette jeunesse qui croit qu'on dit les choses comme ça tout d'un coup... je ne sis seulement pas remise... je vais m'assister...

CLAIRE.

Mettez-vous là, bonne mère ; j'vais aller chercher les petites filles...

MONIQUE.

Non, non... je les aimerais trop. Je ne veux pas être décidée tout de suite.

NICOLE.

Oh ! ma mère, les pauvres petites !

NICOLE *et* GENEVIÈVE.

Air : *Heureux enfants, sans peine amère.*

Ces deux enfants n'ont plus de mère.
Hélas ! qui donc les aimera ?

5.

Elles ont perdu leur tendre père,
Qui donc encore les nourrira ?
Ah ! laissez-moi par ma tendresse
Préparer leur doux avenir,
Me préparer un souvenir
Pour les longs jours de la vieillesse.

MONIQUE.

Elles me prient ! elles me prient... mon cœur crie plus haut encore... mais la raison est là qui me dit : deux enfants ! deux enfants !

SCÈNE XI.

Les Précédentes, LISE, COLETTE, BABET, ROSE.

LISE.

Ma grand'mère ! ah ! la v'là. Je vous cherchais ; vous n'êtes pas venue faire vot' petite promenade, vot' petite méridienne ?

ROSE.

Y penses-tu ? v'là le soir.

LISE.

C'est tout comme ; ma grand'mère doit être bien fatiguée...

COLETTE.

Ma grand'mère, si vous allez dormir, ce sera moi qui resterai à chasser les mouches !

BABET.

J'avais demandé dès hier, n'est-ce pas, ma grand'-
mère ? Vous m'aviez promis?

ROSE.

Ma grand'mère peut pas faire une injustice, c'est
mon tour.

BABET.

Ma grand'mère m'a promis.

LISE.

Pour mettre la paix, ce sera moi!

COLETTE.

Moi plutôt j'ai un talent.
(Pendant cette discussion la bonne femme s'endort.)

NICOLE.

Elle dort, chantons...
(Elles chantent toutes.)

 Bonne nuit. (*bis.*)
 Du berger l'étoile luit.
 A cette heure tout s'apaise,
 On respire mieux à l'aise,
 Plus de peine, plus de bruit.
 Bonne nuit. (*bis.*)
(Quand le chant cesse, Monique se réveille.)

MONIQUE.

J'ai dormi, je crois...

GENEVIÈVE.

Oui, ma mère...

MONIQUE.

J'sis toute lasse.

NICOLE.

V'nez faire un p'tit somme.

LISE.

A moi le bras...

ROSE.

Bien des pardons; j'étais la première.

LISE *offre le bras à Monique et le bâton.*

Eh bien ! je remplacerai le bâton.

(*Elles sortent.*)

BABET.

Claire, prenez-moi le bras, je vous prie !

COLETTE *prend le bras de Nicole et de Geneviève.*

Et moi, mes deux mamans...

(*Elles sortent.*)

ACTE SECOND.

SCÈNE PREMIERE.
COLETTE, LISE, ROSE, BABET, MARIE, NANON.

(*Elles ont les mains entrelacées et portent les deux enfants entourées de guirlandes de fleurs. Elles entrent en chantant.*)

AIR : *C'est le gros Thomas.*

C'est la petite Nanon,
Qu'est toute gaie, toute gentillette !
Elle est sans façon,
Comme sa p'tite sœur Mariette ;
J'aurai du bonbon
Pour jolie Nanon.
Sa sœur en aura de même ;
Car toutes deux je les aime !
Faisons danser longtemps
Ces jolis enfants.

LISE.

C'est joli ça, n'est-ce pas ?

NANON.

Oui; mais je voudrais aller avec papa!

BABET.

Pas à présent, mon p'tit chat.

MARIE.

Il est de garde peut-être?

ROSE.

Oui, mon ange.

MARIE.

Air : *Aux pieds de vos autels (cantique).*

Comment monter sa garde?
Papa n'est pas bien,
Il est déjà malade,
Il a du chagrin.
Nous n'avons plus de mère!
Nous n'avons point d'ami,
Dieu, laisse-nous mon père,
 Notre seul appui. (*bis.*)

NANON.

Il est malade pourtant.

COLETTE.

Il est mieux à présent...

MARIE.

Ah! tant mieux... c'est que j'avais dit tant de prières.

LISE, *à part.*

Les pauvres petites!

NANON.

Le bon Dieu écoute les petits enfants!

COLETTE.

Aussi, vous voyez qu'il vous a donné des parents qui vous aiment, car j'sommes vos cousines!

MARIE.

Vous êtes toutes mes cousines! une, deux, trois, quatre cousines!

NANON.

J'sais compter jusqu'à dix : j'ai beau avoir des cousines.

MARIE.

Les cousines, c'est t'y des parents qui aiment beaucoup?

ROSE.

Oui! beaucoup, mon chat.

NANON.

Ah! tant mieux, vous nous aimerez?

TOUTES.

Ah! de tout notre cœur.

COLETTE.

Est-ce qu'il y a des personnes qui ne vous aiment pas ?

NANON.

Oh! oui : il y en a qui disent comme ça : je n'ai pas de logement, je n'ai pas de logement, avec des yeux ça m'fait peur ! et je pleure.

MARIE.

Nous direz-vous ça !

LISE.

Non, non, n'aie pas peur !

NANON.

Quand j'y pense, j'ai envie de pleurer.

BABET.

AIR : *Salut, riant village.*

Ne pleure pas, petite,
Nous irons dans les champs
Cueillir la marguerite,
Aux beaux jours du printemps.
L'été, sous la feuillée,
Nous dansons en chantant;
L'hiver, à la veillée,
Maman conte en filant. (*bis.*)

NANON.

Nous danserons aussi.

ROSE.

Sûrement...

MARIE.

Et j'écouterai les contes au coin du feu.

LISE.

Oui, dans une jolie petite chaise.

NANON.

Et papa sera plus de garde.

ROSE.

Le bon p'tit cœur; tiens, v'là une pomme.

NANON.

Sera pour papa, il a chaud...

MARIE.

Je lui essuierai le front avec mon mouchoir; il est tout blanc.

COLETTE.

Les charmantes petites créatures !

SCÈNE II.

Les Précédentes, CLAIRE.

CLAIRE.

Ah ! les v'là !

LISE.

Vous cherchez Marie et Nanon ?

CLAIRE.

Oui, mais les v'là en bonnes mains.

COLETTE.

Alles sont ben gentilles !

BABET.

Si sensibles !

CLAIRE.

Ah ! oui j'ai vu ça... vous les voulez bien pour vos sœurs, n'est-ce pas ?

ROSE.

Ça se demande t'y : je donnerais tout pour les avoir.

CLAIRE.

Le bon p'tit cœur !

COLETTE.

Qu'est-ce qui ne penserait pas comme ça ? elles qui n'ont plus de mère à les aimer !

BABET.

Ça fait une pitié !

LISE.

Oui, quand on a sa mère, y a toujours du plaisir, j'vois ça ! Claire a repris des couleurs d'puis deux jours qu'alle est de retour, je parie qu'elle ne regrette rien !

CLAIRE.

Moi ! oh non !

Air : *Vivent les fillettes.*

> Ah ! près de ma mère
> Je suis sans désir ;
> Et dans ma chaumière
> Tout devient plaisir.
> Ici tout m'enchante
> Du soir au matin ;
> Je travaille et chante,
> Et je ris sans fin.
> Ah ! près de ma, etc.

COLETTE.

Ah ! je danserai avec vous ; j'parie que vous sautez haut ?

CLAIRE.

Ah ! de tout mon cœur ! j'fais tout de tout mon cœur ; quand je travaille, je travaille, et quand je m'amuse, je m'amuse.

ROSE.

Vous m'aimerez, n'est-ce pas ?

CLAIRE.

Ingrate ! je t'aime déjà.

COLETTE, BABET, LISE, *ensemble.*

Et moi, m'aimez-vous ?

CLAIRE.

Petites folles, je vous aime toutes.

SCÈNE III.

Les Précédentes, GENEVIÈVE.

GENEVIÈVE.

Je te cherchais, Claire ; laissez-nous, mes enfants....
(*Elles sortent toutes, à l'exception de Babet et de Colette.*)

GENEVIÈVE.

Eh bien ? Colette...

COLETTE.

Maman, v'avez dit enfants, et l'autre jour vous disiez : Colette et Babet sont plus des enfants.

GENEVIÈVE.

C'est vrai, mais tout comme, allez-vous-en...

BABET, *à Colette.*

C'est toi qui m'as retenue toujours.

<div align="right">(*Elles sortent.*)</div>

SCÈNE IV.

CLAIRE, GENEVIÈVE.

GENEVIÈVE.

Ma chère Claire, j'te cherchais; car not' mère m'afflige avec ses idées de testament; toi qui viens de la ville, t'as des connaissances en fait de maladies; dis-moi, est-ce que tu crois not' mère malade?

CLAIRE.

Oh! sûrement non, Geneviève; c'est une idée de vieillesse...

GENEVIÈVE.

Ah! Claire, que je voudrais que ma mère fût jeune! Cette idée de survivre à ce qu'on aime fait mal...

CLAIRE.

La mère Monique s'porte bien, alle mariera vos filles.

GENEVIÈVE.

Que je serais heureuse ! une bonne mère, de jolis enfants; un avenir de paix, de bonheur ; sans vanité, sans ambition, v'là ce qui faut à mon cœur.

CLAIRE.

Et v'là ce que vous aurez, Geneviève ; Geneviève, ceux qui courent après les autres biens n'attrapent que des soucis.

GENEVIÈVE.

Je ne comprends pas ce que ma mère veut dire avec son testament. Ah ! la v'ci : je vous laisse avec elle, regayez-la... *(Elle sort.)*

SCÈNE V.

CLAIRE, MONIQUE.

CLAIRE.

Vot' somme vous a-t-y fait du bien, mère Monique ?

MONIQUE.

Oui, mon enfant ; mais j'sis tracassée ; écoute, je vais te conter la chose.

CLAIRE.

Asseyez-vous, ma mère.

MONIQUE.

Non, ma fille ; j'sis trop agitée, écoute-moi.

CLAIRE.

Je vous écoute...

MONIQUE.

Tu sais cette maison et ces champs que je loue à Mathurin?

CLAIRE.

Oui, ma mère.

MONIQUE.

Eh bien, v'ci comme elle est à moi : j'étions sur le point d'être ruinés, j'fus trouver le Seigneur du village et je l'y contis ma peine ; y me dit : Mère Monique, v'êtes une brave femme, j'ne vous laisserai pas dans la peine ; v'là une maison que j'vous donne, à vous toute seule, et vous la donnerez à un de vos enfants ; mais je ne veux pas qu'elle entre en partage ; vous la donnerez comme je vous la donne : D'puis ça j'ons fait notre fortune, j'sommes pas des richards, mais j'sommes bien ; et v'là ce qui me tracasse, à laquelle donner la maison, j'les aime aussi bien l'une que l'autre, et le Seigneur m'a dit : y ne faut pas qu'on la partage.

CLAIRE.

C'est embarrassant, vos filles ne se doutent pas de ça.

MONIQUE.

Du tout..... jamais je ne leur ai parlé de partage, alles s'aiment tant ! pourtant faut bien arranger ses affaires...

CLAIRE.

C'est vrai, madame Monique; mais si vous la vendiez...

MONIQUE.

J'ai promis de la donner, je la donnerai, Mam'selle, la mère Monique n'a que sa parole. V'ci Babet... Que veux-tu, mon enfant ?

SCENE VI.

Les Précédentes, BABET.

BABET.

Maman, c'est mam'selle Lise qu'est à se faire aimer des petites filles plus que moi ?

MONIQUE.

Comment, mon enfant ? Est-ce qu'elles ne t'aiment pas ?

BABET.

Si, ma mère, mais elles aiment mieux Lise.

MONIQUE.

Est-ce que t'as pas été bien complaisante ?

BABET.

Si, ma mère, mais Lise les amuse mieux.

MONIQUE.

Eh bien ! mon chou, c'est que Lise a l'esprit plus amusant que toi ; est-ce que tu l'envierais ?

BABET.

Non, ma mère, mais je voudrais qu'on m'aimât autant !

MONIQUE.

Mais à cause qu'une autre amuse plus, c'est pas une raison pour l'aimer davantage.

BABET.

J'ne comprends pas ?

MONIQUE.

Quand j'veux faire une affaire, avec qui est-ce que je m'enferme ?

BABET.

Avec le notaire, M. Richard.

MONIQUE.

J'cause longtemps avec lui, j'lis dis toutes mes affaires, j'l'aime donc mieux que toi ?

BABET.

Mais je ne sais pas les affaires, moi ?

MONIQUE.

Tu vois donc bien... qu'ca n'fait rien ?

BABET.

Mais il ne vous fait pas rire, le notaire ?

MONIQUE.

Ah ! la drôle de petite fille ! Te rappelles-tu le grand polichinelle de la foire ?

BABET.

Oui, ma grand'mère.

MONIQUE.

Eh bien ! je l'aime mieux que toi !

BABET.

Oh ! que non, ma grand'mère.

MONIQUE.

Y me fait tant rire !

BABET.

Ah ! c'est drôle, la personne qui amuse le plus n'est pas celle qu'on aime le mieux, donc !

MONIQUE.

Non, ma fille...

BABET.

Ah! v'là qui me console.

CLAIRE.

Vous ne vous croyez pas amusante, Babet?

BABET.

Pas beaucoup, c'est Lise qu'est amusante! tout ce qu'elle dit est drôle.

CLAIRE.

Vous voudriez lui ressembler.

BABET.

Je voudrais qu'on m'aimât comme elle.

SCÈNE VII.

Les Précédentes, NICOLE.

NICOLE.

Ma mère, v'là le conseil de famille pour les petites de Nicolas...

MONIQUE.

Déjà! se sont t'y pressés, j'y vais... Qu'est-ce qu'ils veulent faire?

NICOLE.

Je ne sais pas, ma mère... mais j'sais bien ce que je voudrais...

MONIQUE.

Chut ! chut... c'est trop... c'est trop. Allons ! venez...

BABET.

Je n'en suis pas, je crois.

MONIQUE.

Pas encore, petite.

(*Elles sortent.*)

SCÈNE VIII.

BABET, *seule*.

C'est beau les affaires ! si j'étais là assise gravement et qu'on vînt me dire comme ça : Eh bien ! mère Babet, que pensez-vous de cette affaire ? Je penserais et je dirais : Je pense que...

ROSE. (*Elle arrive par derrière pendant la dernière phrase et lui donne tout doucement un petit coup sur l'épaule.*)

Je pense que tu es folle.

BABET.

Ah ! tu m'as fait peur ! je faisais la mère Babet !

ROSE.

Qu'est-ce que c'est que la mère Babet ?

BABET.

Mais quand j'aurai l'âge de ma grand'mère, et que je serai grand'mère aussi...

ROSE.

Ah ! tu t'essayais ! ça devait être curieux !

BABET.

Ah ! je ne faisais que commencer.

ROSE.

Continue.

BABET.

Je ne peux plus... tu m'as interrompue.

ROSE.

Je pense qu'ça n'est pas difficile.

BABET.

Non, pas du tout...

ROSE.

Et quand on a l'habitude, c'est encore mieux.

BABET.

L'habitude vient, je pense, avec le temps.

SCÈNE IX.

Les Précédentes, COLETTE, LISE, MARIE, NANON.

ROSE.

Vous venez voir la mère Babet?

COLETTE.

Qu'est-ce que la mère Babet?

BABET.

C'est moi.

LISE.

Toi !

ROSE.

Quand elle sera vieille.

LISE.

Comme moi ! la mère Lise ; bonjour, mère Rose, comment va la santé ?

ROSE.

Pas mal, mère Lise, queuques douleurs ; il a fait tant de pluie cette année !

COLETTE.

La sécheresse d' l'année dernière m'avait rendue toute dolente.

BABET.

Ah ! nous v'là toutes vieilles.

NANON.

Oh ! que non ! v'êtes toutes jeunes, mais vous faites les vieilles.

ROSE.

C'est pour apprendre !

MARIE.

Est-ce qu'il faut apprendre ?

COLETTE.

Oh! que non ; ça vient tout seul.

MARIE.

On n'apprend pas à grandir non plus ! car je ne sais pas et je grandis.

NANON.

Et moi aussi, ma robe de tous les jours me vient aux genoux.

ROSE.

Ah ! tu as ta robe du dimanche ?

NANON.

Oui, mon père avait fait not' toilette pour arriver dans not' village.

MARIE.

J'ai des rubans neufs à mon chapeau.

NANON.

Et moi aussi, et puis il a cueilli ce bouquet et il l'a mis à mon chapeau, l'autre à celui de ma sœur; il nous a embrassées et il nous a dit : Soyez bien bonnes et bien sages.

MARIE.

Et nous avons promis.

SCENE X.

Les Précédentes, MONIQUE, CLAIRE, GENEVIÈVE, NICOLE.

MONIQUE.

A l'hôpital ! à l'hôpital ! Ils l'ont dit, les malheureux !

NICOLE.

Ça n'se peut pas, ma mère.

GENEVIÈVE

Oh ! non ! vous ne le souffrirez pas.

CLAIRE.

Vous êtes si bonne !

MONIQUE.

Si les autres avaient voulu faire quelque chose, mais rien...

NICOLE.

On se passera d'eux.

MONIQUE.

Allons ! la plus riche de vous fera pour ces enfants pus que l'autre.

GENEVIÈVE.

La plus riche ? qu'est-ce que cela veut dire ?

MONIQUE.

Écoutez-moi, mes enfants... la maison de Mathurin.

COLETTE.

Oui, not' maison.

NICOLE.

Chut ! petite fille !

MONIQUE.

Elle m'a été donnée à condition que je la donne à quelqu'un de mes enfants tout seul.

NICOLE.

Donnez-la à Geneviève.

GENEVIÈVE.

Donnez-la à Nicole.

NICOLE.

J'sis riche assez; j'veux pas être pus riche que ma sœur; alle travaille comme moi; alle a deux enfants comme moi.

GENEVIÈVE.

Eh bien ! crois-tu que j'veux ce que tu ne peux pas accepter ?

GENEVIÈVE et NICOLE.

Air : *Il gémissait de son noble esclavage.*

Non, je ne puis accepter la richesse,
Qu'avec ma tendre sœur je ne puis partager;
Car du moment que l'égalité cesse,
Presque toujours on se voit moins aimer.
Laisse-moi mon humble fortune,
Elle suffit à mon bonheur :
Plus de richesse m'importune.
Ah ! je t'en prie, donne à ma sœur.

MONIQUE.

Comment faire ?

GENEVIÈVE.

Nous donner ces deux enfants, et leur donner cette maison...

MONIQUE.

Y pensez-vous ?

NICOLE.

Ma sœur a raison !

MONIQUE.

Mais, si une de vous se remariait, alors...

GENEVIÈVE.

Dites pas ça, ma mère, jamais.

NICOLE.

Jamais !

GENEVIÈVE et NICOLE.

Air : *Dormez donc, mes chères amours.*

Le doux nom de fille et de sœur
Suffirait seul à mon bonheur ;
J'y joins encore, ô sort prospère,
Le nom doux et sacré de mère. (*bis.*)
Restez donc mes seules amours, (*bis.*)
Je veux vous consacrer mes jours.

MONIQUE.

Mais vos enfants !

TOUS LES ENFANTS.

Air : *Rendez-moi mon léger bateau.*

Nous jurons tous, ô ma bonne grand'mère,
Que nous vaudrons nos deux chères mamans :
Et que toujours leurs nobles sentiments
Dans nos familles seront héréditaires.
Oui, toujours tes heureux enfants
 Feront sans cesse,
 Par leur tendresse,
Leurs vertus et leurs sentiments,
Ton bonheur dans tous les instants. (*bis.*)

CLAIRE.

Ah! quelle touchante tendresse!

MONIQUE.

J'suis ébranlée.

NICOLE.

Allez, mes enfants, demander à vot' grand'mère de vous garder.

NANON.

Oh! est-ce que vous ne voulez pas de nous? où irons-nous donc? Papa est de garde.

MARIE.

Nous nous perdrons.

NANON.

Gardez-nous.

MARIE.

Je vous prie!

NANON.

AIR: *Je veux revoir ma Normandie.*

Si vous repoussez ma prière,
Ou voulez-vous que nous allions?
Nous sommes seules sur la terre;
O grand' mère, nous nous perdrons.
Au ciel papa vient de paraître,
C'est de là qu'il veille sur nous,
Et Dieu saura bien reconnaître
Tout ce que vous ferez pour nous.

MONIQUE.

Chères créatures, restez !... restez ! Oui, vous aurez la maison. Il fallait la donner, je la donne.. je vais faire mon testament.

GENEVIÈVE.

Il nous portera bonheur à tous !

CLAIRE.

Vous assurez le sort de ces deux innocentes créatures et le bonheur de votre famille : car, assurer l'égalité de fortune et l'amour du travail, c'est assurer le bonheur.

MONIQUE.

J'ai fait pour le mieux ; le bon Dieu voit mes intentions ; je ne veux que le bien et sa gloire !

CLAIRE.

Que le ciel vous entende, ma mère !

COLETTE.

J'sommes t'y donc heureuses d'avoir d'si bons parents !

LISE.

Y faut les imiter.

BABET.

J'y ferai tout mon possible.

ROSE.

Et moi aussi.

GENEVIÈVE.

Air : *Faut attendre avec patience.*

Je n'ai pas besoin de richesse :
J'ai mes enfants et j'ai ma sœur,
Et les conseils de la sagesse,
Ma mère est là qui parle au cœur.
De mes enfants la joie folâtre
Est le plus doux de mes plaisirs,
Et quand l' soir j' sommes près de l'âtre,
Je ne forme plus de désirs. (*bis.*)

CLAIRE, *au public.*

Le bonheur est dans la famille,
Il est dans le lien des cœurs ;
Vous le cherchez de ville en ville,
Il est chez vous et pas ailleurs.
Applaudissez à notre ouvrage,
A des sentiments bons et doux :
Du cœur nous parlons le langage,
N'est-ce pas s'adresser à vous ? (*bis.*)

FIN DU TESTAMENT.

LES FAUSSES AMIES

PIÈCE EN TROIS ACTES, MÊLÉE DE COUPLETS.

Ainsi que les oiseaux, au retour des frimas,
Délaissent à l'envi les coteaux et les plaines,
Les prétendus amis, si vous avez des peines,
Loin de les partager, s'éloignent à grands pas.

Cette pièce est faite pour les grandes pensionnaires, et pour les châteaux où les jeunes dames et les jeunes demoiselles se réunissent et veulent jouer entre elles une pièce morale.

PERSONNAGES.

MADAME DE SAINVILLE, femme d'un capitaine de vaisseau.
MADAME DE FRÉVAL,
LÉONTINE, } Amies de madame de Sainville.
PAULINE,
LUCIE, vieille bonne de madame de Sainville.
FANNY, femme de chambre de madame de Sainville.

La scène est dans un salon de madame de Sainville.

Costumes.

Dans le premier acte, madame de Sainville est en toilette du matin, robe de chambre, bonnet de dentelles. — Dans le second acte, toilette de ville, chapeau élégant, robe de soie, pardessus de velours, ou cachemire. — Dans le troisième acte, costume de sultane, mais pour le bal, c'est-à-dire turban en gaze et robe de gaze.

Madame de Fréval, premier et second acte : costume de ville élégant, au troisième acte, elle est déguisée en bergère Louis XV.

Léontine, premier et second acte : costume de ville. Troisième acte : elle est déguisée en Grecque.

LES FAUSSES AMIES.

Le théâtre représente un salon.

SCENE PREMIERE.

LUCIE, *seule. (Elle a une quenouille au côté.)*

LUCIE. *(Elle va regarder à la pendule.)*

Huit heures, et personne n'est encore levé. Quelle maison! Ma pauvre maîtresse est trop jeune, et moi je suis trop vieille! On dit que je gronde lorsque je veux empêcher de la voler. On ne m'écoute pas.

(Elle s'assied et file au fuseau.)

Air : *Fuseau léger, tournez.*

Ah ! de ma triste vieillesse
Je sens le fardeau pesant ;
Malgré ma vive tendresse,
Je ne puis rien pour mon enfant!
Même en semblant importune,
Si je sauvais sa fortune
Avant de mourir, voilà
Le seul bonheur que j'implore !
Fuseau léger, tournez, tournez encore jusque-là,
Tournez encore jusque-là.

SCÈNE II.

LUCIE, FANNY, *chargée de chiffons.*

FANNY, *se frottant les yeux.*

Je ne puis me réveiller ce matin, et pourtant j'ai bien de l'ouvrage aujourd'hui. Ah ! vous voilà, Lucie ? C'est merveilleux, je ne vous vois jamais sans votre quenouille. Seulement, je ne vois jamais de fil.

LUCIE.

Vous avez raison, Fanny, mon travail est nul.

Air : *Vous vieillirez, ô ma belle maîtresse !*

Mais si jamais vous parvenez à l'âge
Où le travail est un zèle impuissant,
Vous rougirez peut-être de l'outrage
Que vous me fîtes un jour en badinant.
Le ris cruel qui blesse la vieillesse,
Est un remords qui déchire le cœur;
Peut-être était-ce, ô cruelle jeunesse !
Le dernier jour, hélas ! de son bonheur. } (*bis.*)

FANNY.

Pardon, madame Lucie, je n'ai pas voulu vous offenser. Je monterai votre bonnet pour dimanche.

LUCIE.

Je vous remercie ; je ne songe guère à mes bonnets, empêchez plutôt madame d'en acheter.

FANNY.

Y pensez-vous ? j'ai les vieux !

LUCIE.

Ame intéressée ! elle se ruinera ?

FANNY.

La femme d'un capitaine de vaisseau doit faire figure ; ma maîtresse ne peut pas se mettre comme une vieille. Les fantaisies sont faites pour la jeunesse : elle a dix-neuf ans ! Qui pourrait la blâmer !

LUCIE.

Tous les gens raisonnables. Et que ferait-on de l'approbation des fous ?

FANNY.

Ah ! madame Lucie, vous pensez creux : et moi qui passe mon temps à causer, quand ce soir il y a bal masqué chez madame de Belleval.

LUCIE.

Quelle horreur ! A dix-neuf ans, madame de Sainville se masquera ?

FANNY.

Ma maîtresse y perdrait trop ; elle se déguise seulement. Elle se met en sultane. C'est joli, une sultane !

LUCIE.

Je ne sais pas ce que c'est.

FANNY.

Une sultane? C'est une femme jolie, qui a un turban, des diamants, des cachemires, et un pantalon large garni de dentelles.

LUCIE.

Mais il faut être riche, et madame de Sainville ne l'est pas.

FANNY.

Elle fera comme si elle l'était. La toilette lui va si bien!

LUCIE.

Mais on la méprisera si elle dépense en chiffons l'argent que son mari gagne en exposant sa vie.

FANNY.

Allons donc! la mépriser!

Air: *Pauvres moutons, ah! vous avez beau faire.*

De la parure honorez l'influence,
Elle commande, ordonne; on obéit :
Un beau chapeau donne de la puissance,
On est timide avec un pauvre habit.
Tout est soumis à son charme suprême,
Même en pestant l'on reste chapeau bas :
Et le marchand sait respecter lui-même
L'habit qu'il vend et qu'on ne lui paie pas,
 Et qu'on ne lui paie pas. (*bis.*)

LUCIE.

Et un beau jour il fait saisir et vendre...

FANNY.

Ah ! j'entends, madame, et je n'ai rien fait.

SCÈNE III.

LUCIE, FANNY, MADAME DE SAINVILLE.

MADAME DE SAINVILLE. (*Elle est en bonnet du matin ; robe de chambre élégante.*)

Bonjour, Lucie, comment vous portez-vous ? Depuis plusieurs jours je ne vous ai pas vue. Je me le reprochais.

LUCIE.

Je m'en affligeais ; mais vous êtes changée, madame, êtes-vous malade ?

MADAME DE SAINVILLE.

Non, ma bonne, je suis lasse, j'ai beaucoup veillé. Fanny, mon turban est-il prêt ?

FANNY.

Non, madame, j'attends vos derniers ordres.

MADAME DE SAINVILLE.

Et vérité, je ne sais si j'irai à ce bal : je me sens d'une lassitude !

LUCIE.

N'allez pas, madame !

MADAME DE SAINVILLE.

Puis-je m'en dispenser ? Madame de Belleval se fâcherait.

FANNY.

Et le bal vous remettra ; un bal me guérirait de la fièvre tierce.

LUCIE.

La folle !.. Madame, ce bal vous coûtera cher ; n'allez pas.

FANNY.

Allons donc ! je raccourcis la robe de gaze de madame, je prends la plume de son chapeau que je mets à son turban ; avec deux mètres de gaze je ferai tout ce qu'il faut ajouter : vous n'avez pas honte, madame Lucie, de tracasser pour si peu de chose !

MADAME DE SAINVILLE.

Finissez, Fanny ; j'approuve toujours Lucie ; elle m'aime tant ! N'est-ce pas, ma bonne ?

Air *du Ménestrel.*

Te souviens-tu qu'aux jours de mon enfance
Tu me chantais en m'endormant le soir ;

Tu m'enivrais de tendresse et d'espoir,
De doux projets, de tendre confiance ?
Toute ma vie ce touchant souvenir,
O ma Lucie, me fera te bénir.

LUCIE.

Retournons à la campagne, madame !

Air : *Ce soir-là sous son ombrage.*

Nous ferons à la veillée
Notre plan du lendemain,
Et toujours chaque journée
Nous ferons un peu de bien.
On bénira ta présence,
Tu liras dans tous les yeux
La joie, la reconnaissance
De ceux que tu rends heureux.

MADAME DE SAINVILLE.

Tu as raison, Lucie, je serais heureuse à Sainville, je remplirai tous mes devoirs.

SCÈNE IV.

Les Précédentes, LÉONTINE, MADAME DE FRÉVAL.

FANNY, *à part.*

Ah ! voici du renfort ! je tremblais ! Partir pour la campagne au milieu du carnaval !

LÉONTINE.

Bonjour, mon cœur ! Admirez mon courage, je n'ai

pas dormi trois heures et déjà je cours les boutiques.

MADAME DE FRÉVAL, *à madame de Sainville.*

Je vois à votre négligé que vous n'êtes pas encore sortie, ma chère.

FANNY.

Madame veut-elle me donner ses ordres ?

MADAME DE FRÉVAL.

Ah ! vous voilà, Fanny ; et vous, ma bonne Lucie, bonjour, ma chère !

LÉONTINE.

Bonjour, madame Lucie ; savez-vous, Amélie, que je raffole de votre bonne ? C'est d'un autre siècle la tendresse qu'elle a pour vous !

MADAME DE FRÉVAL.

Oh ! oui ! c'est gothique ! Je suis passionnée pour le gothique ! Ah ! combien j'aime

AIR : *Combien j'ai douce souvenance.*

Cette vieille tour qui chancelle,
Et ses fossés et la nacelle,
Et le beau troubadour chantant
 Sa belle :
Et le bon ermite obligeant,
 Priant.

LÉONTINE.

C'est délicieux ! Mais parlons sérieusement. (*A madame de Sainville :*) Votre turban est-il fait ?

MADAME DE SAINVILLE.

Pas encore! (*A Lucie :*) Je ne vous retiens pas, ma bonne ; ne vous gênez pas.

LUCIE.

Je vous salue, mesdames; ah! mon Dieu que va-t-elle faire?

SCÈNE IV.

Les Précédentes, excepté LOUISE.

FANNY.

Imaginez-vous, mesdames, que je n'ai pas encore les ordres de madame.

LÉONTINE.

Ah! c'est inconcevable.

MADAME DE SAINVILLE.

Je n'ai pas envie d'aller à ce bal.

MADAME DE FRÉVAL.

Et moi pas du tout, je me sacrifie.

LÉONTINE.

Croyez-vous que ce soit par goût que depuis ce matin je coure les boutiques ? Mais on se doit à la société.

MADAME DE FRÉVAL.

Et l'on vous traite en enfant gâtée ! On vous a choisie pour reine de la fête en vous nommant sultane. Ce costume est divin.

LÉONTINE.

Je ne serai que votre humble suivante.

MADAME DE FRÉVAL.

Et moi, avec ma bergerie !

MADAME DE SAINVILLE.

Je ne veux pas faire de dépenses !

FANNY.

Je raccourcis la robe de gaze de madame.

MADAME DE FRÉVAL.

Je vous assure, mon cœur, que je rirai si je vous la vois. Un, deux, trois bals avec la même robe : c'est à mourir d'ennui !

MADAME DE SAINVILLE.

Mais !

LÉONTINE.

C'est de l'avarice ! une robe presqu'unie, si vous voulez, mais fraîche. Un diamant au turban, un collier de diamants ; mais il faut cela.

MADAME DE SAINVILLE.

Vous oubliez que je n'ai pas de diamants.

MADAME DE FRÉVAL.

Monsieur de Sainville ne s'est pas conduit généreusement à votre égard.

MADAME DE SAINVILLE.

Que dites-vous? J'étais sans fortune, il m'épousa, et quoique je n'eusse que dix-neuf ans quand il partit, il me laissa à la tête de ses biens.

LÉONTINE.

Mais il a peu de bien.

MADAME DE SAINVILLE.

C'est pour cela qu'il faut peu dépenser.

LÉONTINE.

La conclusion est fausse : il faut aller suivant son rang !

FANNY.

Madame, j'attends vos ordres.

MADAME DE FRÉVAL.

Allez commander une robe de gaze brillante. Allez...

FANNY.

J'y cours... *(Elle sort.)*

SCÈNE V.

Les Précédentes.

MADAME DE SAINVILLE.

En vérité, je ne sais...

LÉONTINE.

Vous êtes d'une indécision !

MADAME DE SAINVILLE

Je voudrais être raisonnable !

MADAME DE FRÉVAL.

Vous ne l'êtes que trop, et moi aussi je m'effraie de mon sérieux. A propos, M. de Sainville ne peut tarder à arriver.

MADAME DE SAINVILLE.

Non ; je l'attends incessamment.

LÉONTINE.

Sa pupille est-elle mariée, cette petite qu'il a fait élever, et qui vous a valu de si jolies lettres ?

MADAME DE FRÉVAL.

Qu'est-ce donc que cette histoire ?

MADAME DE SAINVILLE.

Robert, pilote à bord du navire de M. de Sainville, lui sauva la vie dans un naufrage. Peu de temps après il mourut et chargea M. de Sainville de sa fille. Il lui laissait dix mille francs. Cette petite fortune attire beaucoup de prétendants à ma pupille : mais elle préfère un nommé Fabien, et le mariage serait déjà fait, si la mère du jeune homme n'avait pas exigé que son fils eût gagné quatre mille francs avant de se marier. Ce bon jeune homme aura bientôt cette somme, et le

jour même on signera le contrat de mariage. M. de Sainville s'y est engagé.

MADAME DE FRÉVAL.

Et les jolies lettres sont de M. Fabien.

LÉONTINE.

Mais nous oublions tout ce que nous avons à faire. Ma toilette n'est pas complète.

MADAME DE FRÉVAL.

Madame Dubois est accablée d'ouvrage ; il n'y a cependant qu'elle pour donner de la grâce à un chiffon.

SCÈNE VI.

Les Précédentes, PAULINE.

PAULINE.

Bonjour, mesdames ; on voit que c'est la veille d'une fête, vous êtes levées de bon matin.

MADAME DE FRÉVAL.

Il y a une heure je que suis sortie : vous m'admirez, n'est-ce pas ?

PAULINE.

De l'admiration ! c'est trop fort : je la réserve pour de plus grandes circonstances.

LÉONTINE.

Je crois, Pauline, que vous n'en êtes pas prodigue !

MADAME DE FRÉVAL.

Mais c'est tout le contraire. Pauline s'extasie à

propos de rien : une romance, quelques vers, un tableau, tout cela la ravit, la transporte !

LÉONTINE.

Je ne l'aurais pas deviné : elle était avec moi, quand on nous montra la corbeille de noces de mademoiselle Delparc, et cette corbeille d'une magnificence admirable la laissa froidement indifférente.

PAULINE.

J'ai dit que c'était très-beau. Les broderies étaient remarquables ; mais je ne puis admirer une broderie comme un tableau.

LÉONTINE.

Qu'admirez-vous alors ?

PAULINE.

Air : *De cette rose.*

De la bienfaisante nature
Les charmes doux et consolants;
De l'esprit l'aimable parure,
Et les beaux-arts et les talents ;
Et le cœur qui, plein d'innocence,
Est toujours tendre et généreux,
Pardonne à celui qui l'offense,
Sourit à tous les malheureux.

LÉONTINE.

Et vous, mesdames, admirez-vous tout cela ?

MADAME DE FRÉVAL.

Oh! oui, j'admire la nature, le lever du soleil : c'est magnifique.

LÉONTINE.

Ah ! vous le trouvez beau par tradition.

Air : *Entends ma voix gémissante.*

Lorsque la brillante aurore
Vient annoncer son retour,
Souvent vous rêvez encore
Aux plaisirs d'un autre jour ;
A moins, qu'oubliant à la danse
Que le soleil allait briller.
En quittant la contredanse
Vous ayez pu le rencontrer.

MADAME DE FRÉVAL.

Oh ! la méchante !

PAULINE.

Amélie, j'ai reçu une lettre de mon frère, qui m'annonce son retour comme très-prochain.

MADAME DE SAINVILLE.

Monsieur de Sainville ?

PAULINE.

Se porte parfaitement : j'ai vu aujourd'hui la pupille de M. de Sainville ; elle est enchantée de Fabien, il travaille avec un courage extrême : mais sa mère exige les quatre mille francs.

MADAME DE SAINVILLE.

Elle a raison : elle veut qu'il porte quelque chose dans la communauté. Monsieur de Sainville m'a laissé en dépôt les dix mille francs. Le jour qui verra se compléter les quatre mille francs de Fabien, je dois

présenter les dix mille francs de Françoise et faire faire le contrat. Qu'ils seront heureux!

LÉONTINE.

C'est très-touchant; mais nous perdons un temps précieux. (*A madame de Sainville:*) Venez commander votre turban.

MADAME DE SAINVILLE.

Vous m'entraînez, Léontine!

MADAME DE FRÉVAL.

Allons donc! ne rêvez pas ainsi. Allons courir les boutiques et savoir les nouvelles des toilettes qui se préparent. Venez-vous, Pauline?

PAULINE.

Non, je n'irai pas au bal.

MADAME DE SAINVILLE.

Vous devriez venir; il sera superbe!

PAULINE.

Vous me le raconterez, et j'aurai autant de plaisir que vous.

LÉONTINE.

Pauline, vous avez de fausses idées : vous n'allez pas dans le monde par économie, j'en suis sûre, et cela ne coûte presque rien.

PAULINE.

Je veux bien le croire ; mais si ce presque rien me gêne? N'aurais-je pas tort de me causer une inquiétude réelle, pour un faible plaisir?

MADAME DE FRÉVAL.

Mais le monde exige...

PAULINE.

Qu'on respecte toutes les convenances, qu'on obéisse à toutes les bienséances ; mais voilà tout.

LÉONTINE.

Si je n'allais pas au bal ce soir, vous pensez que le monde me pardonnerait ?

PAULINE.

Oui, je le crois.

LÉONTINE.

Ah ! pour cela ?

PAULINE.

Dans huit jours le monde ne pensera plus à ce bal. Comment voulez-vous qu'il se rappelle que vous n'y étiez pas ?

LÉONTINE.

Avec cette manière de raisonner !...

MADAME DE FRÉVAL.

Nos toilettes ne seront jamais prêtes. Venez, ma chère Amélie.

MADAME DE SAINVILLE.

Venez avec nous, Pauline.

PAULINE.

Je vais vous conduire jusqu'en bas.

FIN DU PREMIER ACTE.

ACTE SECOND.

SCÈNE PREMIÈRE.

FANNY. (*Elle tient un turban à la main.*)
Est-il joli, au moins, ce turban? il faut que je l'essaie! comme il m'irait bien! je vais tirer ma cornette. Que c'est mesquin une cornette! et encore c'est celle de mon dimanche (*elle la pose sur une chaise*); il faut la soigner et voilà que je la chiffonne! Allons! mettons ce turban: ah! comme il me sied!... Que madame sera heureuse; elle ne sent pas tout son bonheur! Si j'avais le temps, j'essaierais la robe et la ceinture... mais madame ne serait pas contente... Je voudrais bien qu'on me vît avec ce turban! Je vais me mettre à la fenêtre; mais l'humidité ternirait la fraîcheur de la gaze? Que vais-je faire? je vais appeler la vieille Lucie, c'est toujours quelqu'un. Lucie, Lucie, venez bien vite...

SCÈNE II.

FANNY, LUCIE.

LUCIE.

Qu'est-ce?

FANNY.

Ne suis-je pas bien ? regarde-moi.

LUCIE.

Comme un masque.

FANNY.

Un beau masque, j'espère !

LUCIE.

Ah ! ma pauvre Fanchon, tu deviens vaniteuse !

FANNY.

Vous êtes bien aimable de m'appeler Fanchon, chon; c'est joli, Fanchon ! Si vous m'aviez dit ces choses-là devant le monde, vous m'eussiez donné un grand ridicule.

LUCIE.

Pourquoi Fanchon met-elle un turban ?

FANNY.

Pourquoi pas, puisque ça me va bien ?

LUCIE.

Ah ! la bonne idée ! Ainsi, si le chapeau de M. de Sainville vous allait bien, vous le mettriez?

FANNY.

Un chapeau d'homme ! quelle raison ! Je puis devenir riche, mais je ne deviendrai jamais homme.

LUCIE.

Pauvre Fanny, tu rêves la fortune : essaie d'abord la sagesse et, comme Salomon !...

FANNY.

Comme Salomon?

LUCIE.

Peut-être auras-tu la richesse pour récompense.

FANNY

Je vais ôter le turban.

LUCIE.

Bien, ma fille...

FANNY.

J'entends madame; je vais aller serrer le turban.

SCENE III.

LUCIE. (*Elle s'assied et file.*) MADAME DE SAINVILLE, LÉONTINE, MADAME DE FRÉVAL.

MADAME DE SAINVILLE, LÉONTINE, MADAME DE FRÉVAL,

ENSEMBLE.

Air : *On me dit dans le village.*

Quel plaisir, quelle richesse !
Dieu, quel éclat enchanteur !
Quelle grâce, quelle fraîcheur !
Que de talent, et quelle adresse !
Que d'art et que de finesse,
Il faut admirer sans cesse !
 Tra, la, la,
C'est pour nous parer, tout cela
 Tra, la, la,
 Que c'est joli, cela !

MADAME DE SAINVILLE.

Ah! c'est charmant!

LÉONTINE.

Divin !

MADAME DE FRÉVAL.

Je suis transportée !

MADAME DE SAINVILLE.

Le costume de bayadère est délicieux

LÉONTINE.

Et celui de Grecque est beau !

MADAME DE FRÉVAL.

Je serai mesquine en bergère !

LÉONTINE.

La fraîcheur du costume en diminue la médiocrité.

MADAME DE FRÉVAL.

Mais auprès d'une odalisque...

MADAME DE SAINVILLE.

Vous serez bergère, mais voila tout... Tandis que moi, sultane sans magnificence, je serai ridicule...

LÉONTINE.

Que l'esclavage de madame de Brémont est brillant ! Ces diamants ont un éclat ! Je parie qu'on la prendra pour la sultane.

MADAME DE FRÉVAL.

Que j'aurai bonne grâce avec mon collier de roses séchées !

LUCIE.

Mais, madame, il me semble que cela vous ira bien; et puis, des feuilles de roses séchées, c'est moral!

MADAME DE SAINVILLE.

Vous avez raison, ma bonne; je ne vous avais pas vue.

MADAME DE FRÉVAL.

La bonne Lucie mêle la raison partout.

LÉONTINE.

Même aux feuilles de rose.

SCÈNE IV.
Les Précédentes, FANNY.

FANNY.

Madame, voilà ce qu'une dame m'a chargée de vous montrer. Voyez le superbe collier, la magnifique agrafe! Quel feu! quel éclat!

LÉONTINE.

Que c'est beau!

MADAME DE FRÉVAL.

Voilà une parure charmante : cela vaut vingt mille francs!

MADAME DE SAINVILLE.

Oh! que je serais parée, fière et heureuse, si j'avais ce collier!

LÉONTINE.

Je le crois facilement.

AIR : *Vois-tu cette nacelle ?*

Au milieu de la danse
Vous paraissez soudain :
On oublie la cadence,
On brigue votre main ;
Et reine de la fête
On vous proclamera,
Le troubadour s'apprête
Demain il chantera.
Ah! ah !....

MADAME DE SAINVILLE.

Ah ! si j'étais riche !...

MADAME DE FRÉVAL.

Mais vous l'êtes : votre mari arrive dans quelques jours, il a fait de grandes économies.

MADAME DE SAINVILLE.

Ah ! cela ne se peut pas !

FANNY.

Ce superbe collier n'est que de dix mille francs.

LÉONTINE.

Ah ! c'est pour rien.

LUCIE.

La nourriture de dix honnêtes familles.

MADAME DE SAINVILLE.

Vous avez raison, Lucie ; cependant ce collier n'est pas cher. Si mon mari était ici, je suis sûre qu'il me le donnerait : il a tant regretté de n'avoir pas acheté

la parure de madame Olbin, et elle était de quinze mille francs.

LÉONTINE.

Achetez celle-ci.

MADAME DE SAINVILLE.

Vous n'y pensez pas? J'ai déjà des dettes.

MADAME DE FRÉVAL.

Des bagatelles.

LUCIE.

Grâce au ciel!

MADAME DE SAINVILLE.

Comment, ma bonne?

LUCIE.

Adieu, madame ; n'achetez pas ce collier, c'est une tentation du démon. (*A part:*) Je vais chercher mademoiselle Pauline.

FANNY.

Allez, Lucie ; elle est drôle cette bonne vieille avec ses idées d'économie.

LÉONTINE.

Elle est très-comique ; mais sérieusement ne perdez pas cette occasion, elle est unique !

MADAME DE FRÉVAL.

On vous fera facilement crédit.

FANNY.

Je n'en doute pas, mais je vais demander. (*Elle sort.*)

SCÈNE V.

LÉONTINE, MADAME DE SAINVILLE, MADAME DE FRÉVAL.

MADAME DE SAINVILLE.

N'allez pas... la voilà partie. Que ce collier est beau ! et cette agrafe ! Voyez quel éclat !

LÉONTINE.

Je vais vous mettre le collier.

MADAME DE FRÉVAL. (*Elle met le collier.*)

Ah ! vous êtes divine ! vous n'êtes pas la même ! Que je voudrais avoir des diamants !

LÉONTINE.

Cela donne un éclat aux yeux !

MADAME DE FRÉVAL.

AIR : *Partant pour la Syrie.*

Qu'on chante les bergères.
Qu'on vante leurs attraits ;
Et que de leurs chaumières
On célèbre la paix.
Mon cœur de la couronne
N'envie que les brillants ;
Le rang qu'elle nous donne
Ne vaut pas ses diamants.

LÉONTINE.

Cette manière d'envisager la couronne est neuve.

MADAME DE SAINVILLE, *se regardant dans une glace.*

Ah! qu'il est beau! Je suis vraiment tentée!

MADAME DE FRÉVAL.

M. de Sainville ne vous pardonnerait pas de manquer un marché si avantageux.

MADAME DE SAINVILLE.

Il voudra me faire un cadeau en arrivant, je demanderai ce collier; en attendant on me fera crédit.

LÉONTINE.

C'est parfaitement arrangé, et ce soir au moins vous pourrez paraître.

MADAME DE SAINVILLE.

Oh! que je suis aise! J'étais mécontente de ce bal, où je devais être si mesquinement mise; maintenant je m'en fais une fête.

Air : *Faut attendre avec patience.*

Maintenant je me sens légère,
Que je voudrais être à ce soir...
Mes pieds ne touchent pas la terre:
Ah! de plaisir quel doux espoir!
Dans le bal déjà je voltige,
Mes brillants écrasent la fleur
Dont je ne ploierai pas la tige,
Car, je suis ivre de bonheur!

MADAME DE FRÉVAL.

Ah! méchante, vous m'écrasez; mais je vous le pardonne.

LÉONTINE.

J'ai du plaisir à vous reconnaître pour ma reine !

SCENE VI.
Les Précédentes, FANNY.

FANNY, *tristement*.

Madame, on ne peut faire de crédit ; il faut de l'argent, c'est un besoin pressant qui fait vendre.

MADAME DE SAINVILLE.

O mon Dieu ! assurément je n'irai pas au bal avec un collier de topazes ; c'est si fade, si ennuyeux, si insipide ! je suis sûre que lorsqu'un enseigne se marie, il donne un collier de topazes à sa femme, même un enseigne auxiliaire !

MADAME DE FRÉVAL.

Certainement ! madame Gaspard a un collier de topazes.

MADAME DE SAINVILLE.

Jamais je ne porterai le mien.

LÉONTINE.

Gardez celui-là !

MADAME DE SAINVILLE.

Mais je n'ai pas d'argent !

MADAME DE FRÉVAL.

Et ces dix mille francs dont vous m'avez parlé ?

MADAME DE SAINVILLE.

Que dites-vous? un dépôt?

LÉONTINE.

Mais M. de Sainville arrive; il vous fait cadeau de douze mille francs, alors vous lui présentez les dix mille francs, et vous payez avec les 2,000 francs vos petites dettes.

MADAME DE SAINVILLE.

N'est-ce pas tromper sa confiance ?

MADAME DE FRÉVAL.

Tromper! allons donc, ma pauvre amie, vous rêvez...

MADAME DE SAINVILLE.

Non, je vais rendre le collier, je n'irai pas au bal; je vais partir pour la campagne, je ne veux plus entendre parler de fêtes...

FANNY.

Madame, madame, y pensez-vous? un si beau bal, où vous serez si jolie, si admirée !

MADAME DE SAINVILLE.

Comment faire?

MADAME DE FRÉVAL.

Savoir être une femme, prendre une résolution.

LÉONTINE.

Vous êtes d'un caractère faible, ma chère Amélie; vous n'êtes pas digne d'être sultane.

MADAME DE SAINVILLE.

Au fait, je ne fais tort à personne, je me procure un grand plaisir : qui pourrait me blâmer ?

MADAME DE FRÉVAL

Les envieux seuls, et qui ne blâment-ils pas ?

MADAME DE SAINVILLE.

Me voilà décidée : viens, Fanny, tu vas porter les dix mille francs.

FANNY.

Bonheur et victoire !

SCÈNE VII.

MADAME DE FRÉVAL, LÉONTINE.

LÉONTINE.

Il y a de la nullité dans le caractère d'Amélie : elle est douce, spirituelle, mais elle ne connaît pas le monde.

MADAME DE FRÉVAL.

Elle a été élévée dans un château par un vieil oncle, homme de mérite mais à préjugés : son mari est un excellent marin, un homme de talent, mais qui ne sait pas ce que c'est qu'un ridicule. Elle aura de la peine à se former.

LÉONTINE.

Et son amie Pauline ne l'aidera guère.

MADAME DE FRÉVAL.

Chut ! la voici...

SCÈNE VIII.

Les Précédentes, PAULINE, LUCIE.

LUCIE.

Mon Dieu ! où est Madame ?

LÉONTINE.

Dans ce cabinet.

LUCIE.

Courons...

PAULINE.

Venez...

SCENE IX.

Les Précédentes, MADAME DE SAINVILLE.

MADAME DE SAINVILLE.

Le voilà bien à moi, quelle joie ! (*Apercevant Pauline :*) Ah, Pauline !

PAULINE.

Ma seule présence est un reproche ! Amélie, qu'avez-vous fait ?

LUCIE.

Il est encore temps, madame, je vais le rendre.

MADAME DE SAINVILLE.

C'est abuser de ma bonté.

LUCIE.

Moi, abuser de votre bonté ! Amélie, je n'ai jamais

craint de vous voir abuser de ma tendresse ! je vous donnerais ma vie. Mon zèle m'a conduite trop loin, adieu !

(*Elle sort.*)

PAULINE.

Pauvre Lucie ! quel chagrin vous lui faites, et quand elle vous verra accablée de remords, elle souffrira plus encore ! Je vous le répète, qu'avez-vous fait?

MADAME DE FRÉVAL.

La chose la plus simple du monde : elle avait envie d'un collier, elle en a acheté un...

PAULINE.

Un collier de dix mille francs, quand on n'a pas de fortune est une folie ; mais quand on l'achète en violant la fidélité d'un dépôt, c'est presque un crime...

MADAME DE SAINVILLE.

Est-ce mon amie qui parle ainsi? Que dirait de plus mon ennemie ?

PAULINE.

C'est à vous que je parle, et c'est parce que je vous aime que je vous dois toute la vérité. Derrière vous, je dois vous excuser : ici je ne vous dois que le blâme.

MADAME DE SAINVILLE.

Si je veux l'accepter !

PAULINE.

En vain vous voudriez le repousser ; il est au fond de votre conscience.

MADAME DE SAINVILLE.

Cela serait que je ne donnerais à personne le droit de me parler ainsi.

PAULINE.

C'est le droit de l'amitié.

MADAME DE SAINVILLE.

Je ne reconnais pour amies que celles qui m'aiment, et non celles qui m'injurient. (*A madame de Fréval :*) Quelle robe met Adèle ?

PAULINE.

Je vous importune ! Adieu, pas pour longtemps : quand on est dans la route que vous suivez, le tour de l'amie vraie arrive vite.....

SCÈNE X.

Les Précédentes.

MADAME DE SAINVILLE.

Un bal, un collier valent-ils tant de peine ?

LÉONTINE.

Ne vous attristez pas. Avez-vous promis beaucoup de contredanses ?

MADAME DE SAINVILLE.

Oh ! oui...

LÉONTINE.

Je voudrais être placée près de madame de Carnel.

MADAME DE FRÉVAL.

Et pourquoi?

LÉONTINE.

Elle est très-amusante, elle voit si bien tous les ridicules!

MADAME DE FRÉVAL.

Et les perfections?

LÉONTINE.

Ce n'est pas son affaire; elle ne s'en occupe pas. Mais d'un coup d'œil elle a vu la plus laide, la plus gauche; un bout de ruban mal placé, elle vous arrange tout cela.....

MADAME DE FRÉVAL.

Ah! c'est très-plaisant! elle est bonne à connaître, madame de Carnel.

LÉONTINE.

Oui, car elle épargne ses amies, et madame Salbran n'épargne personne.

MADAME DE FRÉVAL.

Elle a trois filles à marier : qui pourrait-elle louer?

LÉONTINE.

Les femmes laides et gauches; aussi n'y manque-t-elle pas.

AIR : *Vers le temple de la richesse.*

Elle loue la laide Lucie
La sotte Alix, la gauche Emma,
Elle se moque de Sophie,
De Pauline et de Maria.

Elle admire et la disgrâce,
Et la sottise et la laideur :
La beauté, l'esprit et la grâce,
Sont des péchés qui lui font peur. } (bis.)

MADAME DE FRÉVAL.

Oh ! l'aimable caractère.

MADAME DE SAINVILLE.

Elle admire ce qui est à sa hauteur ; elle envie ce qu'elle ne peut atteindre.

LÉONTINE.

Justement. Mais nos toilettes, y pensez-vous ? J'ai promis d'être à huit heures chez madame de Bermont ; nous y prenons le thé, et nous devons nous trouver chez madame de Belleval, à neuf heures.

MADAME DE SAINVILLE.

Je n'irai pas chez madame de Bermont.

MADAME DE FRÉVAL.

J'ai promis pour vous. A huit heures moins un quart nous serons ici...

LÉONTINE.

Allons ! quelques heures, et puis le plaisir.

MADAME DE SAINVILLE.

Oui... Peut-être !

MADAME DE FRÉVAL.

Allons ! allons ! la toilette va vous remettre. Venez, mon amour...

FIN DU DEUXIÈME ACTE.

ACTE TROISIÈME.

SCÈNE PREMIÈRE.

MADAME DE FRÉVAL, MADAME DE SAINVILLE, LÉONTINE, *en toilette de bal*, FANNY.

LES TROIS DAMES CHANTENT EN ENTRANT.

Air : *Il faut quitter le ciel de l'Helvétie.*

Venez! partons, le plaisir nous convie,
Hâtons nos pas, retenons-le longtemps ;
Ah! que toujours il berce notre vie
 Et qu'il endorme nos vieux ans.
 Allons! la danse
 Déjà commence ;
 Allons, courons, volons ! (*bis.*)

DEUXIÈME COUPLET.

Si le bonheur se trouve sur la terre,
Oh! c'est certain je le trouverai là !
Là, de la vie on oublie la misère
 Et le plaisir s'y montrera.
 Allons! la danse
 Déjà commence ;
 Allons, courons, volons! (*bis.*)

FANNY.

Allez ! madame, je parie que vous n'avez jamais été si contente.

MADAME DE SAINVILLE.

Je ne puis dire cela, je mentirais. J'ai goûté quelquefois le bonheur, et je ne me promets que du plaisir.

LÉONTINE.

Vous êtes sentimentale, et je crois qu'une fête de famille vous amuserait !

MADAME DE SAINVILLE.

L'image de la paix, de l'innocence, du bonheur enfin, vaut bien le luxe, l'orgueil et la folie.

MADAME DE FRÉVAL.

Je vous trouve charmante ; la morale en sultane, c'est rès-piquant !

LÉONTINE.

Oui, c'est un contraste !

MADAME DE SAINVILLE.

Vous riez ? Vous avez raison : j'ai fait tant de folies qu'on me nie le droit d'être raisonnable ! Cependant...

AIR : *On dit que le temps et l'absence.*

Au sein d'une aimable famille
Entourée de jeunes enfants ;
Dans des jeux où la gaîté brille
Partager des plaisirs touchants ;
Sans luxe, sans magnificence,
Loin des méchants, de la grandeur,
Goûter une vie d'innocence :
Voilà le rêve de mon cœur.

LÉONTINE.

C'est s'amuser à peu de frais, et votre rêve est celui d'une fillette de douze ans.

MADAME DE FRÉVAL.

Amélie a lu des romans !

MADAME DE SAINVILLE.

Quoi ! une vie douce, simple, modeste...

MADAME DE FRÉVAL.

Roman ! Ah ! mon Dieu ! je ne vous ai pas dit la terrible nouvelle que je viens d'apprendre.

MADAME DE SAINVILLE.

Quoi donc ?

MADAME DE FRÉVAL.

Nous parlions de l'esclavage de madame de Bermont.

LÉONTINE.

Eh bien ?

MADAME DE FRÉVAL.

Madame de Belleval a reçu hier une parure de soixante mille francs ; madame Dorlis a fait remonter ses diamants : sa parure vaut quarante mille francs.

LÉONTINE.

Pauline Delmas a un collier à faire mourir de désespoir ; et la blonde Anaïs, une parure de turquoises d'un bleu si pur, si parfait, que rien ne peut lui être

comparé. Je suis si mal aujourd'hui, qu'il y a du courage à paraître ainsi ; mais au bal je tâcherai de m'oublier.

MADAME DE FRÉVAL.

Et moi aussi, c'est ma ressource : je me suis cependant ruinée pour ce costume si mesquin, mais tout neuf ! et tout cela pour être écrasée : c'est triste !

MADAME DE SAINVILLE.

Que je regrette ma folie ! Qui remarquera mon collier auprès de ces belles parures ?

LÉONTINE.

Sûrement vous ne pouvez prétendre à l'effet ; mais vous êtes bien, c'est beaucoup.

SCÈNE II.

LES PRÉCÉDENTES, LUCIE.

LUCIE.

Madame, on attend une réponse à cette lettre.

FANNY.

Dame ! c'est sérieux !

MADAME DE FRÉVAL.

C'est une invitation à dîner.

LÉONTINE.

A la tournure de la lettre, je parie que non.

LUCIE.

Madame, vous pâlissez ; qu'est-ce donc ?

MADAME DE SAINVILLE.

O mon Dieu, je l'avais mérité!

LUCIE.

Non, non, si c'est un malheur.

MADAME DE FRÉVAL.

Peut-on savoir?

MADAME DE SAINVILLE.

Oui, oui... Vous connaissez la faute, le châtiment ne s'est pas fait attendre! écoutez.

Madame,

« Je suis au comble de mes vœux, le zèle et l'acvité de Fabien sont récompensés : il a su gagner la confiance et l'amitié d'un vieil oncle, qui complète les quatre mille francs qu'exigeait madame Fabien, à la condition expresse que le contrat sera signé ce soir. Je vous prie, madame, de vouloir bien confier mes dix mille francs au porteur de cette lettre.

« Je n'ose vous prier d'assister à la signature du contrat; je sais que vous allez à une grande soirée.

« Cependant j'eusse été bien heureuse de vous exprimer mon bonheur et ma reconnaissance.

Françoise. »

Que faire? que dire? Conseillez-moi.

LÉONTINE.

Vous n'avez pas le temps; vous donnerez cela demain.

MADAME DE SAINVILLE.

Et le pourrais-je mieux demain qu'aujourd'hui ? Comment dire cela ? c'était un dépôt, je l'avais là. Maudit collier !...

MADAME DE FRÉVAL.

Ne vous désolez pas, mon cœur; il y a des usuriers.

MADAME DE SAINVILLE.

Funeste ressource ! Mais sur quelle caution me prêteront-ils ?

LÉONTINE.

Sur le collier.

MADAME DE SAINVILLE.

Et voilà à quoi il m'aura servi ! Ah ! si je suis bien coupable, je suis bien malheureuse !

MADAME DE FRÉVAL.

Assurément, ma chère : mais cela s'arrangera et vous garderez le collier. A votre place j'irais au bal et j'arrangerais cela demain.

MADAME DE SAINVILLE.

Aller au bal ! O Dieu, j'ai la mort dans le cœur !

LÉONTINE.

Oh ! mon chou, vous prenez les choses au tragique.
(*Elle fait des mines à madame de Fréval.*)

MADAME DE FRÉVAL.

Vous ne voulez pas venir au thé chez madame de Bermont ?

MADAME DE SAINVILLE.

Au thé! chez madame de Bermont...

MADAME DE FRÉVAL.

Eh bien! nous y allons, on nous attend! Nous vous attendrons là jusqu'à neuf heures.

LÉONTINE.

Si vous ne pouvez venir qu'au bal, nous vous garderons une place. Adieu, mon amour...! Ne bougez pas trop, vous dérangez votre coiffure.

MADAME DE FRÉVAL.

Faites relever vos garnitures, vous les affaissez. Au revoir, mon chou!...

SCÈNE III.

MADAME DE SAINVILLE, LUCIE, FANNY.

MADAME DE SAINVILLE.

Elles vont au thé, elles me laissent! et je les appelais mes amies!... Leurs perfides conseils m'ont réduite au désespoir, et elles ne dissimulent même pas le peu d'intérêt que je leur inspire. Elles vont danser!

LUCIE.

Madame, oubliez-les; mais venez dire au commissionnaire que vous serez à neuf heures chez mademoiselle Robert, et que vous porterez la réponse vous-même.

MADAME DE SAINVILLE.

Je gagne une heure et demie, mais voilà tout.

LUCIE.

C'est beaucoup, venez!

MADAME DE SAINVILLE.

J'irai, si vous le voulez. Vous ne m'abandonnerez pas, vous, ma chère Lucie?...

LUCIE.

Vous abandonner!... O mon Amélie, venez... Venez!

SCÈNE IV.

FANNY, *seule.*

Je suis anéantie! Mon Dieu! Mon Dieu! qui aurait dit cela?...

Air : *Drès que je vis Nicole.*

>Madame se désole,
>Je pleure aussi vraiment :
>V'là le plaisir qui s'envole,
>Tout ça pour du clinquant...
>Fi donc! de la toilette
>Qui nous fait tant pleurer :
>Mon Dieu! qu' c'est donc bête
>D'aimer tant se parer ! } (*bis.*)

SCÈNE V.
FANNY, PAULINE.

PAULINE.

Fanny, où est madame de Sainville?

FANNY.

Madame de Sainville?

PAULINE.

Oui, madame de Sainville?

FANNY.

Je ne sais pas... si, je sais...

PAULINE.

Allez la chercher; il faut que je lui parle... Allez.

FANNY.

C'est que!

PAULINE.

C'est qu'il faut faire ce que je dis. Allez.

FANNY.

Alors j'y vais...

SCÈNE VI.
PAULINE, *seule.*

Malheureuse amie, que je la plains! Oh! elle est plus à plaindre que coupable. Elle a toujours été heureuse : elle est faible parce que l'expérience ne lui a pas appris

qu'il faut se défier de ses amies du monde, qui conseillent sans réfléchir, et vous abandonnent ensuite aux conséquences de leurs conseils.

SCÈNE VII.

MADAME DE SAINVILLE, PAULINE, FANNY.

MADAME DE SAINVILLE.

Pauline, vous savez...

PAULINE.

Je sais tout, et je viens essayer de vous consoler.

MADAME DE SAINVILLE.

Généreuse amie! j'ai été si injuste à votre égard!

PAULINE.

Oubliez-le comme moi.

MADAME DE SAINVILLE.

Je ne l'oublierai jamais, mon amie, mon unique amie!

PAULINE.

Parlons de votre position. Que comptez-vous faire!

MADAME DE SAINVILLE.

J'ai renvoyé l'homme, j'ai une heure devant moi... Et puis la honte! Je dirai tout à M. de Sainville, il me méprisera : j'irai dans un couvent me cacher, mais c'est surtout à moi que je voudrais cacher ma faute.

PAULINE.

Vous vous désespérez, Amélie, au lieu de chercher les moyens de trouver la dot.

MADAME DE SAINVILLE.

Je ne puis que me désespérer.

PAULINE.

Les moyens extrêmes, les partis violents, sont toujours des preuves de faiblesse. Quelles sont vos ressources ?

MADAME DE SAINVILLE.

Je n'en ai aucune.....

PAULINE.

Que ne suis-je riche ! J'ai trois mille francs, fruit de mes économies : acceptez-les.

MADAME DE SAINVILLE.

Pauline, vous n'avez que cela ; je vous ruinerais.....

PAULINE.

Mon travail et mon économie sont des ressources inépuisables ! et mes parents vivent encore, grâce au ciel !

MADAME DE SAINVILLE.

Juste ciel ! si vous les perdiez.

PAULINE.

Je serai bien affligée ! ils sont si bons !

MADAME DE SAINVILLE.

Vous seriez sans ressource et j'engloutirais par ma

folle prodigalité votre existence. Vous n'y pensez pas !

PAULINE.

Ce ne sera qu'un prêt, si un jour vous pouvez me le rendre; sinon, c'est un don.

MADAME DE SAINVILLE.

O douleur ! en vous dépouillant je suis encore si loin de la somme !

PAULINE.

Donnez-moi le collier ; j'irai emprunter sur ce gage, et peut-être plus tard nous pourrons le vendre...

MADAME DE SAINVILLE.

Vous me sauvez la vie, généreuse Pauline. Fanny, détachez le collier.

SCÈNE VIII.

Les Précédentes, LUCIE. (*Elle tient un portefeuille.*)

LUCIE.

Fanny, Fanny, laissez ce collier. Madame, j'ai douze mille francs, je les ai gagnés chez votre père, chez vous. Madame, ne méprisez pas les dons de la pauvre Lucie.

MADAME DE SAINVILLE.

O ma bonne Lucie, les économies de ta vie entière !

LUCIE.

Air : *Marie, ô ma douce Marie.*

Oui, j'ai travaillé quarante ans,
De mon travail c'est le salaire ;
Mais, hélas ! je suis sans parents,

Je n'ai que vous sur cette terre !
Je vous destinais ce présent
Quand j'aurais terminé ma vie.
Acceptez-le dès à présent,
Amélie, ô mon Amélie !

MADAME DE SAINVILLE.

Même air :

Eh quoi ! je devais t'enrichir,
Et ma misérable faiblesse
Me force, hélas ! à t'appauvrir.
O toi, Lucie, dont la tendresse
Fut toujours mon plus doux espoir,
Toi qui charmas toute ma vie ;
Lucie, je puis tout te devoir
Lucie, ô ma bonne Lucie !

LUCIE, *avec transport.*

Vous acceptez ! Oh ! madame, que vous êtes bonne !
(*Elle lui donne le portefeuille.*)

MADAME DE SAINVILLE.

Vous me remerciez, et vous me sauvez ?

LUCIE.

Vous me rendez si heureuse ! Vous avez tant désiré ce collier, je vous le donne ; il est à vous maintenant, bien à vous. Quelle joie ! j'aurai paré mon Amélie et j'aurai vu sa parure, au lieu que sans cet événement, à ma mort seulement, j'aurais espéré vous faire accepter mon petit cadeau.

PAULINE.

Excellente femme !

MADAME DE SAINVILLE

Je le garde ce collier qui m'a valu une si terrible leçon. Je le regarderai tous les jours, il me préservera d'une folle prodigalité, du goût d'une vaine parure. Il me rappellera le dévouement de mes deux vraies amies. Quand j'aurai une fille, je le lui donnerai en lui disant mon histoire; elle la racontera à sa fille. Puisse-t-elle leur servir de préservatif, leur enseigner à connaître leurs vraies amies ! Et le nom de Lucie et celui de Pauline seront bénis dans ma famille, comme je les bénis dans ce moment.

PAULINE.

Lucie, vous m'aimez un peu, n'est-ce pas?

LUCIE.

Un peu? vous qui êtes si bonne amie ! Oh ! beaucoup !

PAULINE.

Je vous remercie; j'avais besoin de me sentir aimée par vous. Amélie, il est temps d'aller chez mademoiselle Robert : je vous accompagnerai, elle m'a fait inviter...

MADAME DE SAINVILLE.

Alors vous avez deviné ma peine et vous êtes venue... sensible amie !

LUCIE.

Mademoiselle Robert m'a fait inviter aussi.

PAULINE.

Vous lui porterez bonheur, vous la bénirez.

FANNY.

Ah! Lucie, vous me bénirez aussi.

LUCIE.

Air : *De Heutier.*

Oh! cet instant me récompense
De bien des années de douleur!
Mon cœur ravi renaît à l'espérance,
Mon Amélie connaîtra le bonheur,
De la vertu la céleste douceur.
Un sentiment seul a rempli ma vie,
Je t'aimais tant! je voulais te servir,
Te voir heureuse, ô ma fille chérie!
Puis te bénir, et puis après mourir.

MADAME DE SAINVILLE.

O toi, qui me tins lieu de mère,
Toi dont les soins doux et constants
Des premiers pas de ma carrière
Firent des jours de paix, d'enchantements;
Jours de vertus et de plaisirs touchants,
Jours que le monde avec sa folle ivresse
Essaya vainement de remplacer.
La paix du cœur, le repos, la tendresse :
C'est le bonheur et je vais le goûter.

FANNY.

Eh quoi! les plaisirs que j'envie,
Un cachemire, un beau collier
Ne sauraient charmer notre vie;

Et de chagrins pourraient l'empoisonner.
Fi du plaisir ! qui nous force à pleurer.
En travaillant je chanterai, j'espère,
Et puis le soir, ma mère me bénira.
Je serai bonne, ainsi je saurai plaire :
Vous souriez ? ah ! l'on m'applaudira.

FIN DES FAUSSES AMIES.

PERSONNAGES.

M^{me} DE SORLIS, veuve d'un officier tué en Algérie : jeune veuve tout en noir.

M^{me} DENIS, riche fermière : costume breton ou normand.

JEANNETTE, quinze ans, fille de madame Denis : costume de demoiselle qui se rapproche cependant de celui de sa mère.

NICOLE, femme de marin : riche costume breton du bord de la côte. Elle doit porter un beau parapluie : une femme de marin riche et estimé quitte rarement cette parure.

LOUISE, sa fille, huit ans, très-parée.

M^{me} DUBOIS, maîtresse de l'auberge à l'*Image de Sainte-Anne*.

M^{me} BERTRAND, marchande d'images et de livres.

WALINSKA, cantinière : joli costume de cantinière.

ZÉLISKA, sa fille.

ADÈLE DE SORLIS, crue la nièce de Walinska.

Le théâtre représente une place ; sur le côté une auberge à l'enseigne de Sainte-Anne. A la porte de l'auberge la boutique de madame Bertrand ; elle est sur des tréteaux sur lesquels sont placés des livres, des images, des chapelets.

L'IDEE FIXE

OU

UN PÈLERINAGE A SAINTE-ANNE.

PIÈCE EN DEUX ACTES, MÊLÉE DE COUPLETS.

Cette pièce a eu le même succès dans les châteaux que dans les pensions. Elle est facile à jouer et elle offre de l'intérêt.

L'IDÉE FIXE

OU

UN PÈLERINAGE A SAINTE-ANNE.

ACTE PREMIER.

SCÈNE PREMIÈRE.

MADAME BERTRAND, MADAME DUBOIS.

MADAME BERTRAND.

Mon Dieu ! madame Dubois, je ne puis vous gêner : permettez-moi de rester ici !

MADAME DUBOIS.

Mais, madame Bertrand, vous encombrez l'entrée de ma porte.

MADAME BERTRAND.

Au contraire, madame Dubois : les personnes qui viendront à ma boutique entreront à votre hôtel et réciproquement.

MADAME DUBOIS.

Permettez, madame Bertrand : je puis vous procurer des chalands, mais vous !

MADAME BERTRAND.

Mais moi aussi, madame Dubois, ne dédaignons rien ! Les ruisseaux font les rivières, le grain de blé devient moisson : tout s'entr'aide ici-bas, et n'aider à personne, c'est méconnaître la loi de la nature.

MADAME DUBOIS.

Tudieu ! quelle éloquence, madame Bertrand. Voyons ! je veux être bonne : on a souvent besoin d'un plus petit que soi : restez là...

MADAME BERTRAND.

Je vous remercie. Êtes-vous riche ? madame Dubois.

MADAME DUBOIS.

Non, ma chère madame.

MADAME BERTRAND.

Alors vous prenez de l'avance.

MADAME DUBOIS.

Comment ?

MADAME BERTRAND.

On dit que les enrichis sont impertinents.

MADAME DUBOIS.

Vous êtes riche, madame Bertrand !

MADAME BERTRAND, *riant.*

Ah ! ah ! ah !

MADAME DUBOIS.

Silence ! voici des pèlerines.

SCÈNE II.

Les Précédentes, MADAME DE SORLIS, MADAME DENIS, JEANNETTE.

MADAME DUBOIS.

Mesdames, vous cherchez peut-être le meilleur hôtel de Sainte-Anne en Auray. J'ose dire que c'est le mien. C'est à l'image de Sainte-Anne, grand hôtel ! Entrez, mesdames, vous y trouverez tout ce que vous pouvez désirer.

Air : *Ma Ninette à quatorze ans.*

Bon souper, fort bon logis,
 Bon visage d'hôte !
Belle chambre et très-bons lits,
 Du vin de la côte !
De brav' gens pour vous servir,
Tout prêts à vous obéir.
Vifs, adroits, intelligents,
Doux, gracieux, obligeants.
Vous ne manquerez de rien :
Et maîtresse et servantes,
Chacun pour vous sera bien ;
 Vous serez contentes.

MADAME DENIS, *à madame de Sorlis.*

Cet hôtel vous convient-il, madame ?

MADAME DE SORLIS.

Où suis-je ?

MADAME DENIS.

Madame, nous sommes à Sainte-Anne d'Auray, où vous avez voulu venir.

MADAME DE SORLIS.

Ah! oui, je me souviens.

JEANNETTE.

Nous sommes venus en pèlerinage.

MADAME DE SORLIS.

Oh! oui : sainte Anne m'exaucera.

MADAME DENIS.

Voulez-vous entrer, madame? Vous devez avoir besoin de repos.

MADAME DE SORLIS.

De repos! ma fille, Adèle!

MADAME DENIS, *l'entraînant.*

Venez, madame.

MADAME DUBOIS, *les suivant.*

Qu'est-ce que cela ?

SCÈNE III.

MADAME BERTRAND, JEANNETTE. *Elle va pour suivre sa mère.*

MADAME BERTRAND.

Oh! mademoiselle, restez un peu, je vous prie! Cette dame est fort intéressante. Qu'a-t-elle donc?

JEANNETTE.

Oh! madame, ça ne se dit pas. Elle est venue en pèlerinage parce que... Mais, mon Dieu! si l'on m'entendait...

MADAME BERTRAND.

Mais il n'y a personne! Parlez, on ne peut vous entendre.

JEANNETTE.

C'est que, voyez-vous, il n'y a pas une meilleure dame que cette pauvre madame. C'est la femme d'un capitaine; elle est allée en Afrique avec son mari.

MADAME BERTRAND.

Est-ce bien loin, l'Afrique?

JEANNETTE.

Je le crois bien, c'est en Algérie

MADAME BERTRAND.

Ah! mon Dieu!

JEANNETTE.

Et un jour, en voyageant dans le désert, les Arabes sont venus et ils l'ont tué, et ils ont enlevé l'enfant.

MADAME BERTRAND.

Comment! ils ont tué cette dame!

JEANNETTE.

Mais non, son mari.

MADAME BERTRAND.

Oh ! c'est terrible !

JEANNETTE.

Et ils ont enlevé la petite fille, une jolie enfant de quatre ans.

MADAME BERTRAND.

Oh ! que c'est triste ; une petite fille de quatre ans !

JEANNETTE.

Et les Arabes ne sont pas des chrétiens : c'est pis que des Russes !

MADAME BERTRAND.

Seigneur, Dieu ! pis que des Cosaques ?

JEANNETTE.

Oui, ma chère madame !

MADAME BERTRAND.

La pauvre dame est restée malade de chagrin ?

JEANNETTE.

Oh ! souvent la pauvre dame n'a plus sa tête, et l'on a espéré qu'un voyage la remettrait.

MADAME BERTRAND.

Ah ! Dieu vous entende.

SCÈNE IV.
Les Précédentes, NICOLE, LOUISE.

MADAME BERTRAND.

Ah! voici des voyageuses. Mesdames, achetez, je vous prie, des chapelets, des images, des médailles et des saints. J'ai beaucoup de bons ouvrages, que je vends pour presque rien.

LOUISE.

Maman, achetez-moi quelque chose.

NICOLE.

Oh! pas en arrivant : bon avant de partir.

JEANNETTE.

Madame vient en pèlerinage?

NICOLE.

Oui, mon mari est marin.

JEANNETTE.

Oh! quel terrible état ! jamais on n'est un instant tranquille avec un mari marin. Mon Dieu! dit-on, quel horrible vent; où est-il? A-t-il souffert de cet orage? a-t-il résisté ? Oh ! c'est affreux!

NICOLE.

Oh! il ne faut pas s'effrayer ainsi : il y a autant de vieux marins que de vieux marchands !

LOUISE.

Oh ! il n'arrivera pas de malheur à papa... Je prie tous les jours pour lui...

JEANNETTE.

Vous dites de belles prières, de belles choses, n'est-ce pas?

LOUISE.

Oh ! je ne sais pas dire de belles choses.

Air: *On dit que le temps et l'absence.*

On sait peu de mots à mon âge,
Je ne sais que les mots du cœur ;
Ils suffisent à mon langage,
Ils suffisent à mon bonheur.
Je dis maman dans la souffrance,
Je dis papa lorsque j'ai peur ;
Et le cœur rempli d'espérance
Je prie mon Dieu, mon protecteur

JEANNETTE.

Oh! vous êtes bien gentille! peut-être que le bon Dieu aime autant les petits mots que les grands : moi j'aime les grands mots, bien longs : c'est beau !

SCÈNE V.

Les Précédentes, MADAME DUBOIS.

MADAME DUBOIS.

Est-ce que vous n'entrez pas, mesdames ? Vous en

serez nulle part mieux que chez moi ; mon hôtel a de la renommée.

NICOLE.

C'est que je crains que vous ne soyez bien chère !

MADAME DUBOIS.

Oh ! pas du tout, madame ; je suis si contente d'obliger. J'ai des logements pour les riches, pour la médiocrité, j'en ai pour les pauvres, pour les malades même. Tenez, je ne vous cacherai pas que je viens de recevoir une dame qui a une maladie qui aurait effrayé bien du monde ; moi, point.

NICOLE.

Si pourtant elle a une maladie contagieuse ?

JEANNETTE.

Contagieuse ? Voilà un mot qui n'est pas commun, il est long et joli. Que veut-il dire ?

NICOLE.

Qui se communique : c'est mon mari qui m'a appris ce mot ; il m'a enseigné aussi à craindre les maladies contagieuses ; je crains, non pour moi, mais pour mon enfant.

LOUISE.

Maman, j'ai eu la rougeole et la scarlatine.

NICOLE.

Mais il y a la fièvre jaune, et si cette dame n'a pas fait quarantaine...

MADAME BERTRAND.

Mais, ma chère madame, cette dame ne vient pas d'outre-mer.

JEANNETTE.

Outre-mer! voilà encore un mot que je ne savais pas.

MADAME DUBOIS.

Sa maladie ne se gagne pas, ce sont des malheurs.

MADAME BERTRAND.

Silence, la voilà!

SCÈNE VI.

Les Précédentes, MADAME de SORLIS, MADAME DENIS.

MADAME DENIS.

Madame, vous êtes encore lasse; où voulez-vous aller?

MADAME DE SORLIS.

Le sais-je? Avez-vous vu les Arabes?

Air: *Avez-vous vu les Arabes.*

Nous étions cent, ils étaient mille :
J'ai vu le cimeterre agile,
Frapper mon malheureux époux ;
Je l'ai vu tomber sous leurs coups,
Et les soldats criaient victoire !
Et l'on m'a parlé de la gloire
Et de nos ennemis vaincus :
Victoire! victoire! et Léon n'était plus.

MADAME DENIS.

Calmez-vous, madame.

LOUISE.

Madame, n'ayez pas tant de chagrin.

MADAME DE SORLIS.

Oh ! la jolie enfant ! elle me rappelle ma fille.

LOUISE.

Vous avez une petite fille, madame ?

MADAME DENIS.

Tais-toi donc, enfant.

MADAME DE SORLIS.

Combien j'ai d'idées confuses ! je souffre sans comprendre le motif de ma souffrance ! Oh ! mais mon Adèle !

Air : *De l'Éclair.*

De ma fille l'aimable image
Me suit jusque dans mon sommeil,
Son sourire, brillant mirage,
Vient encor charmer mon réveil.
Son regard me rend l'espérance,
Le seul bien qu'on ne peut ravir ;
Mon âme a repris confiance,
J'espère encore en l'avenir.

MADAME DENIS.

Vous avez raison, madame. Qui sait ce que Dieu nous réserve ?

MADAME DE SORLIS.

Ah! peut-être de nouvelles épreuves.

(*Elle s'assied et rêve.*)

NICOLE.

Pauvre dame! comme cela est triste. Ah! la vie n'est pas couleur de rose.

MADAME DENIS.

Non, assurément, ma chère dame : quand on a bien ensemencé son champ, voici de la grêle qui brise les moissons, des torrents qui ravagent, des sauterelles qui dévorent : il y a de la peine pour tous.

JEANNETTE.

Oh! quel chagrin j'ai eu cette année! Les limaçons, les loches dévoraient mes fleurs. Le soir, le matin, je leur faisais la chasse; ils semblaient se multiplier malgré tous mes efforts.

NICOLE.

Vous aimez beaucoup les fleurs, mademoiselle?

LOUISE.

Oh! moi aussi!

JEANNETTE.

Air : *Rendez-moi mon joli bateau.*

C'est un bonheur d'avoir de belles roses!
Des juliennes, et puis de beaux œillets :
Avec transport, je forme des bouquets,

Quand j'aperçois des fleurs fraîches écloses,
Oh ! j'abandonne les bleuets,
La marguerite,
Fleur si petite,
Beautés des champs qui me charmaient,
Je vous dis adieu pour jamais !
Je ne veux que de beaux bouquets ! (*bis.*)

MADAME BERTRAND.

Mademoiselle, achetez-moi le *Bon jardinier de mil huit cent cinquante-six*. Vous y trouverez l'art de détruire les loches, les limaçons, les taupes, les mulots, et autres reptiles à pattes ou sans pattes.

JEANNETTE.

Ce livre est-il bien savant ?

MADAME BERTRAND.

Oh ! je vous en réponds : il est fait par la Société d'agriculture.

JEANNETTE.

Oh ! mais si l'on parle de foins, de moissons, de vignes...

MADAME BERTRAND.

Mais non, mademoiselle ; on parle de tulipes, de roses, de jacinthes, de camélias.

JEANNETTE.

Maman ! j'achète le livre.

MADAME DENIS.

Si tu allais devenir trop savante! ça nuit.

JEANNETTE.

Ah! ne craignez pas, maman; c'est beau, la science!

SCÈNE VII.

Les Précédentes, MADAME DUBOIS.

MADAME DUBOIS.

Mesdames, dînerez-vous avant ou après la procession?

NICOLE.

Mais à quelle heure est la procession?

MADAME DUBOIS.

Dans une demi-heure.

LOUISE.

Oh! maman, nous manquerions la procession si nous dînions à présent.

MADAME DUBOIS.

Oh! si, en se hâtant... mais quand on vient en pèlerinage, on tient peu à manger. J'ai vu des voyageurs qui se partageaient un morceau de pâté, et, crac, ils couraient; on ne les revoyait que pour se coucher.

LOUISE.

Mais, madame, on a faim pourtant en pèlerinage.

MADAME DUBOIS.

C'est juste. Eh bien ! mesdames, que décidez-vous ?

MADAME DENIS.

Nous dînerons après la procession.

MADAME DUBOIS.

A votre aise, mais le dîner est prêt. Tenez-vous beaucoup à être à la procession ?

NICOLE.

La question est charmante ! Je ne viens que pour cela : j'ai fait un vœu.

MADAME DENIS.

Et moi aussi.

MADAME DE SORLIS.

Où suis-je ? De quoi parliez-vous ?

MADAME DENIS.

Nous disions, madame, que nous sommes venues pour des vœux.

JEANNETTE.

Air : *Notre-Dame de la Mer.*

Un jour un affreux orage
Éclate dans nos cantons :
Un vent terrible ravage
Et nos blés et nos moissons.
Oh ! protégez-nous, ma mère !
Je priai de tout mon cœur :
Elle exauça ma prière,
Elle arrêta le malheur.

MADAME DUBOIS.

Un jour la fièvre brûlante
Allait me ravir mon fils ;
On me disait plus d'attente,
Adieu, ses maux sont finis.
O vous, mère de souffrance,
Pour ma douleur, ah ! pitié !
Je renais à l'espérance
Et mon fils était sauvé.

NICOLE.

Une fois la mer horrible
Allait tous nous engloutir ;
Nous jetons un cri terrible !
Rien ne vient nous secourir.
O mère, apaisez l'orage !
Et je l'ai vue de sa main
Pousser la barque au rivage,
Sauver le pauvre marin.

MADAME DE SORLIS.

Oh toi, mère de souffrance !
Toi qui calmes les douleurs ;
Ne trompe pas ma confiance,
Ah ! pitié pour mes malheurs !
Ma foi me rend l'espérance,
Tu m'entends du haut des cieux,
Et, touchée de ma constance,
Tu rends ma fille à mes vœux.

FIN DU PREMIER ACTE.

ACTE SECOND.

SCÈNE PREMIÈRE.

MADAME BERTRAND, *seule.*

Voyons ! remettons-nous à ma boutique; la procession va finir. Ah ! il y a bien du monde ! je vendrais beaucoup si le tiers des pèlerins m'achetaient ! Il y a bien douze mille pèlerins : le tiers de douze est quatre : cinquante centimes l'un dans l'autre, cela fait deux mille francs ; cela me ferait six à huit cents francs de bénéfice ! Pas mal ! je pourrais alors... Qu'est-ce que ceci ?

SCÈNE II.

MADAME BERTRAND, WALINSKA, ZÉLISKA, ADÈLE.

WALINSKA.

Air : *La Garde royale est là.*

J'arrive de l'Algérie,
J'ai marché dans les déserts,
J'ai parcouru l'Italie
Et j'ai traversé les mers.

Eh bien ! j'arrive en Bretagne
Je la vois plus belle encor :
Douce paix est sa compagne
Je m'y crois à l'âge d'or !
C'est cela, c'est cela...
Le vrai bonheur n'est que là.

MADAME BERTRAND.

Achetez, mesdames, je vends tout à bon marché et de première qualité ; de superbes images, des médailles de premier choix, des livres admirables, des recueils de cantiques nouveaux, des rubans à la mode qui sont une occasion unique, cet article n'entrant point dans ma spécialité. Approchez, mesdames, la vue n'en coûte rien.

ZÉLISKA.

Maman, achetez quelque chose à la petite Adèle.

WALINSKA.

Plus tard !

MADAME BERTRAND.

Achetez toujours, madame ! Vous arrivez de bien loin, je crois ?

WALINSKA.

Oui, madame ! Mais vous voyagez aussi, madame.

MADAME BERTRAND.

Oh ! oui ; mais pas beaucoup,

Air : *Vers le temple de la richesse.*

J'aime assez une vie tranquille,
Je connais le département,
J'y voyage de ville en ville,
On estime mam'e Bertrand.
Et sans faire tort à personne
Je commence à m'agrandir;
Je pourrais, à l'heure qui sonne,
Si je voulais, vous enrichir.

WALINSKA.

Je vous remercie, madame ; j'ai vu la mort de près et si souvent que je ne tiens pas à la fortune.

MADAME BERTRAND, *avec étonnement.*

Vous ne tenez pas à la fortune ! A quoi tenez-vous donc ?

WALINSKA.

Air : *Vous vieillirez, ô ma belle maîtresse.*

Si vous saviez en parcourant le monde
Que de mépris on prend pour les faux biens !
Sur leur appui malheureux qui se fonde :
Un seul instant, et vous n'avez plus rien.
Un grain de plomb, une faible étincelle
En un instant peut tout anéantir ;
Oh ! la vertu ! la vertu seule est belle !
C'est le seul bien qu'on ne peut nous ravir.

MADAME BERTRAND.

Dame ! c'est beau ! mais on ne vit pas de vertu.

WALINSKA.

Mais on travaille ! Ah ! çà, est-ce que vous n'êtes pas chrétienne?

MADAME BERTRAND.

Si fait, si fait ! Quelle question !

WALINSKA.

C'est que vous êtes pire qu'un Arabe !

ZÉLISKA.

Je parie que nous serons en retard pour la procession.

MADAME BERTRAND.

Oh! certainement : elle était finie quand vous êtes arrivées. Ce sont vos deux filles, madame?

WALINSKA.

Oui, ou tout de même.

ZÉLISKA.

Oh! c'est ma sœur ! n'est-ce pas, mon amour ?

ADÈLE, *l'embrassant.*

Oui, ma Liska.

MADAME BERTRAND.

Cette petite ne ressemble pas à sa sœur.

WALINSKA.

Vous trouvez ? C'est étonnant ! Venez, mes enfants, venez voir la fin de la procession.

(*Elles sortent.*)

SCÈNE III.

MADAME BERTRAND, *seule.*

Elle est drôle cette femme, avec son air guerrier ! Dame ! c'est tout simple, cela donne du courage de braver si souvent le danger. Autrefois j'avais peur en chemin de fer, je n'y pense plus. Ce gros monstre a beau siffler, je n'y fais pas attention ; dans les premiers temps je frémissais... C'est toujours de même : on se fait à tout. Mais la petite n'est certainement pas la sœur de l'aînée.

SCÈNE IV.

MADAME BERTRAND, MADAME DENIS, NICOLE, JEANNETTE, MADAME DUBOIS.

MADAME DUBOIS.

Air : *Du couteau retrouvé : Que j' suis content, que j' suis bien aise !*

Qu' la processsion était belle !
Ah ! quel bonheur ! c'était charmant !
J' le dirai à telle et telle
Qui dit qu' ça va déclinant :
 C'était charmant !
Ah ! ah ! ah ! c'était charmant !
Ah ! quel bonheur, quel beau moment !
Gloire soit au département !
On comptait plus de six cents enfants,

Qui tous étaient vêtus de blanc.
On comptait plus de neuf cents femmes,
Et des hommes deux fois autant;
On y voyait beaucoup de dames:
C'était charmant, c'était charmant!

MADAME DENIS.

Oh! c'était vraiment bien beau! Vous n'y êtes pas venue, madame Bertrand?

MADAME BERTRAND.

Si fait; mais je suis revenue vite à mon poste, et j'ai vu une femme qui a fait la guerre aux Arabes, et qui arrive d'Algérie avec sa fille et sa nièce.

MADAME DUBOIS.

Je les ai rencontrées et je leur ai offert une chambre qu'elles ont acceptée. Ah! voici madame de Forlis avec la petite Louise..... Je vais préparer la chambre de l'Algérienne. (*Elle sort.*)

SCÈNE V.

Les Précédentes, MADAME DE FORLIS, LOUISE.

JEANNETTE.

Venez, madame; voilà une chaise, reposez-vous.

MADAME DE FORLIS.

Je vous remercie, mon enfant; mais Dieu me refuse le repos : c'est lui seul qui le donne.

LOUISE.

Si vous vouliez vous coucher, madame, j'irais près de votre lit; je vous dirais de beaux contes qui, bien sûr, vous endormiraient.

JEANNETTE.

Et quand Louise ne saura plus de contes, je lirai des histoires : cela endort tout de suite.

MADAME DE FORLIS.

Je vous remercie, mes amies; je ne puis dormir par ce que je ne puis oublier (*Elle sort.*)

MADAME DENIS.

Suis-la, Jeannette...

LOUISE.

Et moi aussi.

SCENE VI.

NICOLE, MADAME DENIS, MADAME BERTRAND.

NICOLE.

Comme c'est triste ! cette pauvre dame me fait de la peine !

MADAME DENIS.

Oh ! elle est bien à présent; elle a été bien plus malade.

NICOLE.

Vous la connaissez beaucoup ?

MADAME DENIS.

Je suis sa voisine : je venais à Sainte-Anne pour le vœu qu'avait fait Jeannette, ma fille. Madame de Forlis m'a demandé si je voulais qu'elle nous accompagnât, et je me suis trouvée heureuse de lui offrir mes soins.

NICOLE.

Ce voyage lui fera du bien, mais le temps seul la guérira.

Air : *Belle Italie.*

Ah ! lorsque ma pensée voyage
Toujours je suis sur l'Océan ;
Souvent jusque dans un nuage
Je vois nager un bâtiment.
 Car la pensée,
 Tant caressée,
 Revient toujours,
 Et son retour
 Charme sans cesse :
 Sa douce ivresse
 C'est le bonheur.

MADAME DENIS.

Mon Dieu ! souvent c'est le malheur.

NICOLE.

Oui, suivant les circonstances ; mais là où est le cœur est la pensée.

MADAME BERTRAND.

C'est vrai... Quand je rêve.

Air : *Vent brûlant d'Arabie.*

Toujours je vois ma bourse
Qui se gonfle d'argent,
Un ruisseau dont la source
Est un pur diamant :
Dans des coffres j'entasse
De beaux napoléons,
Je gagne à pile ou face
Des champs et des maisons.

MADAME DENIS.

Et en vous réveillant vous mettez les verrous.

MADAME BERTRAND.

Ils sont toujours mis par précaution.

SCÈNE VII.

Les Précédentes, WALINSKA, ZÉLISKA, ADÈLE.

WALINSKA.

J'étais en retard ; mais j'ai fait ma prière.

ZÉLISKA.

Et moi la mienne.

ADÈLE.

Et moi aussi j'ai prié.

NICOLE.

Madame, vous arrivez de l'Algérie ; mais avez-vous fait la guerre ?

WALINSKA.

Non, madame; mais j'étais avec mon mari, et une femme adoucit les horreurs de la guerre. Les blessés, les malades, les vieillards et les enfants, tout ce qui souffre a besoin d'une femme.

MADAME BERTRAND.

Mais, madame, est-ce que vous faites tout cela pour rien?

WALINSKA.

Belle question! Je vous l'ai déjà dit : Vous n'êtes pas plus chrétienne qu'un Arabe.

MADAME DENIS.

Vous méritez ça, madame Bertrand.

MADAME BERTRAND.

Je ne vois pas en quoi! madame Denis.

NICOLE.

Vous aimez trop l'argent, madame Bertrand; bien trop.

MADAME BERTRAND.

Mon Dieu! que c'est bête de dire que j'aime trop l'argent! Mais pourquoi travaille-t-on, je vous prie? Pour avoir de l'argent!

NICOLE.

Mais il faut en faire un bon usage.

MADAME BERTRAND.

Je le place fort bien, je vous assure.

WALINSKA.

Si j'étais riche, je donnerais beaucoup : au reste, quand on n'est pas riche, on donne des soins.

MADAME BERTRAND.

Ah ! je comprends : c'est ainsi que vous agissez avec votre nièce !

WALINSKA.

Je n'ai pas de nièce.

MADAME DENIS.

Cette petite n'est cependant pas votre enfant?

WALINSKA.

Non, madame.

NICOLE.

C'est une enfant abandonnée?

WALINSKA.

Un jour les Français attaquèrent une tribu arabe; ils furent vainqueurs. J'entre dans une tente : une Française mourante était là. Elle me voit, elle m'appelle et me dit, en me donnant cette petite fille : Il y a deux ans que cette enfant a été volée aux Français, c'est la fille d'un officier..... Elle mourut sans achever sa phrase. J'emportai cette enfant; j'ai fait des recherches, mais je n'ai pu découvrir ses parents ; je suis venue à

Sainte-Anne, demander à cette bonne mère de faire retrouver sa famille à cette pauvre enfant : si je ne puis y parvenir, ce sera ma fille.

MADAME DENIS.

Mais, mon Dieu ! si c'était... Oh ! voici madame de Sorlis

SCÈNE VIII.

Les Précédentes, MADAME DE SORLIS, JEANNETTE LOUISE, MADAME DUBOIS

MADAME DE SORLIS, *sans voir Walinska.*

Je vous remercie, mes enfants ; si je pouvais être consolée, vous m'auriez calmée ; mais vos soins me rappellent ma fille : comment voulez-vous adoucir ma peine ?

MADAME DENIS.

Madame, prenez courage, j'espère...

MADAME DE SORLIS.

Je n'espère plus !

NICOLE.

Madame, vous avez tort.

MADAME BERTRAND.

Oh ! oui, bien tort.

MADAME DUBOIS.

Vous avez l'air de savoir quelque chose !

MADAME DE SORLIS.

Vous savez! que savez-vous? Ah! dites, par pitié.

MADAME DENIS, à *Adèle*.

Ma petite, vous rappelez-vous vos parents?

MADAME DE SORLIS.

Ses parents!

ADÈLE.

Air : *On dit que le temps et l'absence.*

J'étais encor toute petite,
J'avais un papa tout doré,
Une maman... Mon cœur s'agite,
Un jour je n'ai plus rien trouvé.
Oh! dans ma mémoire infidèle
Que de mots je voudrais chercher;
Je ne sais que le nom d'Adèle,
C'est ainsi qu'il faut me nommer.

MADAME DE SORLIS, *avec précipitation*.

Vous vous nommez Adèle?

Air : *Une fille est un oiseau.*
Dites, quelle est cette enfant?

WALINSKA.

La fille d'un militaire,
Son père est mort à la guerre;

MADAME DENIS.

Elle a perdu sa maman.

WALINSKA.

Eh! oui, c'est dans l'Algérie,
Qu'à sa mère on l'a ravie.
Je la conduis dans sa patrie
Pour rechercher ses parents.

MADAME DE SORLIS.

Elle a trouvé sa famille,
Je suis sa mère, elle est ma fille :
Voilà mon unique enfant.

TOUS.

O Dieu! c'était son enfant ! (*bis.*)

ADÈLE.

Oh! je la reconnais! Maman, maman!

MADAME DE SORLIS.

Air : *Des laveuses du couvent*.

Bonheur! j'ai retrouvé ma fille!
Je reprends les liens de famille
Mon cœur renaît à l'amitié.
Je reprends une vie nouvelle,
Je ne vivrai plus que pour elle,
Pour elle et le Dieu de bonté.

Mères, bonnes mères,
Que le bonheur vous environne,
Que vos enfants soient la couronne
De l'avenir, de l'avenir;
Puissiez-vous toujours les bénir !

LOUISE.

Je suis ici pour la réclame ;
Je vous prie de toute mon âme,
Accordez un petit bravo.
Je suis petite et sans science,
J'ai besoin de votre indulgence :
Dites bravo, bravissimo !

Mères, bonnes mères,
Que le bonheur vous environne,
Que vos enfants soient la couronne
De l'avenir, de l'avenir ;
Puissiez-vous toujours les bénir !

FIN DE L'IDÉE FIXE.

LE VIEUX CHATEAU

OU

LA FAUSSE BRAVOURE.

PIÈCE EN DEUX ACTES, MÊLÉE DE COUPLETS.

PERSONNAGES.

MADAME DE BLÉVILLE.
ADÈLE, } Ses filles.
LISE.
VICTOIRE,
HONORA D'ALBÉFORT, } Nièces de madame de Bléville.
MARCIA.
JULIE, femme de chambre de madame de Bléville.

La scène est dans un vieux château chez madame de Bléville.

LE VIEUX CHATEAU

ou

LA FAUSSE BRAVOURE.

ACTE PREMIER.

SCÈNE PREMIÈRE.

LISE, ADÈLE.

(*Au milieu de la scène une malle.*)

ADÈLE, *montrant une robe.*

Me conseilles-tu d'emporter cette robe ?

LISE.

Cette robe ? C'est un peu clair, le bleu tendre, pour la fin d'octobre.

ADÈLE.

Justement, dans cette saison, j'aime beaucoup les couleurs douces; elles ont l'air de donner un démenti au ciel qui se rembrunit.

LISE.

Il faut bien cependant céder au temps, car il ne cède pas.

ADÈLE.

J'ai envie de cette robe, je la place dans la malle.

LISE.

Elle va prendre de la place, et nous n'en aurons pas une suffisante pour nos pardessus.

ADÈLE.

Je mets mon pardessus pour la route ; il fait toujours froid en chemin de fer...

LISE.

Nous les salirons...

ADÈLE

Pas du tout. En vérité, tu as les manies de madame Gobichon, qui, quand elle va de Caen à Bayeux, met une vieille robe, un bonnet terni, un tablier à poches, parce qu'en route on peut se salir et que l'on a besoin de mille choses.

LISE.

Mais son voyage est d'une heure, et en chemin de fer !

ADÈLE.

Oui, et nous avons trois lieues à faire dans notre voiture pour nous rendre au chemin de fer.

LISE.

J'ai envie de porter mon peignoir pour le matin, quand on tourne dans sa chambre.

ADÈLE.

Mais, ma chère, quand on va pour quinze jours à Paris, on n'a pas le temps, le matin, de tourner dans sa chambre; on s'habille vite, on déjeune et puis l'on court.

LISE.

Mais on n'a pas toujours à courir.

ADÈLE.

Au contraire! Je veux tout voir, et le tombeau de l'Empereur et le bois de Boulogne, Notre-Dame, le Louvre, les Tuileries, Saint-Sulpice, Saint-Roch, la Madeleine, le puits de Grenelle, Notre-Dame de Lorette avec ses dorures, Saint-Vincent de Paul avec ses vitraux; l'arc de triomphe de la barrière de l'Étoile, le Luxembourg, sa galerie et son jardin, le Jardin des Plantes, ses animaux sauvages, ses singes, ses galeries et ses serres; le musée Cluny et tous ses chefs-d'œuvre du moyen âge; le musée d'Artillerie et bien d'autres choses encore.

LISE.

Si tu ajoutes à tout cela les magasins, les boulevards, les concerts en plein vent, les dîners au restaurant, et les promenades au Palais-Royal les jours de pluie, certes, nous serons mortes de fatigue avant les quinze jours de plaisir qu'on nous accorde.

ADÈLE.

Le plaisir ne fatigue pas. Voyons, finissons cette malle ; tu vois que si nous mettons nos pardessus pour la route, il nous reste encore beaucoup de place.

LISE.

Il me semble qu'il nous faudrait emporter beaucoup de fichus et de manches, car on n'a pas le temps de faire blanchir.

ADÈLE.

Tu as raison d'en mettre beaucoup. Mais on blanchit du jour au lendemain à Paris. C'est un pays d'activité, on se dépêche toujours.

LISE.

C'est un pays qui te convient.

ADÈLE.

Parfaitement. C'est vivre, cela ! mais tenir une broderie pour aligner des fils de coton les uns à côté des autres, sans penser à rien qu'à l'alignement de ces fils, c'est mourir !

LISE.

Tu peux, en brodant, composer un poëme épique ; c'est un produit qui manque en France.

ADÈLE.

Je ne composerai rien du tout ! mais si j'étais la maîtresse, j'irais à la chasse.

LISE *chante.*

Elle allait à la chasse
A la chasse aux perdrix, carabi ;
Elle montit sur un arbre
Pour voir ses chiens couri, carabi.

ADÈLE.

La chanson ne me va pas; je suis grande pour mon âge et j'ai encore deux ans à croître. Allons! finissons cette malle. (*Elles se mettent à genoux auprès de la malle et y placent les objets qui sont sur des chaises à côté.*)

LISE.

Qu'est-ce que cela ?

ADÈLE.

C'est un poignard que mon frère avait laissé dans sa chambre : on ne sait pas ce qui peut arriver.

LISE.

Mon Dieu ! ma chère Adèle, j'ai peur que tu te blesses avec ce poignard.

ADÈLE.

Je ne me blesserai pas, mais je me défendrai ! et même toi !

LISE.

Je serai bien défendue !

ADÈLE.

Parfaitement, je suis très-brave !

SCÈNE II.

Les Précédentes, MADAME DE BLÉVILLE.

MADAME DE BLÉVILLE, *qui a entendu Adèle.*

Vraiment, je suis affligée, ma chère Adèle, que possédant une si belle qualité, elle te soit probablement inutile, tandis que tu aurais fait un petit héros.

LISE.

Un petit zéro plutôt !

ADÈLE.

Vous plaisantez, maman ; mais je me sens un courage intrépide.

MADAME DE BLÉVILLE.

Allons donc ! ma pauvre Adèle ; l'autre jour tu avais mal à la tête, et tu répétas plus de vingt fois, seulement le temps qu'il fallait pour préparer un bain de pieds et ton lit : Mon Dieu ! que j'ai mal à la tête !

ADÈLE.

Oh ! j'avais un mal atroce, et puis ce n'est pas ce courage que je possède.

MADAME DE BLÉVILLE.

Alors, ma pauvre amie, tu te crois brave et tu n'es pas courageuse.

ADÈLE.

Mais j'entends toujours dire : Il est courageux comme un lion, il défierait une armée.

MADAME DE BLÉVILLE.

Ceux dont on dit cela joignent le courage à la bravoure, et je crains bien que tu ne sois ni brave ni courageuse.

ADÈLE.

Vous me pardonnerez, maman.

MADAME DE BLÉVILLE.

Nous allons voir cela.

LISE.

Maman, ne me faites pas peur ; je suis poltronne.

MADAME DE BLÉVILLE.

Ma chère amie, toute femme doit être courageuse.

ADÈLE.

Dites, maman, je suis courageuse autant que brave.

LISE.

J'ai peur d'avance.

MADAME DE BLÉVILLE.

Je reçois cette lettre à l'instant.

LISE.

Ah ! mon Dieu ! est-ce un malheur?...

MADAME DE BLÉVILLE.

Non, grâce au ciel !

ADÈLE.

Dites, ma chère maman ?

MADAME DE BLÉVILLE.

Mon frère, le commandant d'Albéfort, part pour la Crimée.

LISE.

Oh ! mon Dieu !

ADÈLE.

Il reviendra colonel !

MADAME DE BLÉVILLE.

Je l'espère : mais il ne peut laisser ses filles seules ; vous savez qu'il les a toujours gardées près de lui depuis la mort de sa femme. Il me les confie ; elles arrivent dans un instant et alors...

ADÈLE.

Est-il possible ? il faut renoncer à notre voyage de Paris ! Oh ! maman, c'est affreux ! Oh ! mon Dieu !

MADAME DE BLÉVILLE.

Tu m'assurais que tu étais courageuse, et voilà que tu désoles !

ADÈLE.

Mais, maman, je me faisais une si grande joie ! J'ai étudié mon plan de Paris : je sais mon chemin au milieu de ce labyrinthe.

LISE.

C'est une grande contrariété, je l'avoue : mais nous sommes forcées de renoncer seulement à un plaisir ; et mes cousines, elles, ont du chagrin. C'est affreux de voir partir son père pour la guerre ; si nous pouvons adoucir leur peine, je ne regretterai pas mon voyage : il est plus doux d'être utile que de s'amuser.

MADAME DE BLÉVILLE

Bien, ma Lise, sois toujours aussi sensible, mais que cela ne t'empêche pas d'essayer d'être courageuse et même brave ; toutes les vertus sont sœurs.

SCÉNE III.

Les Précédentes, JULIE.

JULIE.

Madame, votre notaire vous demande.

ADÈLE.

Cela nous dit : restez là.

LISE.

Oui ; un notaire, c'est l'homme aux mystères : il ne parle qu'en secret.

MADAME DE BLÉVILLE.

J'y vais... et quand j'aurais terminé avec M. Mouron je viendrai vous prendre et nous irons au-devant de vos cousines. (*Elle sort.*)

SCÈNE IV.

ADÈLE, LISE.

ADÈLE. (*Elle tire avec humeur sa robe de la malle.*) Quel chagrin !

LISE.

Tel qui rit vendredi dimanche pleurera.

ADÈLE.

J'avais fait de si beaux projets ; je me faisais tant de fête de voir Paris !

LISE.

Et moi aussi ; mais enfin il faut bien se résigner.

ADÈLE.

Les caractères faibles se résignent tout de suite.

LISE.

La résignation est une preuve de force.

ADÈLE.

Eh bien ! je n'ai nulle force, car je ne puis me résigner. (*Elle défait la malle, jette les fichus, les manches à terre.*)

LISE.

Adèle, tu es folle ! pourquoi jettes-tu tout cela ?

ADÈLE.

Pour les rapporter dans mon armoire. Au reste, qu'en

ai-je besoin : j'avais préparé tout cela pour Paris. Pour la campagne, la solitude et les consolations je n'ai besoin de rien.

LISE.

Tais-toi, ma sœur, on te croirait méchante !

ADÈLE.

Je crois que je le deviens.

LISE.

Arrête, Adèle, et pense combien l'humeur est une maladie dangereuse puisqu'elle peut rendre méchante une bonne fille comme ma sœur Adèle !

SCÈNE V.

Les Précédentes, VICTOIRE, HONORA, MARCIA, JULIE.

JULIE.

Mesdemoiselles, madame votre mère est occupée avec son notaire ; voilà les demoiselles d'Albéfort qui viennent d'arriver : je vous les conduis.

LISE, *les embrassant*.

Mes chères cousines, je suis charmée de faire votre connaissance.

ADÈLE, *les embrassant*.

Mes cousines ! (*Elle les regarde et les embrasse de nouveau.*) Oh ! je vous aimerai.

VICTOIRE.

Ah ! aimez-nous : nous sommes orphelines.

HONORA.

Oh ! non, ne dis pas cela, Victoire, cela nous porterait malheur.

MARCIA.

Nous n'aurons que du bonheur : papa me l'a dit, et il me rapportera

AIR : *Voilà la meunière.*

 Un très-joli petit chapeau,
 Une robe légère,
 Et puis un fichu nouveau,
 Une bayadère.
 Une poupée faite au tour,
 Mise comme on l'est à la cour.
 Un grand château, une rivière,
 Un beau meunier et sa meunière,
 Tac, tic, tic, tac,
 Voilà, voilà la meunière !

ADÈLE.

Comment, ma petite amie, tu veux tout cela ?

MARCIA.

Et encore beaucoup d'autres choses.

LISE.

Je vois que Marcia est un peu l'enfant gâtée...

MARCIA.

Chérie, bon! gâtée, oh! non : c'est mauvais ce qui est gâté.

ADÈLE.

Tu es bien décidée !

MARCIA.

Oui, papa désirait un garçon, je suis venue fille ; mais il m'a appris l'exercice et j'aime la guerre !

ADÈLE.

Et moi aussi ! tu seras ma petite amie.

MARCIA.

Et mes sœurs aussi, je les protége !

LISE.

Oh! nous les aimerons, même sans la protection de Marcia.

HONORA.

Sa protection ne nous fait jamais défaut.

MARCIA.

Voyons, mes cousines, faisons connaissance : laquelle se nomme Adèle ?

ADÈLE.

C'est moi, ma chère Marcia.

MARCIA.

C'est dommage que vous vous nommiez Adèle.

ADÈLE.

Pourquoi ?

MARCIA.

C'est fade, Adèle ! Il faudrait vous faire appeler Césarée.

ADÈLE.

Césarine, passe ; mais Césarée, le nom d'une ville !

MARCIA.

C'est plus guerrier que Césarine ; voyez ma sœur, elle se nomme Honora : c'est plus beau qu'Honorine ; mon autre sœur, Victoire : c'est bien plus noble que Victorine.

ADÈLE.

Vous êtes tout à fait belliqueuse !

MARCIA.

Oh ! oui. (*Elle éclate de rire.*) Mais il me semble que vous ne l'êtes pas mal ; vous vous êtes battue avec vos fichus et vos manches : voyez le beau pêle-mêle.

VICTOIRE.

Ah ! oui, c'est une malle que vous faisiez ou que vous défaisiez.

LISE.

Que nous défaisions.

MARCIA.

Avec humeur, je vois ça...

HONORA.

On ne doit jamais supposer ces choses-là.

MARCIA.

Dame ! c'est la vérité ; quand je me fâche je jette comme ça ; je reconnais ça..

VICTOIRE.

Mes cousines sont plus raisonnables que Marcia.

MARCIA.

Peut-être.

HONORA.

Tu n'es guère polie, toujours.

MARCIA.

On doit aimer son prochain comme soi-même, mais pas plus ! Quand je vois des choses qui ont de mon air, je dis : C'est comme moi...

VICTOIRE.

Va donc voir un peu le jardin..

MARCIA.

Voici le commencement : Va voir le jardin, va me chercher une rose, va voir si le dîner s'avance, et mille autres balivernes pour dire : Marcia, tu nous ennuies, débarasse-nous de ton aimable présence.

AIR : *Vent brûlant d'Arabie.*

De tout on fait mystère :
On dit c'est un enfant
Qui ne saurait se taire,

Mamzelle, allez-vous-en.
Eh bien ! moi j'examine,
Je surprends des secrets ;
Je connais bien la mine,
Mais l'éventer, jamais. (*bis*.)

LISE.

Je suis sûre que Marcia est la discrétion même. Mais, ma sœur, nous sommes indiscrètes, de ne pas laisser un instant nos cousines. Viens, Adèle, nous allons prévenir maman de leur arrivée.

ADÈLE.

Tu as raison, Lise. A bientôt, Marcia ; au revoir, Victoire ; au plaisir, Honora.

MARCIA.

A bientôt, Adèle. Vous faites bien de vous en aller ; je vais communiquer mes réflexions à mes sœurs.

VICTOIRE ET HONORA.

Mes cousines, ne l'écoutez pas.

LISE.

Oh ! c'est un enfant terrible.

MARCIA.

Les enfants terribles sont utiles ! ils disent ce que les autres pensent.

LISE.

A bientôt, mes chères cousines.

SCÈNE VI.
LES DEMOISELLES D'ALBÉFORT

VICTOIRE.

Es-tu désagréable, au moins, Marcia : tu renvoies nos cousines !

MARCIA.

Je n'ai pas fait la proposition, je l'ai acceptée.

HONORA.

Eh bien ! nous voilà seules : qu'as-tu à nous dire ?

MARCIA.

Notre arrivée est un contre-temps !

VICTOIRE.

Comment vois-tu ça ?

MARCIA.

Regarde cette malle.

HONORA.

Eh bien !

MARCIA

C'est une malle faite pour un voyage et défaite avec colère.

VICTOIRE.

Tu reconnais ça, toi !

MARCIA

Parfaitement, mais je m'en assurerai. Oh ! c'est Adèle, j'en suis sûre !

HONORA.

Je croyais à la sympathie...

MARCIA.

Elle a l'air brave, et j'aime cela ; mais parce qu'on a une qualité, il ne faut pas se croire le droit d'avoir des défauts.

VICTOIRE

Si tu faisais ton profit de cette maxime.

MARCIA.

Je m'applique cela dans mes bons moments.

HONORA.

Ils sont rares !

MARCIA.

Avec le temps ils deviendront communs !

VICTOIRE.

Nos cousines sont très-gracieuses ; nous serons très-bien avec elles.

HONORA.

Oui, si ma tante n'est pas trop sévère.

MARCIA.

Ma tante n'est pas sévère.

VICTOIRE.

Comment le vois-tu ?

MARCIA.

A l'air heureux de mes cousines.

HONORA.

Marcia est observatrice.

MARCIA.

Oui : aussi je m'inquiète de la chambre qu'on nous destine.

VICTOIRE.

Pourquoi ?

MARCIA.

Mais ce vieux château a été bâti, j'en suis sûre, il y a un siècle.

HONORA.

Eh bien ?

MARCIA.

Les chambres sont grandes, sombres; elles ont des escaliers dérobés, et je ne puis souffrir cela.

VICTOIRE.

La courageuse Marcia...

MARCIA.

J'attaquerais en face, je me défendrais en face, mais je crains les surprises.

HONORA.

Écoute : aie peur, si ça t'amuse, mais ne nous effraie pas.

SCÈNE VII.

Les Précédentes, MADAME DE BLÉVILLE, ADÈLE, LISE.

MADAME DE BLÉVILLE.

Où sont-elles ? (*Les embrassant :*) Oh ! mes chères nièces, vous les enfants chéris de mon bien-aimé frère, que j'ai de plaisir à vous voir !

TOUTES TROIS.

Oh ! ma chère tante, merci de votre tendre accueil.

MADAME DE BLÉVILLE.

Voyons, que je vous reconnaisse : Voilà Victoire ; depuis dix ans elle est bien changée ! Voici Honora et la petite Marcia, que je n'avais pas l'honneur de connaître.

MARCIA.

L'honneur est tout pour moi, ma tante.

MADAME DE BLÉVILLE.

Voyons, êtes-vous lutin lutinant, ou bien seulement un peu bruyante ?

MARCIA.

Ma tante, j'aime papa de tout mon cœur ; il aimait la guerre, je faisais la guerre.

MADAME DE BLÉVILLE.

Alors tu as les vertus du soldat : l'obéissance, le respect de la consigne, le dévouement, le courage, la force qui sait supporter le chaud, le froid, la faim, la soif, etc.

MARCIA.

De toutes ces vertus, je n'ai encore que le dévouement à ceux que j'aime, et cette vertu me fera acquérir les autres.

MADAME DE BLÉVILLE.

Puisque tu comprends cela, Marcia, tu iras loin dans la route du bien. Êtes-vous lasse, Victoire ?

VICTOIRE.

Non, ma tante ; le plaisir de vous voir m'a délassée...

HONORA.

Et moi aussi : c'était si triste quand papa est parti de rester là toutes trois, sans guide, sans protecteur.

VICTOIRE.

Sans personne qui nous aimât. Quand papa était avec nous je me sentais si forte, que je ne croyais avoir

besoin de personne ; mais en partant il nous a enlevé toute notre force.

ADÈLE.

Oh! ma cousine! va, tu te sentiras forte avec nous.

LISE.

Vous vous sentirez aimées.

HONORA.

Oh ! charmante amie.

MADAME DE BLÉVILLE.

Lise, sonne Julie !

MARCIA.

Ma tante, vous m'apprendrez peu à peu à devenir bonne ; en attendant vous tolérerez mes défauts.

MADAME DE BLÉVILLE.

Oui, mon enfant ; mais en pardonnant pour montrer le bon chemin, il faut bien dire que celui qu'on prend est mauvais.

MARCIA.

Cela est juste... cependant j'avoue que je n'aime pas à être reprise.

SCÈNE VIII.

Les Précédentes, JULIE.

JULIE.

Madame, la chambre de ces demoiselles est prête...

MADAME DE BLÉVILLE.

Cela suffit. Mes nièces, Julie va vous mener à votre appartement ; vous m'excuserez de ne pas vous y conduire ; j'ai quelques ordres à donner à mes filles.

MARCIA.

Notre chambre n'est pas isolée, toujours.

MADAME DE BLÉVILLE.

Elle communique à la mienne.

VICTOIRE.

Merci, ma tante. *(Elles sortent.)*

SCÈNE IX.

MADAME DE BLÉVILLE, LISE, ADÈLE.

LISE.

N'est-ce pas, qu'elles sont charmantes ?

MADAME DE BLÉVILLE.

Oui, ma fille.

ADÈLE.

Surtout Marcia.

MADAME DE BLÉVILLE.

Elle est amusante; mais ce caractère peut lui attirer bien des chagrins.

ADÈLE.

Et pourquoi donc, maman?

MADAME DE BLÉVILLE.

Parce qu'elle amuse et qu'alors, à moins qu'elle n'ait un esprit supérieur, elle n'essaiera pas de se corriger de ses défauts.

LISE.

Comment! maman, vous croyez qu'il faut un esprit supérieur, pour essayer de se corriger de ses défauts quand ils amusent?

MADAME DE BLÉVILLE.

Et sûrement, mon enfant: j'ai connu de faux bourrus, de faux colères et même de faux imbéciles!

ADÈLE.

Oh! cela est trop fort.

MADAME DE BLÉVILLE.

Il faut beaucoup de justesse d'esprit pour préférer le bien à ce qui plaît. (*Pendant ce temps Marcia entre, en*

se cachant ; elle monte sur une table sur laquelle il y a une grande botte qui la cache.) Adèle, croyez-vous que je n'aie pas remarqué vos effets jetés à terre ? Je n'ai rien voulu dire devant vos cousines, cela leur aurait fait de la peine puisqu'il eût fallu dire la cause de votre colère.

ADÈLE.

Ma chère maman, j'ai eu bien tort ; pardonnez-moi.

MADAME DE BLÉVILLE.

A condition que vous emploierez le courage supérieur, dont le ciel vous a douée, à vaincre la violence de votre caractère.

ADÈLE.

Vous raillez, maman, quand vous parlez de mon courage.

SCENE IX.

Les Précédentes, VICTOIRE.

VICTOIRE.

Pardon, ma tante, je cherche Marcia !

MADAME DE BLÉVILLE.

Comment, déjà elle vous a quittées.

VICTOIRE.

Oui, et comme elle ne connaît pas le château, j'ai

peur qu'elle ne se hasarde dans des endroits où elle pourrait se faire du mal.

MADAME DE BLÉVILLE.

Ne craignez rien, ma chère Victoire; elle ne peut se blesser à moins d'y mettre une bonne volonté que je ne lui suppose pas.

VICTOIRE.

Elle est si étourdie ! (*Marcia fait un geste d'humeur derrière la boîte, ce qui la fait avancer et pour qu'elle ne tombe pas, elle est forcée de la retenir et on aperçoit un pied qui pend et une main qui retient la boîte.*)

ADÈLE.

Eh bien ! Victoire, votre chambre vous plaît-elle !

VICTOIRE.

Adèle, tutoyez-nous, je vous prie ?

ADÈLE.

Volontiers ; mais tutoie-nous aussi.

VICTOIRE.

De tout mon cœur. (*Elle regarde machinalement et voit le pied de Marcia.*) Notre chambre a une tapisserie de vieux Gobelins, personnages-nature où il y a un homme qui a un pied. J'ai eu envie de lui dire : Cachez votre pied ?

(*Marcia fait un mouvement pour retirer son pied et avance la main.*)

LISE.

Que vous faisait ce pied?

VICTOIRE.

Maintenant c'est la main. (*Marcia veut retirer sa main, la boîte tombe en faisant un grand bruit.*)

ADÈLE ET LISE, *effrayées.*

Ah! mon Dieu! qu'est cela?

MADAME DE BLÉVILLE.

En vérité je n'ai su ce que c'était! mais c'est Marcia qui a l'éclat de la foudre.

MARCIA, *honteuse.*

C'est une boîte qui est tombée.

MADAME DE BLÉVILLE.

Je vois bien : mais comment et pourquoi cette boîte est-elle tombée?

MARCIA.

C'est Victoire, qui m'a dit : Cache ton pied, et puis cache ta main.

MADAME DE BLÉVILLE.

Ah! aussi je ne comprenais pas ce pied et cette main.

VICTOIRE.

Je suis honteuse, ma tante, de cette vilaine conduite de ma sœur.

MARCIA.

Ma tante, je voulais éclaircir un doute : j'avais vu la malle, les robes jetées, et j'avais dit : Je ferais ça si j'étais contrariée. J'ai voulu savoir, j'ai su.

MADAME DE BLÉVILLE.

Est-ce que Marcia ignore que c'est très-mal d'épier, d'écouter, et que le rôle d'espion est ignoble !

MARCIA.

Oh ! ma tante ! si j'étais un homme et vous un homme.

MADAME DE BLÉVILLE.

Eh bien ! Marcia, je suppose que vous me blessiez pour me punir d'avoir dit que c'était ignoble. Votre conduite n'en serait pas moins ignoble, seulement au tort d'être espion vous ajouteriez celui d'être brutal.

MARCIA.

Que faut-il donc faire ?

MADAME DE BLÉVILLE.

Vous corriger.

SCÈNE X.

Les Précédentes, JULIE.

JULIE.

Madame est servie.

MADAME DE BLÉVILLE.

A table, mes amies ; nous oublierons notre frayeur.

LISE.

Je suis à peine remise, j'ai eu une peur !

ADÈLE.

Et moi aussi. Viens, petit démon !

LISE.

Viens, ma chère Victoire.

FIN DU PREMIER ACTE.

ACTE SECOND.

SCÈNE PREMIÈRE.
VICTOIRE, HONORA, MARCIA.

VICTOIRE.

Il est certain, ma chère Marcia, que tu m'as fait une honte affreuse.

MARCIA.

Fort bien; mais j'ai su ce que je voulais savoir.

HONORA.

Eh bien! que sais-tu?

VICTOIRE.

Si tu sais quelque chose qui nous intéresse, tu dois...

MARCIA.

Me taire.

HONORA.

Avec tout le monde, mais avec tes sœurs...

MARCIA.

Mes sœurs, quand elles parlent d'affaires me congédient; et moi je parle d'affaires.

VICTOIRE.

Oui... A qui ?

MARCIA.

A mon bonnet.

HONORA.

Que c'est vilain d'agir ainsi!

MARCIA.

Fort bien, mais pour moi vous n'avez qu'un refrain : Va-t'en.

Air : *On voit vermeille rose.*

On veut parler de fêtes :
 Va-t'en,
De bijoux, de toilettes :
 Va-t'en
Si l'on parle de danse :
 Va-t-en.
Si l'on dit ce qu'on pense :
 Va-t'en.

Eh bien! moi, je garde mes secrets, même quand ils sont tristes.

VICTOIRE.

Air : *Une fille est un oiseau.*
O ma sœur, dis ton chagrin,
Je remplace ton bon père.

MARCIA.

Je dois souffrir et me taire,
De moi vous ne saurez rien.

HONORA.

Mais voyez quelle folie?
Tais-toi, tais-toi, je t'en défie!

VICTOIRE.

Ah! Marcia, je t'en supplie!
Tu rends mon cœur inquiet.

HONORA.

Partageons nos espérances,
Et partageons nos souffrances :
Confie-nous ce grand secret.

MARCIA.

Je ne dis pas mon secret.

HONORA.

Eh! mon Dieu, ne dis rien ; l'insupportable enfant!

VICTOIRE.

Ma petite sœur, tu avais promis à papa d'être bien sage.

MARCIA.

Et pour être sage, il faut tout vous dire : c'est bon à savoir.

VICTOIRE.

Mais, ma sœur, sans être fort raisonnable, je le suis beaucoup plus que toi, et tu dois me consulter.

MARCIA.

Je dois! je dois! C'est révoltant!

HONORA.

On est obligé de savoir ce qu'on doit... C'est le chapitre des obligations.

MARCIA.

Je t'engage à le lire, s'il n'y avait que toi, je ne dirais rien, parce que tu m'obstines; mais je vais dire à Victoire. Ah! voici Lise, je n'ai pas le temps, mais je me vengerai. (*Elle sort.*)

VICTOIRE.

Bon, la voilà partie! Marcia, dis-nous...

HONORA.

Pst! pst! appelez donc un tourbillon.

SCÈNE II.

HONORA, VICTOIRE, LISE.

LISE.

Je parie que la petite promenade au jardin vous a lassées.

VICTOIRE.

Du tout, ma cousine.

HONORA.

Ce château, quoique vieux, est très-beau; seulement je n'aime pas les tapisseries.

LISE.

C'est pourtant beau.

HONORA.

Mais c'est effrayant.

LISE.

Tu trouves?

HONORA.

Mais oui, quand le vent fait onduler la tapisserie, il me semble voir les personnages marcher; cela m'effraye.

LISE.

Honora n'est pas courageuse: elle ne ressemble pas

à la dame qui habitait cette chambre, il y a quelques années.

VICTOIRE.

Que fit cette dame?

LISE.

Cette dame devait partir le matin; elle allait se coucher, elle détachait son soulier, et, en portant machinalement ses yeux sur la tapisserie, elle vit un œil briller dans la figure d'Alexandre le Grand. Elle eut la force de ne pas faire un mouvement, seulement elle s'arrêta comme pensive, et dit tout haut : Tiens, j'ai oublié mon écritoire et il faut que j'écrive ce soir. Alors elle se leva, sortit, et en sortant ferma la porte à clef, sans précipitation; elle fut chercher ses gens et dit en rentrant : Prenez les malles. Ils savaient que c'était du voleur qu'ils devaient s'emparer; ils le saisirent et le trouvèrent armé d'un pistolet chargé. Il dit à la dame : Si vous aviez fait un mouvement, vous étiez morte.

HONORA.

Ah! mon Dieu, en voyant cet œil j'aurais crié.

VICTOIRE.

Je ne sais ce que j'eusse fait, mais j'admire le courage de cette dame.

HONORA.

Je l'admire; mais maintenant, tous les soirs je re-

garderai les yeux de tous les personnages de la tapisserie.

SCÈNE III.

MADAME DE BLÉVILLE, VICTOIRE, HONORA, LISE.

MADAME DE BLÉVILLE.

Où donc est Adèle?

LISE.

Je ne sais, maman, je la croyais avec vous.

MADAME DE BLÉVILLE.

Elle est peut-être avec Marcia, car je ne la vois pas avec vous. (*On entend derrière la coulisse : Lanterne magique, pièce curieuse.*)

MADAME DE BLÉVILLE.

Entrez, entrez, madame.

SCÈNE IV.

Les Précédentes, ADÈLE, MARCIA. (*Elles ont des mouchoirs à la tête noués sous le menton. Costume d'Auvergnates.*)

MADAME DE BLÉVILLE.

Je vois, mesdames, que vous êtes disposées à nous amuser. Que montrez-vous ?

MARCIA.

Air : *Au clair de la lune.*

Ma pauvre marmotte
Ne peut plus danser,
Car j'ai dans ma hotte
Sa peau pour tanner.
Je danse pour elle,
Toujours en dormant,
Comme à mon modèle
Donnez quelqu'argent.

VICTOIRE.

Quand vous aurez dansé.

MARCIA.

Ah! volontiers. Allons! commère la Bourrée; mais notre orgue ne va plus. Vous, mesdames, vous avez là un tap, tap, tap. (*Elle montre le piano.*) Vous allez nous accompagner. (*Adèle et Marcia se placent pour danser. Lise se met au piano.*)

ADÈLE.

Allons ! une ritournelle en mesure, et gai, coco.

Allons qu'un gai refrain
Anime notre danse,
Et mette tout le monde en train.

VICTOIRE. (*Elle va à Lise.*)

C'est à vous que je balance,

MARCIA, *à Honora.*

En danse, en danse !
Et tout le monde en train.

(*Et puis elles dansent une espèce de bourrée en chantant.*)

Vole, vole, mon papillon,
Par-dessus notre village,
Par-dessus notre maison.
Par-dessus notre village,
Par-dessus notre maison.

MARCIA.

Madame et mesdemoiselles, je vais maintenant danser la danse des grands jours, mais il faut donner à la petite, avant : ce sont mes seuls profits.

MADAME DE BLÉVILLE.

Voilà cinquante centimes ; j'espère, mon enfant, que tu vas te signaler.

MARCIA.

Madame, je vais faire de mon mieux pour être digne de vos bontés.

AIR : *As-tu vu la lune, mon Jean ?*

Pour animer nos chansons,
 La gaîté se passe
De violons et de bassons }
 Et de contre-basses. } (*bis.*)

(*Elle chante en dansant.*)

Mesdames, êtes-vous contentes ?

MADAME DE BLÉVILLE.

Très-contentes! Mais, chères petites, vous avez choisi là un triste métier?

ADÈLE.

Madame, nous n'avions pas le choix; nous ne savons pas encore d'état.

MARCIA.

On a beau ne pas savoir d'état, on a faim.

VICTOIRE.

Et ce sont là tous vos moyens d'existence?

ADÉLE.

Pardon, madame, nous n'avons pas encore fini. Si vous nous le permettez, nous allons vous faire voir les ombres chinoises. Jeannette, étends le drap.

VICTOIRE.

Je vais vous aider. Comment se nomme votre sœur?

MARCIA.

Fanchon, pour vous servir.

LISE.

Puis-je vous être utile?

ADÈLE.

Oui, mademoiselle, aidez-nous aussi; placez la lumière. Voyons si les ombres se dessinent bien.

MARCIA.

Oui, voilà qui est bien. Madame, voulez-vous bien tenir cela à la main, et permettre que je vous mette cette couronne sur la tête?

MADAME DE BLÉVILLE.

Je serai donc un personnage?

MARCIA.

Oui, madame, avec votre permission. (*Elle lui met un petit bâton à la main et une couronne sur la tête.*) Voulez-vous bien passer, maintenant?

ADÈLE, *avec un son de voix glapissant.*

Voilà la reine de France, Blanche de Castille, célèbre par ses vertus, son glorieux fils Louis IX, et sa dot composée de quatre cents écus, autrement dit, douze cents francs, somme considérable en ce temps-là. Examinez la noblesse de son port, la dignité de sa physionomie. (*Honora a mis un petit chapeau en papier et passe.*) Voici le héros malheureux, prisonnier à Sainte-Hélène. Mais, voyez quel feu anime ses regards; il songe à ses victoires, à sa grandeur; il s'arrête, il pense à la postérité qui relèvera ses statues que les colères des ennemis qu'il avait vaincus ont abattues. (*Victoire a mis un manteau et un horrible chapeau de femme.*) Ici, vous apercevez la mère Michel qu'a perdu son chat... (*Elle chante:*)

C'est la mère Michel qu'a perdu son chat,
Elle crie par la ville qui le lui rendra.

Pauvre mère Michel! n'avoir qu'une affection et perdre l'objet de sa tendresse! Pauvre maman! je crois entendre votre chat, allez, allez! Miaou! miaou! Voici Abd-el-Kader, le héros arabe... ennemi admiré des Français. (*Lise a mis un capuchon et passe.*) Voyez ce noble regard tourné vers le ciel qui l'abandonna, sans que son courage le trahît. Maintenant, voilà une fantasia arabe. Courage! bien, les chevaux s'emportent et tout disparaît. Maintenant, mesdames, si vous êtes contentes, récompensez notre zèle.

MADAME DE BLÉVILLE.

Mes chères petites, suivez-moi à l'office, vous devez être fatiguées.

(*Elle sort. Marcia et Adèle la suivent.*)

MARCIA.

Mesdemoiselles, au plaisir de vous revoir.

ADÈLE.

Votre très-humble servante, mesdames.

LISE, HONORA, VICTOIRE.

Bonsoir, mes petites.

SCÈNE V.

VICTOIRE, HONORA, LISE.

LISE.

Elles étaient très-comiques, avec leurs marmottes!

VICTOIRE.

Oh! nous sommes habituées à tout cela. Marcia a tous les jours des idées nouvelles.

HONORA.

Oui, et elle est si drôle qu'on les lui passe.

LISE.

Je comprends que son père la gâte.

VICTOIRE.

Ah! nous ne sommes pas au bout; tout à l'heure nous allons voir du nouveau.

HONORA.

Elle est d'autant plus heureuse qu'elle a trouvé un complice dans ma cousine Adèle.

LISE.

Eh bien! il faut leur préparer une niche.

VICTOIRE.

Je ne demande pas mieux.

HONORA.

Ni moi non plus.

LISE.

Mais quelle niche allons-nous faire?

HONORA, *s'emparant du drap qu'elle a laissé.*

Voici. (*A Lise:*) Tu vas tenir ce sceptre de la reine blanche et attacher le drap à ce bâton; tu le tiendras au-dessus de ma tête, j'étendrai les mains en avant; on va baisser la lumière de la lampe.

VICTOIRE.

Je comprends, un demi-jour; mais moi, que ferai-je?...

LISE.

Mets ce capuchon et reste immobile.

VICTOIRE.

Mais si nous allions les effrayer... C'est très-mauvais!

LISE.

Oui; maman nous l'a défendu; mais elles savent que nous sommes ici, donc elles ne peuvent avoir peur.

HONORA.

Je crois les entendre; vite à l'ouvrage. Voyons, attachons le drap.

LISE.

C'est fait.

HONORA.

Tiens-le au-dessus de ma tête le plus haut possible... encore plus haut... bon... (*Elle étend les bras.*) Victoire, regarde. Est-ce effrayant?

VICTOIRE.

J'en frémis, moi qui sais ce que c'est !

LISE.

Je crois entendre du bruit. Victoire, mets ton capuchon...

HONORA.

Abaisse la lampe.

VICTOIRE.

Ah! mon Dieu! je ne peux trouver le capuchon.

HONORA.

Abaisse toujours la lampe.

VICTOIRE *abaisse la lampe.*

Est-ce bien comme cela ?

LISE.

Encore un peu plus.

VICTOIRE.

Comment voulez-vous que je trouve le capuchon? On n'y voit plus.

HONORA.

Dépêche-toi; le bruit approche...

VICTOIRE.

Ah! le voilà. Silence! on vient...

HONORA.

Mon cœur bat!...

LISE.

Silence! j'ai peur.

VICTOIRE.

Silence! on approche!... Quel pas lourd!

HONORA.

J'ai grand'peur!

SCÈNE VI.

LES PRÉCÉDENTES, ADÈLE, MARCIA. (*Toutes deux ont de grands draps élevés au-dessus de leurs têtes par des bâtons.*)

ADÈLE, *à Marcia.*

Elles n'y sont pas!

MARCIA, *les apercevant.*

Oh! Dieu! qu'est-ce, cela?

ADÈLE.

Ah! mon Dieu! (*Elle jette son drap et son bâton sur*

Lise ; Marcia en fait autant. Honora et Lise veulent se débarrasser et rejettent les draps sur Adèle et Marcia.)

ADÈLE et MARCIA.

Oh! mon Dieu! au secours! on nous étouffe, on nous étrangle! (*Lise et Honora ne peuvent se débarrasser du drap et crient.*)

LISE et HONORA.

Ah! mon Dieu! au secours! j'ai peur!

VICTOIRE.

Voulez-vous bien vous taire? vous m'effrayez moi-même...

TOUTES.

Au secours! au secours!

VICTOIRE.

Vous me faites peur! Au secours! au secours!...

SCÈNE VII.

Les Précédentes, MADAME BLÉVILLE, JULIE, *avec des flambeaux.*

JULIE.

Ah! mon Dieu! Madame, qu'est cela?

MADAME DE BLÉVILLE, *approchant.*

Que faites-vous donc là? Qu'avez-vous?

VICTOIRE, *tirant son capuchon.*

Nous avons peur!

MADAME DE BLÉVILLE.

De quoi?

VICTOIRE.

De nous!..

JULIE.

Ah! mon Dieu! vous êtes donc folles!

MADAME DE BLÉVILLE.

Voyons, tirez-vous de ces draps : et pourquoi sont-ils là? Mais parle donc, Adèle.

ADÈLE.

Maman, vous allez vous fâcher.

MADAME DE BLÉVILLE.

Vous avez donc fait quelque chose de mal?

LISE.

Oui, maman : nous vous avons désobéi.

MADAME DE BLÉVILLE.

Mais enfin, qu'avez-vous eu ; car je suis encore tout émue de vos cris?

ADÈLE.

Cela n'en valait pas la peine.

JULIE.

Comment ! cela n'en valait pas la peine ! Je distinguais votre voix et celle de mademoiselle Marcia : c'était effrayant.

MADAME DE BLÉVILLE.

Deux héroïnes crier ainsi ! Je vous ai crues en danger de mort. Qu'était-ce enfin ?

ADÈLE.

Eh bien ! maman, Marcia et moi nous avons voulu effrayer ces demoiselles ; elles avaient eu la même pensée que nous, et alors nous avons eu peur !

MADAME DE BLÉVILLE.

Qui ?

MARCIA.

Toutes !

MADAME DE BLÉVILLE.

Surtout qui ?

MARCIA.

Surtout moi.

ADÈLE.

Et moi.

LISE.

Et moi.

HONORA.

Et moi.

VICTOIRE.

Même moi ! elles criaient tant qu'elles m'ont fait peur.

JULIE.

Et à moi aussi.

MADAME DE BLÉVILLE.

Mes enfants, je vous avais formellement défendu ces récréations dangereuses : vous pouviez vous faire beaucoup de mal.

MARCIA.

Je conçois, j'ai tant crié !

MADAME DE BLÉVILLE.

Et mes héroïnes croient-elles encore à leur bravoure ?

ADÈLE.

Hélas ! non.

MARCIA.

Moi qui me croyais si brave !

MADAME DE BLÉVILLE.

Mes chères enfants, ne cherchez pas à être braves, vous n'avez pas besoin de cette qualité. Mais essayez

tous les jours à devenir plus courageuses à vaincre l'ennui, la fatigue, la paresse : voilà les ennemis que vous devez vaincre sous peine de déchéance morale.

MARCIA.

Je les vaincrai, car je ne veux pas déchoir.

Air : *Partant pour la Syrie.*

Je me croyais très-brave
Et c'était une erreur,
Je me sens blême et hâve,
Et ris de ma frayeur.
On pardonne à mon âge
De manquer de valeur,
Mais j'aurai du courage,
Je serai mon vainqueur.

FIN DU VIEUX CHATEAU.

ADÈLE

ou

LA SUSCEPTIBILITÉ.

PIÈCE EN DEUX ACTES, MÊLÉE DE COUPLETS.

PERSONNAGES.

M^me DELVILLE.
LOUISE, } Ses filles.
CÉCILE,
M^me VELPRÉ, sœur de madame Delville.
ADÈLE, sa fille.
MARINE, femme de chambre de madame Delville.

La scène se passe chez madame Delville, dans un salon.

ADÈLE

ou

LA SUSCEPTIBILITÉ.

ACTE PREMIER.

SCÈNE PREMIERE.

CÉCILE, LOUISE. (*Elles arrivent sur la pointe des pieds.*)

CÉCILE.

As-tu fermé la porte bien doucement ?

LOUISE.

Si doucement que je ne me suis pas entendue.

CÉCILE.

Mais peut-être Adèle a-t-elle l'oreille plus fine que toi ?

LOUISE.

Allons donc ! j'écoutais, et elle ne se doute de rien.

CÉCILE.

Tu crois qu'elle a oublié que demain est la Sainte-Adèle.

LOUISE.

Oh ! j'en suis sûre.

CÉCILE.

Tant mieux : quelle joie je me fais de sa surprise !

LOUISE.

Et moi donc.

CÉCILE.

Maman tarde à venir.

LOUISE.

Que tu es impatiente !

CÉCILE.

C'est que je crains qu'Adèle vienne nous surprendre.....

LOUISE.

Calme tes craintes, j'entends maman.

SCÈNE II.

Les Précédentes, MADAME DELVILLE.

MADAME DELVILLE.

Allons ! êtes-vous prêtes ?

LOUISE.

Oui, ma chère maman !

MADAME DELVILLE.

Vous êtes décidées sur le choix des emplettes ?

CÉCILE.

Oui, ma chère maman. Je veux donner à ma cousine ce charmant album qui vient de paraître. Les romances sont si jolies, et les gravures si mignonnes !... C'est agréable à recevoir.

MADAME DELVILLE.

Oui, c'est fort gracieux ! Et toi, Louise, qu'offriras-tu à ta cousine ?

LOUISE.

Ce cahier de paysages qu'elle a trouvé si joli.....

MADAME DELVILLE.

C'est très-bien : je joindrai à vos présents un portefeuille et un bracelet.

CÉCILE.

Nous placerons tout cela sur une table avec des fleurs et des gâteaux ! Oh ! ma chère Adèle, quelle belle fête nous allons t'offrir.

MADAME DELVILLE.

Louise, sonne : que je donne mes ordres.

LOUISE *sonne et dit en revenant près de sa mère.*

Adèle désirait un héliotrope, il faudrait ajouter un héliotrope à nos petits présents.

MADAME DELVILLE.

Nous y ajouterons un héliotrope.

SCENE III.

Les Précédentes, MARINE.

MADAME DELVILLE.

Marine, ma nièce va descendre ; vous lui direz que nous allons rentrer dans quelques instants.

MARINE.

Oui, madame.

LOUISE.

Maman, si le garçon nous suivait pour porter le.....

CÉCILE.

Chut ! chut !

MADAME DELVILLE.

Louise a raison ; nous allons lui dire de nous suivre. Venez, mes enfants.

SCÈNE IV.

MARINE, *seule*.

Je pouvais accompagner ces dames aussi bien que Comtois..... mais on préfère un garçon, non parce qu'il fait mieux le service, mais parce qu'il porte une livrée... et je reste à la maison...

SCÈNE V.

MARINE, ADÈLE.

ADÈLE.

Marine, je ne trouve pas mes cousines : où sont-elles?

MARINE.

Je l'ignore, mademoiselle, c'est-à-dire... je ne sais pas où elles sont, mais je sais qu'elles sont sorties.

ADÈLE.

Sans m'avoir prévenue : oh! ce n'est pas bien.....

MARINE.

Dame! elles sont sorties avec leur mère, elles allaient sans doute faire des emplettes, car elles se sont fait accompagner par Comtois.

ADÈLE.

J'aime tant courir les boutiques, et l'on me laisse : cela me fait de la peine.

MARINE.

Ah! on aime bien sa nièce : mais une nièce n'est jamais une fille.

ADÈLE.

Je le sais, je le sens. Ah! grâce au ciel, j'ai encore mes parents : ils reviendront bientôt, et je ne serai plus comme une orpheline.

MARINE.

Depuis quelques jours il y a bien des chuchoteries; vous êtes en dehors de tout : cela m'irrite, ce manque d'égards.

ADÈLE.

Cela m'afflige... Moi, je n'ai pas de secrets pour mes cousines.

MARINE.

Oh! elles n'en ont pas pour leur mère

ADÈLE.

C'est tout simple ! mais je ne devrais pas être ainsi abandonnée...

MARINE.

Pauvre demoiselle Adèle! on vous en fait avaler des couleuvres !

ADÈLE.

Cependant mes cousines sont bonnes, et ma tante est excellente.

MARINE.

Certainement, mais si madame dit : J'ai soif, elle ne demandera pas un verre d'eau à mademoiselle Adèle, mais elle dira : Louise, donne-moi un verre d'eau; Cécile, avance-moi mon ouvrage... Tout cela est sensible, allez !...

ADÈLE.

Oh ! que je plains les orphelines !

MARINE.

Mademoiselle, vous pouvez compter sur moi.

ADÈLE.

Oh ! mon Dieu !

MARINE.

Autrefois j'étais la personne de confiance. Marine, allons, ici, venez... maintenant on emmène Comtois, et moi je reste..... je ne sais plus rien... Madame a causé hier une heure avec ses demoiselles ; qu'ont-elles dit ? je l'ignore, vous étiez couchée. Ce matin, avant que vous fussiez levée, ces demoiselles ont couru dans la chambre de leur mère : nouvelle conversation confidentielle, et puis départ en cachette, airs mystérieux ! Croyez-vous, mademoiselle, que tout cela ne soit pas offensant ?

ADÈLE.

Ah ! Marine, c'est surtout pour moi que c'est injurieux ; si je n'étais pas ici, il serait inutile de se cacher : je gêne, j'impose une contrainte pénible. N'est-ce pas me dire : Vous êtes de trop. Oh ! que cela me fait de mal !

MARINE.

Ma pauvre demoiselle, nous sommes bien à plain-

drc..... On sonne, c'est monsieur : j'y vais... (*Elle sort.*)

ADÈLE, *seule.*

Nous sommes bien à plaindre ! mon malheur fait qu'elle s'oublie ! J'aurais dû le lui faire sentir, mais elle avait reçu mes plaintes, j'avais écouté les siennes, et nos plaintes confondues nous avaient égalisées... j'ai eu tort... Cependant on me dirait en vain que je suis susceptible ; ne suis-je pas seule ? m'a-t-on prévenue ? Depuis quelques jours j'ai surpris vingt signes d'intelligence entre mes deux cousines, ce n'est pas un rêve cela... On appelle ma sensibilité de la susceptibilité ; n'est-il pas facile de donner un nom injurieux à toutes les qualités, puisque tout ce qui est bon a pour point extrême un défaut : la douceur dégénère en faiblesse, la fermeté en dureté, la résolution en entêtement, la vivacité en emportement.

SCÈNE VI.

ADÈLE, MADAME DELVILLE, LOUISE, CÉCILE.

MADAME DELVILLE.

Bonjour, ma chère Adèle. (*Elle la baise au front.*)

ADÈLE.

Bonjour, ma tante.

LOUISE. (*Louise et Cécile l'embrassent.*)

Bonjour, cousine : quel petit air douloureux !

CÉCILE.

Le soleil brille : toute la nature est en fête, réjouis-toi.

ADÈLE.

Je n'avais pas regardé le soleil.

LOUISE.

C'est de l'ingratitude, il luit pour tout le monde.

ADÈLE.

Pour tous ceux qui peuvent en profiter.

MADAME DELVILLE.

Pauvre Adèle, je comprends sa plainte,

ADÈLE.

Je ne me plains pas, ma tante.

MADAME DELVILLE.

Non, c'est plus sérieux : tu t'affliges.

MARINE.

Madame, où faut-il mettre ?...

LOUISE.

Silence, j'y vais...

CÉCILE.

Et moi aussi... (*Elles sortent.*)

SCÈNE VII.

MADAME DELVILLE, ADÈLE.

MADAME DELVILLE.

N'est-ce pas, Adèle, que c'est bien offensant de te laisser ainsi ?

ADÈLE.

Mes cousines sont chez elles, ma tante.

MADAME DELVILLE.

Ce qui n'excuserait pas une impolitesse. Mais, ma chère Adèle, ne te hâte pas de condamner : crois à notre sincère affection ; l'amitié vraie est comme la charité, elle ne se fâche pas ; elle n'est ni soupçonneuse ni jalouse ; enfin l'amitié est un bien et non un mal ; et quand elle est tyrannique, exigeante et soupçonneuse, elle n'est plus qu'un tourment.

ADÈLE.

Ainsi, ma tante, vous me trouvez injuste, exigeante, soupçonneuse, tyrannique.

MADAME DELVILLE.

Adèle, tu es douce, bonne, sensible, délicate, mais tu es susceptible et ce cruel défaut empoisonne tes charmantes qualités.

ADÈLE.

C'est donc un grand défaut, la susceptibilité?

MADAME DELVILLE.

C'est surtout un triste défaut, mon enfant; car il empoisonne la vie.

ADÈLE.

Ainsi j'ai tort!

MADAME DELVILLE.

Je le crois...

ADÈLE.

Oh! ma tante!

MADAME DELVILLE.

Tu n'admets pas que tes cousines aient un petit secret dont je sois l'unique confidente.

ADÈLE.

Oh! elles sont libres.

MADAME DELVILLE.

Si tu les trouves libres, pourquoi t'offenses-tu quand elles usent de cette liberté?

ADÈLE.

Je souffre : voilà tout...

MADAME DELVILLE.

Ta souffrance est un tort.

ADÈLE.
Un malheur, ma tante !

MADAME DELVILLE.
Une souffrance volontaire qui fait du mal sans produire un bien est une sottise.

ADÈLE.
Alors, la susceptibilité est une sottise.

MADAME DELVILLE.
Le mot est cruel ; mais je le crois juste.

SCÈNE VIII.
MADAME DELVILLE, ADÈLE, LOUISE, CÉCILE.

ADÈLE.
Maman, papa vous demande.

MADAME DELVILLE.
J'y vais... *(Elle sort.)*

LOUISE.
Belle cousine, soyez gaie, je vous prie ; car je me sens le besoin de rire.

ADÈLE.
Et si je me sentais le besoin de pleurer ?

CÉCILE.
Vous feriez Jean qui pleure et Jean qui rit.

LOUISE.

Ce serait drôle ! mais je ne saurais rire, si je voyais Adèle pleurer.

ADÈLE.

Tu m'aimes donc ?

LOUISE.

Adèle, que c'est vilain ! moi je n'ai jamais douté de ton amitié.

CÉCILE.

Ni moi non plus. Où vas-tu chercher tes idées : certes, elles ne ne doivent pas venir de ton cœur...

ADÈLE.

Tu crois ?

LOUISE.

Oui, je le crois! Oh! la méchante! Quand ta maman arrivera, oh! je le lui dirai.

CÉCILE.

Et moi aussi je dirai : Ma tante, j'aime Adèle comme ma sœur, et elle a douté de mon cœur.

LOUISE.

Oui, elle s'amuse à nous attrister, comme s'il n'y avait pas assez de chagrins dans la vie.

CÉCILE.

Tant de parties manquées, tant de jours de congé sans soleil, tant de leçons ennuyeuses!

LOUISE.

Et tant d'années sans abricots !

ADÈLE

Ah ! c'est terrible.

CÉCILE.

Mais ce serait désolant si l'on y joignait le doute de l'amitié.

LOUISE.

Oh ! moi, j'aime avec confiance, car j'aime vraiment ; je m'amuse un peu à faire enrager mes amies, mais cela ne diminue pas ma tendresse.

ADÈLE.

Mais si cela nuisait à la leur ?

LOUISE.

C'est qu'elles ne me pardonneraient pas mes défauts, et moi je les leur pardonne.

ADÈLE.

Tu es généreuse !

CÉCILE.

Petite cousine, te rappelles-tu le joli album que tu désirais tant ?

LOUISE.

Chut ! chut !

ADÈLE.

Comment ! chut ! du mystère, même pour un album !

LOUISE.

Surtout... pour un album...

CÉCILE

Mais non : je puis bien rappeler à Adèle qu'elle avait désiré cet album.

LOUISE.

Non, c'est imprudent.

ADÈLE.

Comment ! c'est imprudent ?

LOUISE.

Oui, on ne doit pas : car enfin si tu allais t'imaginer.....

CÉCILE.

Chut ! chut ! tu vas trop loin.

ADÈLE.

Enfin, mes chères cousines, vous conviendrez que tous ces chut sont bien extraordinaires.

CÉCILE *l'embrasse.*

Oh ! ma petite cousine, tu sauras...

ADÈLE.

Quoi donc ?

290 ADÈLE.

LOUISE *l'embrasse.*

Rien du tout, ma chérie.

ADÈLE.

Vos caresses me touchent et vos mystères me fâchent.

CÉCILE.

Oublie nos mystères, car vois-tu, ma cousine, c'est forcé.

LOUISE.

Oui : il y a des circonstances, tu sens...

CÉCILE.

Chut donc !

LOUISE.

Tiens, viens déjeuner, car il est probable que tu...

CÉCILE.

Chut donc !

ADÈLE.

Vous conviendrez, mes chères cousines, que votre approvisionnement de chut est complet.

LOUISE.

Air : *Au clair de la lune.*

Allons, viens, ma belle !
Courons déjeuner ;

L'appétit m'appelle
Et j'entends sonner.
Je sens le courage
Me saisir au cœur;
Mes dents feront rage :
Vive la valeur !

CÉCILE et ADÈLE, *en partie.*

(*Elles sortent.*)

Je sens le courage
Me saisir au cœur;
Mes dents feront rage :
Vive la valeur !

FIN DU PREMIER ACTE.

ACTE SECOND.

SCÈNE PREMIÈRE.

MADAME DELVILLE, MADAME VELPRÉ, LOUISE, CÉCILE.

MADAME DELVILLE.

Enfin, ma chère sœur, te voilà de retour, tu ne peux t'imaginer la joie que me cause ton arrivée.

CÉCILE.

Oh! petite tante chérie, que je suis contente!

LOUISE.

Mon cœur danse de plaisir!

MADAME VELPRÉ.

Oh! je me sens bien heureuse de me trouver au milieu de vous, mais je meurs d'envie d'embrasser mon Adèle.

MADAME DELVILLE.

On est allé la chercher. Sa maîtresse de musique est indisposée, et depuis quelques jours elle donne ses leçons chez elle.

LOUISE.

Oh! si vous nous aviez prévenues, Adèle serait là...

CÉCILE.

Oui, vous lui avez enlevé une heure de bonheur. C'est mal, ma chère tante?

MADAME VELPRÉ.

Oh! oui : qui peut promettre de rendre une heure qu'il enlève? mais je n'espérais pas arriver aujourd'hui, et je ne voulais pas donner une fausse espérance.

LOUISE.

Cependant attendre un bonheur, c'est déjà être heureuse.

CÉCILE.

Oui, comme dit la chanson :

> Et le trésor que l'on espère
> Vaut presque le trésor qu'on a.

MADAME VELPRÉ.

Ah! ma vieille chanson : c'est toujours joli !

MADAME DELVILLE.

Et une vieille chanson rappelle tant de choses qui sont toujours fraîches et jeunes !

SCÈNE II.

Les Précédentes, ADÈLE.

ADÈLE, *courant embrasser sa mère.*

Maman, ma chère maman !

MADAME VELPRÉ.

Ah! mon enfant, ma chère enfant! Voyons que je te regarde : tu es grandie, bien portante. Ah! voilà ce qu'il faut d'abord à une mère, et ce n'est pourtant pas l'essentiel.

MADAME DELVILLE.

Je suis très-contente de l'essentiel.

LOUISE et CÉCILE *l'embrassent.*

Ah! l'essentiel est charmant!

MADAME VELPRÉ.

Vous m'enchantez, mes chères nièces !

ADÈLE.

Oh! mes cousines sont la bonté même ; elles excusent tous les défauts.

MADAME DELVILLE.

Voilà la qualité qui te manque, mon Adèle.

MADAME VELPRÉ.

Adèle n'est pas indulgente ?

MADAME DELVILLE.

Adèle est trop bonne, trop douce, pour n'être pas indulgente : mais elle souffre des défauts qu'elle pardonne et des torts qu'elle suppose. Mais nous vous laissons : vous avez beaucoup de choses à vous dire. Venez, mes enfants...

LOUISE et CÉCILE.

A bientôt, ma tante.

SCENE III.
MADAME VELPRÉ, ADÈLE.

ADÈLE.

Oh! ma bonne maman, j'ai une maman, à moi, qui écoutera mes petites confidences, qui consolera mes chagrins, qu'on appelle des niaiseries.

MADAME VELPRÉ.

Ta tante ne t'écoutait-elle pas?

ADÈLE.

Oh! si; mais elle me trouvait susceptible et me donnait toujours tort.

MADAME VELPRÉ.

Ma sœur est juste : c'est que tu avais tort.

ADÈLE.

Oh! maman, si vous saviez combien il est cruel de voir continuellement des mystères autour de soi, d'entendre des demi-mots dont on ne comprend pas le sens et dont on vous refuse l'explication.

MADAME VELPRÉ.

Mais ma sœur n'est pas mystérieuse, et mes nièces me paraissent remplies de gaieté et de franchise.

ADÈLE.

Oui, mais cependant... Ce matin elles sont sorties avec leur mère sans me prévenir ; je n'ai pas vu ce qu'elles rapportaient, enfin...

MADAME VELPRÉ.

Enfin, mon enfant, c'est de la folie! Quoi! tu refuserais à ta tante le droit de sortir avec ses filles, et tu ne lui permettrais pas de te cacher ses emplettes ! C'est de la tyrannie.

ADÈLE.

Oh! maman, je m'exprime mal. Mais vous n'avez pas vu les réticences, les demi-mots, tout ce qui rend la société insupportable.

MADAME VELPRÉ.

Est-ce toujours ainsi?

ADÈLE.

Non, maman... Mais depuis quelques jours c'est continuel.

MADAME VELPRÉ.

Puisque ce n'est qu'accidentel, c'est un hasard qui produit cet effet, et puisqu'on ne dit pas la cause de cette manière d'être, tu dois supposer qu'on a de bonnes raisons d'agir ainsi.

ADÈLE.

De bonnes raisons !

MADAME VELPRÉ.

Mon Dieu! mon enfant, je n'excuse pas les airs mystérieux, les demi-mots, tout ce qui fait remarquer qu'on se cache : ce sont des impolitesses ou des maladresses; mais dans la vie de famille il faut ne remarquer ni l'un ni l'autre, ou l'on rend la vie difficile.

ADÈLE.

Mais, maman, c'est dur à supporter.

MADAME VELPRÉ.

Habitue-toi, mon enfant, à vaincre cette fausse délicatesse, ou tu seras bien malheureuse. Que de secrets tu verras entre ton père et moi; que de mystères que tu ne devras pas même essayer de deviner! T'aimerons-nous moins? non; mais nous pouvons confier nos affaires, non celles qu'on nous confie.

SCÈNE IV.

Les Précédentes, MARINE,

MARINE.

Mesdames, je viens vous prier de vouloir bien vous retirer, afin que l'on prépare le salon.

MADAME VELPRÉ.

Viens, Adèle.

ADÈLE.

Comment! maman, vous ne trouvez pas ce procédé choquant?

MARINE.

Oh! c'est la suite des mystères : préparer le salon, pour qui? pour quoi?

MADAME VELPRÉ.

Je présume, ma bonne, que vous n'avez pas la pré-

tention d'être consultée, et je m'aperçois, mon Adèle, que tu as permis des remarques sur la conduite de ta tante : ceci est un tort grave.

MARINE.

Vous vouliez, madame, que la pauvre chère enfant ne s'aperçût pas qu'on l'isolait. Oh ! je lui ai toujours été fidèle.

MADAME VELPRÉ.

Adèle, ah ! je ne l'eusse pas cru, viens...

ADÈLE.

Ah ! mon Dieu !

MARINE.

Cette petite a le vertigo, et sa mère vous a un ton de grandeur ! Faites du bien : voilà les remerciements.

SCÈNE V.

MARINE, LOUISE, CÉCILE.

LOUISE.

Elles n'y sont plus : viens, Cécile.

CÉCILE.

Bon ! préparons tout ! Marine, mettez la table là, sous la glace.

LOUISE.

Je crois qu'il vaudrait mieux la mettre au milieu du salon.

MARINE.

Vous allez montrer des marionnettes ?

CÉCILE.

Oui, Marine : vous tirerez la ficelle.

MARINE.

C'est ça qui méritait tant de mystères !

LOUISE.

Gardez notre secret, Marine.

MARINE.

Comment ! j'ai deviné !

LOUISE.

Oui, ma pauvre Marine, mais nous ne voulons pas qu'on le sache.

MARINE.

Ah ! mademoiselle Adèle la curieuse, je le sais avant vous.

CÉCILE.

Que dites-vous ? Adèle, elle n'est pas curieuse ; elle était intriguée : voilà tout.

LOUISE.

Sûrement la pauvre amie, nous ne savons pas garder un secret et nous l'avons tourmentée, mais elle verra bien.

MARINE.

Les marionnettes ?

CÉCILE.

Oui, les marionnettes : allez les demander à maman.

MARINE.

Comment dirai-je.

LOUISE.

Madame, voulez-vous me donner les objets qui doivent parer le salon?

MARINE.

Parer! ah! vous m'attrapiez? (*Elle sort.*)

LOUISE.

Ah! ma chère Adèle, que tu vas être étonnée!

CÉCILE.

Quel beau jour dans sa vie: le retour de sa mère et le jour de sa fête!

LOUISE.

Et une belle fête : des fleurs, de la musique, des dessins, des parures.

CÉCILE.

Eh bien! certainement je suis aussi contente qu'elle le sera.

MARINE, *en rentrant.*

Voici des fleurs, c'est donc fête !

LOUISE.

Oui, Marine. Allez maintenant chercher l'héliotrope.

CÉCILE.

Quel bonheur nous avons eu de trouver un bel héliotrope tout fleuri.

MARINE.

Voilà l'héliotrope... Faut-il encore autre chose?

LOUISE.

Oui, les deux paquets enveloppés dans du papier, qui sont sur la table de maman.

CÉCILE.

Maman a bien choisi le bracelet : il est charmant !

LOUISE.

Il est parfaitement monté, et puis l'aigue-marine est une jolie pierre qui convient à une jeune personne : c'est simple et gracieux ; je la préfère à l'éternel corail.

CÉCILE.

Et connais-tu quelque chose de plus vieux, de plus insipide que les camées ?

LOUISE.

Je trouve que les parures de camées donnent un air de ressemblance à l'impératrice Joséphine, avec ses robes étroites et ses petites manches bouffantes.

SCÈNE VI.

LES PRÉCÉDENTES, MADAME DELVILLE, MARINE.

MADAME DELVILLE. (*Elle prend des mains de Marine deux paquets.*)

Cela suffit. Marine, allez : quand je sonnerai vous irez prier ma sœur de venir ici.

MARINE.

Madame, si vous vouliez, je rangerais ces deux paquets.

MADAME DELVILLE.

C'est inutile...

MARINE.

Alors, je vais prévenir madame Velpré.

CÉCILE.

Mais non, Marine; quand on sonnera.

MADAME DELVILLE.

Allez, Marine... *(Marine sort à regret.)*

LOUISE.

Que cette fille est curieuse!

MADAME DELVILLE.

Est-il étonnant qu'une fille sans éducation ait les défauts que beaucoup de demoiselles bien élevées se plaisent à cultiver?

CÉCILE.

Oh! maman, cultiver un défaut!

MADAME DELVILLE.

Mais l'entretenir au lieu de l'extirper, n'est-ce pas le cultiver? Et il m'a semblé que tout à l'heure mesdemoiselles Delville qu'on prétend bien élevées avaient une conversation si ridicule, qu'elles doivent être indulgentes.

LOUISE.

Vous trouvez, ma chère maman, que nous disions des choses ridicules?

MADAME DELVILLE.

Oui, mon enfant.

CÉCILE.

Pourquoi donc, maman ?

MADAME DELVILLE.

Parce que vous discutiez sur des bijoux que vous ne pouvez apprécier, puisqu'il faut une grande habitude pour distinguer les pierres qui ont de la valeur de celles qui sont imitées.

LOUISE.

Permettez, maman : nous ne discutions pas, nous disions notre goût.

MADAME DELVILLE.

Et je crois que mademoiselle Louise craignait qu'une parure de camées la fît ressembler à l'aimable et bonne Joséphine.

LOUISE.

Oh ! maman, ce n'est pas à l'impératrice que je craignais de ressembler, c'est à la mode qu'elle portait : c'est si laid, si ridicule !

MADAME DELVILLE.

Croyez-vous que, dans dix ans, les crinolines et les petits chapeaux ne seront pas aussi ridicules ?

CÉCILE.

Aussi ridicules ! Je ne puis le croire.

MADAME DELVILLE.

C'est cependant certain. Il y a peu de modes qui

puisse dater de dix ans, et surtout les modes exagérées. Je vous l'ai dit souvent.

> La mode est un tyran dont rien ne nous délivre;
> A ses bizarres lois il faut s'accommoder :
> Le sage n'est jamais le premier à les suivre,
> Ni le dernier à les quitter.

Mais on supporte ce joug, on ne s'en fait pas gloire, et l'on ne ressemble pas à des petites filles occupées uniquement de la toilette de leur poupée.

LOUISE

Oh! maman, nous ne nous occupons plus de poupées.

MADAME DELVILLE.

Non... je le sais : mais vous vous prenez pour poupée.

CÉCILE.

Ah! non : ma poupée était moins exigeante.

MADAME DELVILLE.

Voyons, nous mettons là le bracelet, là l'album, et ici la musique. *(Elle range ces objets sur la table.)*

CÉCILE.

Cela a très-bonne grâce.

LOUISE.

Je vais sonner...

MADAME DELVILLE.

Sonne... *(Louise sonne.)*

CÉCILE.

C'est un grand plaisir que celui de donner : je suis enchantée.

LOUISE.

Et moi aussi. Oh! quand je serai une grande personne, si je suis riche je donnerai beaucoup...

MADAME DELVILLE.

Offrir de temps en temps des présents à ses amis est un plaisir que l'on peut se donner quand on a de l'aisance, mais qui devient un devoir quand on est riche, pourvu... qu'il ne nuise jamais à la bienfaisance, qui est le devoir par excellence que Dieu impose à la fortune.

SCÈNE V.

Les Précédentes, MADAME VELPRÉ, ADÈLE, MARINE.

MARINE.

Oh! cette table!

MADAME VELPRÉ.

Ah! c'est une fête!

LOUISE et CÉCILE *embrassent Adèle.*

C'est ta fête, ma cousine : voilà nos bouquets.

MADAME DELVILLE, *embrassant Adèle.*

Nous avons réuni nos petits cadeaux, ma chère Adèle, pour te faire un plus bel effet.

ADÈLE.

Oh! ma tante, mes cousines, que vous êtes bonnes! mille fois merci!

MADAME VELPRÉ.

Oh! que je suis heureuse de voir votre amitié pour mon Adèle.

LOUISE et CÉCILE *chantent en partie.*

Air : *Vers le temple de la richesse.*

Pour ta fête, bonne cousine,
Nous t'offrons ce petit présent;
Ce que notre esprit imagine
Est dicté par le sentiment.
Un bouquet qu'unit un brin d'herbe
Quand il est offert par le cœur,
Peut devenir un don superbe :
Celui qui l'offre a le bonheur.

ADÈLE.

C'est aujourd'hui ma fête : vous aviez pensé à me faire cette charmante surprise et je vous accusais !

LOUISE.

De quoi donc, cousine ?

ADÈLE.

De mystère.

CÉCILE.

Tu avais raison puisque c'était un secret.

MADAME VELPRÉ.

Mais Adèle avait tort de s'offenser d'un secret, quand ce n'est pas la curiosité qui produit ce chagrin c'est la susceptibilité, et dans tous les cas un défaut.

ADÈLE.

Je suis corrigée, ma chère maman.

MARINE.

Dame! c'est tout simple d'être curieux, quand on fait mystère de tout.

MADAME DELVILLE.

Un défaut n'est jamais excusable parce qu'il a sa raison d'être.

MARINE.

Mais, madame, il me semble le contraire : la cuisinière brûle ses côtelettes ; elle dit que le chien de monsieur est entré à la cuisine et les a mangées, elle ment : mais la nécessité excuse son mensonge.

LOUISE.

Oh ! la belle morale, Marine.

CÉCILE.

Fi donc ! excuser sa négligence par un mensonge, c'est ajouter un péché à une faute.

ADÈLE.

Ah ! je ne m'excuse pas, moi ! Pardon, ma tante, votre bonté, votre douce indulgence m'ont, j'espère, corrigée pour toujours.

LOUISE.

Alors, te voilà parfaite.

CÉCILE.

Oh ! quel beau jour ! le retour de ma tante, la fête d'Adèle !

LOUISE.

Et un héliotrope en fleurs !

ADÈLE, *examinant les cadeaux.*

Oh ! qu'il est beau ! le charmant bracelet, et l'album que j'avais désiré, le cahier d'études de paysages, et ce joli portefeuille. Ah ! c'est trop, beaucoup trop !

CÉCILE et LOUISE, *la caressant.*

Trop ! oh ! nous voudrions te donner tout ce que tu désires.

MADAME VELPRÉ.

Charmantes enfants !

MADAME DELVILLE.

Maintenant passons dans le grand salon où Adèle voudra bien nous faire les honneurs d'une collation.

ADÈLE.

Oh ! ma tante, vous me comblez.

Air : *Partant pour la Syrie.*

De ma tendre jeunesse
Vous comblez les désirs,
Je sens avec ivresse
Ces innocents plasirs.
Jusque dans la vieillesse,
Ce touchant souvenir
Charmera ma tendresse,
Me fera vous bénir.

CÉCILE et LOUISE, *reprennent avec Adèle qui redit les quatre derniers vers de son couplet.*

Jusque dans la vieillesse
Son touchant souvenir
Peut charmer la tendresse,
Et toujours nous unir.

FIN.

UNE MOUCHE SUR LE NEZ

OU

LA FOLIE DE LA GRANDE DAME.

PIÈCE EN DEUX ACTES, MÊLÉE DE COUPLETS.

PERSONNAGES

La GRANDE DAME, souveraine de l'île.
LAURE, ministre des finances.
ACTIVE, ministre des travaux publics.
ROSALIDE, dame de la cour.
ISMÉRIE, étrangère faisant le rôle de docteur.
ORPHISE, docteur.
PREMIER DOCTEUR.
DEUXIÈME DOCTEUR.
Quatre femmes avec des plumasseaux.
Quatre enfants dansants.
Première femme du peuple.
Deuxième femme du peuple.
Troisième femme du peuple.
Quatrième femme du peuple.

Les mêmes personnes, en ajoutant ou en retranchant quelque chose à leur toilette, peuvent jouer les femmes aux plumasseaux, les chanteuses et les femmes du peuple.

UNE MOUCHE SUR LE NEZ

ou

LA FOLIE DE LA GRANDE DAME.

ACTE PREMIER.

SCÈNE PREMIERE.

ROSALIDE, ISMÉRIE.

ISMÉRIE.

Dites-moi donc, ma chère Rosalide, quel est le singulier pays où vous m'avez conduite?

ROSALIDE.

Ne vous y trouvez-vous pas bien?

ISMÉRIE.

Si! mais il y a dans votre ville une chose étrange.

ROSALIDE.

Quoi donc?

ISMÉRIE.

Depuis hier, je n'ai pas vu un seul homme ! J'ai vu des femmes qui bâtissaient des maisons, d'autres qui conduisaient des voitures. Apparemment qu'ici les hommes font la soupe et gardent les petits enfants ?

ROSALIDE.

Il n'y a pas d'hommes.

ISMÉRIE.

Oh! l'étrange chose ! Et pourquoi ?

ROSALIDE.

Une grande dame, immensément riche, perdit son mari. Dans les domaines qu'il lui laissa se trouvait cette île; elle en renvoya tous les hommes, et fit publier que toutes les femmes qui voudraient la suivre auraient, suivant leurs talents, leurs états, une position assurée, mais à la condition de n'y introduire aucun homme. Nous sommes libres : quand nous nous ennuyons, on nous conduit sur le continent. Nous pouvons emporter notre argent, mais non la valeur de nos propriétés, qui retournent à la grande dame. C'est ainsi qu'on nomme la souveraine de cette île.

ISMÉRIE.

Pourquoi a-t-elle pris cette résolution ?

ROSALIDE.

Elle avait été très-malheureuse avec son mari.

ISMÉRIE.

Mais s'il prenait l'idée à des hommes de conquérir votre île, ce ne serait pas difficile?

ROSALIDE.

La grande dame a à sa solde une flottille qui garde l'île, et sur la côte, des femmes armées qui défendent l'abord de l'île.

ISMÉRI.

Vous plaisez-vous ici?

ROSALIDE.

Beaucoup. Quand j'ai appris que vous aviez perdu votre bienfaitrice, je suis allée vous chercher. Ici vous finirez votre éducation, vous gagnerez facilement assez d'argent pour vous créer une position.

ISMÉRIE.

Y a-t-il quelquefois des fêtes dans votre île?

ROSALIDE.

Oh! très-souvent! Nous avons des spectacles, des bals... et nos fêtes sont très-gaies.

ISMÉRIE.

Il n'y a pas de rivalités au moins?

ROSALIDE.

Vous croyez donc, ma chère, que la séparation des sexes détruit les défauts? pas du tout: on jalouse la

danse, la tournure, un bout de ruban, une paire de mitaines !

ISMÉRIE.

Verrai-je la grande dame ?

ROSALIDE.

Sûrement ; mais elle est malade ces temps-ci.

ISMÉRIE.

Qu'a-t-elle ?

ROSALIDE.

Mon Dieu ! je l'ignore ; mais toutes les femmes docteurs ont été appelées au palais; on parle d'une maladie étrange.

ISMÉRIE.

Ici, les femmes sont docteurs ?

ROSALIDE.

Et très-bons : la preuve, c'est que la mortalité est moins grande ici qu'ailleurs. (*On entend battre le tambour.*)

ISMÉRIE.

Qu'est-ce que cela ?

ROSALIDE.

C'est une publication au nom de la grande dame. Écoutons ! Ah ! l'on vient ici.

SCÈNE II.

Les Précédentes, UNE FEMME *qui bat du tambour. Costume de fantaisie. Un plumet à son chapeau. Plusieurs femmes du peuple.*

LA FEMME *qui bat du tambour. Elle bat deux bans.*

Au nom de la grande dame, à toutes présentes et à venir, salut :

Vous êtes prévenues que notre gracieuse souveraine, se trouvant très-sérieusement indisposée, prie toutes les personnes, quelles qu'elles soient, ayant quelques connaissances en médecine, en magie, en somnambulisme, de se présenter au palais pour essayer sa guérison. Si elles réussissent, elles auront une grande récompense. (*Elle bat un autre ban et s'en va.*)

UNE FEMME.

Sont-elles heureuses, celles qui sont docteurs, v'là leur fortune faite.

UNE AUTRE FEMME.

Eh bien ! oui, j'en vois entrer dans ce palais... personne ne peut la guérir.

PREMIÈRE FEMME.

C'est donc bien difficile ?

TROISIÈME FEMME.

Je crois bien ! on dit qu'elle n'a rien.

DEUXIÈME FEMME.

Elle est donc folle?

PREMIÈRE FEMME.

On n'est pas fou pour cela. Les gens riches sont souvent malades sans maladies. (*Le peuple suit le tambour.*)

SCÈNE III.

ROSALIDE, ISMÉRIE.

ROSALIDE.

Ismérie, il me vient une idée. Vous avez seize ans, de l'intelligence; avez-vous de la mémoire ?

ISMÉRIE.

Beaucoup.

ROSALIDE.

Votre fortune est faite; rentrons vite, je vais vous expliquer mon projet. Voici la grande dame et sa suite.

ISMÉRIE.

Oh! cela me paraît comique!

ROSALIDE.

Vous rirez une autre fois. Venez, venez. (*Elle entraîne Ismérie et sort par le côté du théâtre. La grande dame entre par le fond. Quatre femmes armées de plumasseaux la précèdent. Rosalide rentre par la porte du fond.*)

SCÈNE IV.

LA GRANDE DAME, MADAME DES FINANCES, LAURE,
MADAME DES TRAVAUX PUBLICS, ACTIVE, ROSALIDE.

(*Quatre femmes entrent en dansant. Elles font un pas en avant et se retournent en agitant leurs plumasseaux au nez de la grande dame, comme pour chasser les mouches. Elles marchent plutôt qu'elles ne dansent, mais en cadençant le pas. Elles chantent en faisant le tour du théâtre.*)

AIR : *Ronde des Deux Avares* (Clef du caveau, 923).

> La garde passe, il est minuit,
> Qu'on se retire, et plus de bruit;
> La garde passe et la voici;
> Rentrez en diligence,
> Obéissez, faites silence,
> C'est la loi du cadi.
>
> Qu'on se retire et plus de bruit.
> La garde passe; il est minuit.
> Plus de bruit, plus de bruit;
> Que tout se taise ici,
> Rentrez en diligence;
> Obéissez, faites silence,
> C'est la loi du cadi.

(*On présente un fauteuil à la grande dame, qui s'assied au milieu du théâtre.*)

LAURE.

Madame, les affaires vont le mieux du monde, grâce aux ordres que vous donnez.

ACTIVE.

Les travaux sont en pleine activité. On ne peut qu'admirer les plans que vous faites, et que j'ai la gloire de faire exécuter.

LES QUATRE DAMES AUX PLUMASSEAUX.

C'est admirable!

LA GRANDE DAME. (*Elle se lève.*)

La voilà! la voilà! chassez! chassez!

LES DAMES AUX PLUMASSEAUX.

Air : *Clair de la lune* en partie.

O cruelle mouche!
Le jour et la nuit,
Jusque sur sa couche
Ton dard la poursuit.
De son existence
Tu fais la terreur.
Ta triste présence
Détruit son bonheur.

(*En chantant, chacune à son tour agite son plumasseau au visage de la grande dame.*)

LA GRANDE DAME.

La voilà envolée! quel bonheur! mais elle reviendra!

ROSALIDE.

Oserais-je, Madame, vous demander quel est le mal qui vous tourmente?

LA GRANDE DAME

O ma chère Rosalide! c'est une horrible affliction.

ROSALIDE.

Qu'est-ce donc, Madame?

LA GRANDE DAME.

La voilà! la voilà! chassez! chassez!

ROSALIDE.

Qu'est-ce?

LAURE, *sévèrement.*

Comment, Rosalide, vous ne voyez pas?

ROSALIDE.

Quoi?

ACTIVE.

Cette mouche qui se pose sans cesse sur le nez de la grande dame.

ROSALIDE.

Je ne la vois pas.

LA GRANDE DAME.

Rosalide, ne dissimulez pas; vous ne me feriez pas croire que ce qui est vrai n'existe pas. Ma chère Rosalide, je suis malheureuse depuis le jour où cette mouche a élu domicile sur mon nez. Concevez-vous? le jour, la nuit, toujours! Une femme très-savante avait réussi à la faire s'envoler avec ses plumasseaux sans cesse agités; mais la voilà qui incruste ses pattes dans mon nez. Voyez, elle est à poste fixe. N'est-ce pas affreux? Puisque les plumasseaux ne font rien,

sortez. (*Les quatre femmes à plumasseaux saluent et sortent en chantant sur l'air* : Que le jour me dure, *le couplet qu'elles ont chanté sur l'air* : Au clair de la lune.)

O cruelle mouche ! etc.

LA GRANDE DAME.

Voyez, Rosalide, c'est peu de chose, dira-t-on ; mais c'est insupportable !

ROSALIDE.

Ah ! je comprends.

LA GRANDE DAME.

D'abord, personne n'a voulu voir cette mouche. Je compris parfaitement que l'on ne voulait pas m'humilier et que l'on se refusait à l'évidence.

ROSALIDE.

Et aucun docteur n'a pu guérir Madame ?

LA GRANDE DAME.

Aucun ?

LAURE.

La savante Orphise doit arriver aujourd'hui. Elle est allée à Paris ; c'est le pays du monde où il y a le plus de médecins, de savants docteurs, de charlatans et de magiciens.

UNE FEMME *paraît*.

La savante Orphise demande si Madame veut la recevoir ?

LA GRANDE DAME.

Assurément ! faites entrer.

SCÈNE V.

Les Précédentes ORPHISE.

LA GRANDE DAME.

Entrez! entrez! ma chère Orphise.

ACTIVE.

Nous vous attendions avec bien de l'impatience!

ORPHISE.

J'ai vu tous les docteurs, et j'apporte un topique que je crois souverain.

LA GRANDE DAME.

Oh! ma chère Orphise, ma reconnaissance ne pourra égaler le prix du service que vous me rendrez.

ORPHISE.

Je suis payée par le bonheur de vous rendre le repos.

LA GRANDE DAME.

Avez-vous le topique?

ORPHISE.

Oui, Madame.

LA GRANDE DAME.

Mettez! mettez! cette mouche me désespère.

LAURE.

Ce doit être un horrible tourment.

ORPHISE.

Voici le précieux topique. (*Elle tire de sa poche une boîte et applique avec beaucoup de précaution un pain à cacheter sur le nez de la grande dame.*) La mouche n'a pas bougé, mais ce topique va la tuer.

ACTIVE.

Quel bonheur!

LA GRANDE DAME.

Pour peu que cette mouche ne soit pas immortelle!

ORPHISE.

Oh! que non!

LA GRANDE DAME.

Elle était bien invisible aux yeux de beaucoup de gens!

ORPHISE.

Je l'ai vue tout de suite.

ROSALIDE.

Et moi aussi; seulement, je voulais dissimuler sa présence.

LA GRANDE DAME.

Oh! cela ne se peut! Ce remède est fort, ma chère Orphise; il agit avec violence.

ORPHISE.

Il faut vous distraire, Madame.

ACTIVE.

Madame, il y a une troupe de jeunes enfants qui

jouent des scènes comiques qui pourraient peut-être vous distraire.

ORPHISE.

C'est cela ! Pendant ce temps le topique opérera son effet.

LA GRANDE DAME.

Faites-les venir.

ORPHISE.

Entrez ! entrez.

SCÈNE VI.

Les Précédentes. QUATRE DANSEUSES. (*Elles entrent en chantant et en dansant.*)

Air : *Et gai gai mon officier* (Clef du caveau, 167).

Chantons, dansons, ce n'est qu'ici
　Que la vie
　Est jolie ;
Chantons, dansons, ce n'est qu'ici
Qu'on nargue le souci.

(*Elles s'arrêtent et chantent à la grande dame.*)

(*Une seule.*)

De notre souveraine
Égayons les loisirs ;
Sa présence ramène
Les jeux et les plaisirs,

(*Elles dansent.*)

Chantons, dansons, ce n'est qu'ici
 Que la vie
 Est jolie;
Chantons, dansons, ce n'est qu'ici
Qu'on nargue le souci.

(*Une danseuse seule.*)

Le Paris que l'on vante
Ne peut rien nous offrir;
Ici tout nous enchante
Ici tout est plaisir.

(*Elles dansent.*)

Chantons, dansons, ce n'est qu'ici
 Que la vie
 Est jolie.
Chantons, dansons, ce n'est qu'ici
Qu'on nargue le souci.

(*Elles vont se placer aux quatre coins de la scène et se croisent en chantant le couplet suivant et en frappant le talon en mesure.*)

Air : *Ronde de Richard Cœur de Lion* (Clef du caveau, 167).

Et zic et zic et zic, et zac et zic, et zic et zac.
 Que toujours ce gai refrain } bis
 Ait l'art de nous mettre en train. }

La gaîté de notre danse,
De nos talons la cadence,
Le charme entraîne et séduit.
Ah, la, la, la, la, je nie

Qu'il existe une harmonie
Plus aimable que ce bruit.

Et zic et zic et zic, et zac et zic, et zic et zac.
Que toujours ce refrain
Ait l'art de nous mettre en train. } *bis*

LA GRANDE DAME.

C'est bien, mes enfants; retirez-vous.

(*Les enfants sortent en chantant.*)

Et zic, et zic, et zic, et zac et zic, et zic et zac.
Que toujours ce refrain
Ait l'art de nous mettre en train. } *bis*

SCÈNE VII.

Les Précédentes, *moins les danseuses.*

ORPHISE.

Comment vous trouvez-vous, Madame?

LA GRANDE DAME.

Mal, je souffre!

ORPHISE.

Si vous voulez, nous enlèverons le topique.

LA GRANDE DAME.

Volontiers... si vous croyez cette horrible bête détruite.

ORPHISE.

Oh! je n'en doute pas.

LAURE.

Je meurs d'envie de voir l'effet de ce topique...

ACTIVE.

Et moi aussi.

ROSALIDE.

Et moi donc !

ORPHISE, *enlevant le pain à cacheter.*

Oh! Madame! anéantie! Rien, rien, tout est détruit.

LAURE.

Admirable ! plus rien !

ACTIVE.

Miraculeux !, rien !

ROSALIDE.

Je crois qu'il reste peu de chose.

ORPHISE.

Comment, peu de chose ! Que voyez-vous, Madame?

ROSALIDE.

Je crois voir les antennes.

LAURE.

Rien, rien !

ACTIVE.

Rien, rien !

ORPHISE.

Rien, rien !

LA GRANDE DAME.

Je n'ose me flatter ; montrez-moi le topique.

ORPHISE.

Le voilà.

LA GRANDE DAME.

Je n'y vois pas de vestige de cette bête

ORPHISE.

Elle a été consumée, détruite.

LA GRANDE DAME.

Quoi ! pas même des cendres !

ORPHISE.

Anéantie, vous dis-je! consumée!

ROSALIDE, *à part.*

Je cours arranger Ismérie, elle va tout à l'heure croire encore à la mouche. (*Haut.*) Madame, je suis heureuse de vous voir guérie, j'ai l'honneur de vous saluer... (*Elle sort.*)

LAURE.

Madame, le peuple est là qui voudrait vous prier d'arranger ses différends ; il n'a confiance qu'en vous.

LA GRANDE DAME.

Faites entrer.

SCÈNE VIII.

Les Précédentes, DEUX FEMMES. *Elles ont chacune un bonnet de fantaisie, mais ridicule.*

ACTIVE.

Voyons, entrez posément, et parlez avec respect.
(*La grande dame s'assied dans un fauteuil dans le milieu*

de la scène. Laure et Active ont chacune un tabouret. Une femme se place à droite, une à gauche.)

PREMIÈRE FEMME. (*Elle parle extrêmement vite en bredouillant et gesticulant.*)

Madame, cette femme m'insulte; elle prétend que mon bonnet est affreux !

DEUXIÈME FEMME, *parlant lentement*.

Madame, c'est elle qui a vomi des injures contre la confection de mon bonnet.

PREMIÈRE FEMME.

Mais est-ce un bonnet que ce chiffon qu'elle porte sur le cerveau sans cervelle de sa personne; est-ce qu'une personne qui se respecte voudrait s'organiser de la sorte. J'ai habité Paris, je m'y connais, en bonnet. On se respecte, et il faut n'être pas grand'chose pour s'affubler de la sorte !

DEUXIÈME FEMME.

Vous le voyez, Madame, elle me manque : de mon bonnet elle passe à ma personne; et parce que mon bonnet lui semble ridicule, elle m'injurie. Je pourrais lui dire : Votre bonnet est affreux, ma mie;, mal tourné, mal porté; mais je le pensais sans le dire; elle m'a attaquée, je me défends.

PREMIÈRE FEMME.

Madame, condamnez-la à me faire des excuses; ne

trouvez-vous pas mon bonnet bien tourné ? Quand une chose est bien, elle est bien. Comment ! la première venue viendra de sa propre autorité trouver laid ou beau quand elle n'a ni goût, ni talent, ni justice, et je ne pourrai lui dire : Vous êtes une malitorne, une sotte, une ignorante !

DEUXIÈME FEMME.

Si elle ne veut pas que je juge son bonnet, pourquoi juge-t-elle le mien ? Qui lui a donné le droit qu'elle me refuse ? Elle se croit du goût ? je le nie ; du talent ? je le nie encore ; et pour la justice, elle prouve qu'elle ignore ce que c'est.

LA GRANDE DAME.

Qui a commencé la querelle ?

TOUTES DEUX *à la fois*.

C'est elle !

LA GRANDE DAME.

Vous parlez toutes deux à la fois. (*A ses dames.*) Interrogez-les !

ACTIVE.

Répondez l'une après l'autre.

LAURE.

Laquelle a ri d'abord ?

PREMIÈRE FEMME.

Madame, je l'aperçus, et je me dis : Quelle farce ! Et je ris : Ah ! ah ! ah !

DEUXIÈME FEMME.

Quand je la vis avec un bonnet si comique, je dis :
Ah ! ah ! ah !

PREMIÈRE FEMME.

Quel bonnet ! quelle tournure !

DEUXIÈME FEMME.

Quel bonnet ! quelle figure !

TOUTES DEUX.

Ah ! ah ! ah ! Hi ! hi ! hi !

LA GRANDE DAME.

Silence ! L'affaire est instruite.

PREMIÈRE FEMME.

Elle a tort !

DEUXIÈME FEMME.

Elle a tort !

LA GRANDE DAME.

Je vous condamne toutes deux à cinq francs d'amende, pour les pauvres.

PREMIÈRE FEMME.

Elle est condamnée, ah ! ah !

DEUXIÈME FEMME.

Elle est condamnée ! ah ! ah !

TOUTES DEUX (*en sortant*).

Tu paies tes injures ! ah ! ah !

SCÈNE IX.

Les Précédentes, *moins les deux femmes.*

LA GRANDE DAME.

J'ai honte de voir dans mon île des personnes qui comprennent si peu la raison. Conçoit-on qu'on puisse se croire le droit de ridiculiser, sans penser que ce droit appartient aussi aux autres.

LAURE.

Il faut beaucoup de sagesse, Madame, pour penser cela.

ACTIVE.

C'est la fable de la besace, chacun voit le ridicule des autres et ne voit pas le sien.

LA GRANDE DAME.

Vous avez raison, pour les défauts de caractère, mais pour certains défauts de la nature, on croit toujours que les autres ne s'occupent que de cela.

SCÈNE X.

Les Précédentes, TROISIÈME, QUATRIÈME FEMME.

QUATRIÈME FEMME.

Madame, je viens vous demander justice des impertinences de Madame.

TROISIÈME FEMME.

Dans votre juste impartialité vous m'accorderez raison.

LA GRANDE DAME.

J'essaierai d'être parfaitement juste, soyez calme.

QUATRIÈME FEMME.

Le moyen !

LA GRANDE DAME,

Mesdames, interrogez ces femmes; je crois apercevoir là-bas une mouche.

TROISIÈME FEMME.

Oh ! Madame ! une mouche vous trouble ?

LA GRANDE DAME.

Une mouche, cela vous semble peu de chose.

QUATRIÈME FEMME.

Mon Dieu ! ma bonne dame, rien n'est peu de chose quand cela fait de la peine !

ACTIVE.

Voyons ! quel est votre grief ?

QUATRIÈME FEMME.

Madame, on prétend que mes parents étaient des espions ! ça n'est pas vrai : vous sentez que je ne puis voir attaquer ma famille ; eh bien ! ce matin cette femme.....

TROISIÈME FEMME.

Mais c'est absurde, Madame, je n'ai jamais prétendu l'insulter.

LAURE.

Enfin, que lui avez-vous dit?

TROISIÈME FEMME.

Rien! rien du tout.

ACTIVE, *à la quatrième femme.*

Alors de quoi vous plaignez-vous?

QUATRIÈME FEMME.

Oh! Madame, sitôt qu'elle m'a vue, voilà ce qu'elle a fait. (*Elle déploie son mouchoir et se mouche.*)

LAURE.

Elle s'est mouchée?

QUATRIÈME FEMME.

Eh bien! Madame, vous concevez que cela veut dire moucharde!

LAURE.

Mais Madame, il faut bien qu'on se mouche.

ACTIVE.

Y mettiez-vous de l'affectation, parlez franchement?

TROISIÈME FEMME.

Dame! elle me regardait d'un air impertinent, avec une betterave à la main, alors j'ai fait un peu la trompette.

LA GRANDE DAME.

La vue de la betterave vous choquait?

TROISIÈME FEMME.

Je comprends, allez! je vois bien que j'ai le nez rouge.

LA GRANDE DAME.

Pensiez-vous à son nez en prenant la betterave?

QUATRIÈME FEMME.

Du tout, Madame, c'était pour mettre dans ma salade. Mais à l'instant que je l'ai vue se moucher de cette manière, j'ai agité ma betterave : il fallait bien la punir.

LA GRANDE DAME.

La mouche n'est pas morte!

ORPHISE.

Mais si, Madame!

QUATRIÈME FEMME.

Vous avez peur de sa piqûre?

LA GRANDE DAME.

Oui : vous ne voulez pas qu'on se mouche et vous riez de mon effroi.

TROISIÈME FEMME.

N'est-ce pas qu'elle a tort?

LA GRANDE DAME.

Elle a tort et vous aussi : vous devez compatir à ses faiblesses et non vous railler.

TROISIÈME FEMME.

Et la betterave ?

LA GRANDE DAME.

Elle a eu tort aussi : allez je vous mets dos à dos. (*Elles sortent.*)

LA GRANDE DAME.

Oh! mon Dieu! la voilà! la voilà! Orphise, je vous l'avais bien dit, elle n'était pas morte !... la voilà! la voilà! (*Elle sort en courant, ses dames la suivent en courant aussi.*)

FIN DU PREMIER ACTE.

ACTE SECOND.

SCÈNE PREMIÈRE.

ROSALIE, ISMÉRIE.

ISMÉRIE.

Je n'oserai jamais !

ROSALIE.

Allons, il faut de l'audace : Madame a de l'esprit, du cœur, une bonté inépuisable. Il faut la guérir d'une maladie d'imagination. Je vous donne un moyen et vous me faites cette réponse banale des petites filles sans éducation, qui n'osent pas saluer en entrant dans une chambre, mais qui entrent sans saluer : elles osent être impertinentes, elles n'osent pas être polies.

ISMÉRIE.

Je sens la justesse de votre raisonnement, et cependant je fais cela continuellement : je lis mal, parce que je n'ose pas bien lire ; je chante sans voix, sans goût, sans expression, parce que je n'ose pas mieux faire !

ROSALIDE.

Allons, c'est de la folie ! on doit toujours faire bien, le mal seul doit faire rougir !

ISMÉRIE.

C'est juste !

ROSALIDE.

Vous vous rappelez tout ce que je vous ai dit?

ISMÉRIE.

Parfaitement.

ROSALIDE.

Ayez beaucoup d'assurance : un docteur, c'est tranchant.

ISMÉRIE.

Je le crois bien : ils coupent bras et jambes.

ROSALIDE.

Voyons cette écharpe attachée sur le côté, cette plume noire placée dans les cheveux..... vous allez voir et entendre tous les autres docteurs, vous parlerez la dernière.

ISMÉRIE.

Peut-être que leur assurance m'en donnera.

SCÈNE II.

Les Précédentes LAURE, ACTIVE.

LAURE.

Ah ! vous voilà, Rosalide. Comprenez-vous une imagination aussi malade sur un seul sujet?

ROSALIDE.

Mon Dieu, cela nous semble une folie et que ces gens ont la mouche!

Air : *Vers le temple de la richesse.*

> Cet homme est comblé de richesse,
> Il est beau; mais son front altier
> Cache une sombre tristesse
> Que l'on ne saurait expliquer.
> Il croit que chacun se demande
> Pourquoi sans ruban l'habit noir?
> Dans un regard il appréhende
> Le reproche qu'il croit y voir.

ACTIVE.

Ah! mais cela est très-vrai! madame Després est la fille d'un cuisinier. Chaque fois qu'on parle de cuisine, elle rougit et s'embarrasse, elle croit qu'on lui adresse un reproche. C'est sa mouche.

LAURE.

Madame Delavigne a de longs pieds plats, elle se fâche quand on parle de pieds, elle est de force à prendre pour une injure la louange qu'on adresserait à de jolis pieds!

ROSALIDE.

Il y a de l'envie, alors, dans sa mouche!

ACTIVE.

Oui, je préfère le paon : il crie, dit-on, quand il

regarde ses pieds, mais non quand il regarde ceux des pigeons.

LAURE.

Silence ! voici la grande dame.

SCENE III.

Les Précédentes, LA GRANDE DAME, UN DOCTEUR.

LA GRANDE DAME.

Madame, je ne puis concevoir votre entêtement. Quoi ! vous vous obstinez à ne pas voir cette mouche ! Pensez-vous me persuader qu'elle n'existe pas ?

LE DOCTEUR, *lentement*.

Madame, votre imagination s'exalte; mais comprenez, concevez qu'il est impossible, de toute impossibilité, qu'un insecte ailé, car une mouche n'est pas autre chose, vive sur un nez humain.

LA GRANDE DAME.

Mais, Madame, quand vous me diriez que c'est impossible, qu'importe, puisque cela est. Les étoiles, le soleil, tous les astres, et même la terre, se soutiennent sans attache dans le vide : cela paraît impossible, et cela est pourtant.

LE DOCTEUR.

Cela a sa raison d'être, vous le savez, Madame: mais cette vie anormale sur un nez humain, c'est de la... non-raison.....

LA GRANDE DAME.

Vous alliez dire de la folie. Docteur, je vous remercie ; vos soins ne peuvent me guérir, puisque vous ne voyez pas mon mal. La voilà! la voilà! la voyez-vous?

LE DOCTEUR.

Hélas! non.

LA GRANDE DAME.

Un autre docteur !

SCENE IV.

Les Précédentes, DEUXIÈME DOCTEUR. (*Le deuxième docteur tient une clochette à la main.*)

DEUXIÈME DOCTEUR.

(*Elle sonne pour s'accompagner*).

Air : *Des sabots* (Clef du caveau, 410).

Illustre souveraine,
Permettez, ô ma reine,
Que ma chanson,
De ma sonnette le doux son,
Endorme votre mouche,
Et quand sur sa couche
Elle ronflera,
On la tuera.

(*Elle sonne une ritournelle.*)

LA GRANDE DAME.

Assez! assez! cela m'agace les nerfs.

DEUXIÈME DOCTEUR.

Qu'importe, si l'effet est produit.

LAURE.

Que voulez-vous dire ?

DEUXIÈME DOCTEUR.

Madame, ma sonnette a une vertu magnétique. Loin de faire fuir, elle attache, les animaux, s'entend, car les oreilles des mouches sont d'une construction différente des nôtres. J'ai étudié la musique au point de vue animal, et la mouche, comme la vache et le mulet, adore le son de la clochette. (*Elle sonne de nouveau.*)

LA GRANDE DAME.

Docteur, elle ne dort pas, mais elle pique...

DEUXIÈME DOCTEUR.

Elle va dormir. (*Elle sonne.*)

>Dormez, bête cruelle,
>Monstre altier et rebelle,
> Il faut finir,
> Il faut mourir,
> Il faut finir,
> Il faut mourir !

PREMIER DOCTEUR.

Quoi ! docteur, vous voyez une mouche ?

DEUXIÈME DOCTEUR.

Certes, je vois une mouche.

PREMIER DOCTEUR.

Oh! mais, c'est affreux!

DEUXIÈME DOCTEUR.

Oui, elle est affreuse.

PREMIER DOCTEUR.

C'est votre mensonge qui est affreux!

TOUT LE MONDE.

Comment, son mensonge?

LAURE.

Nous avons des yeux, peut-être.

PREMIER DOCTEUR.

Et vous voyez une mouche?

LAURE.

Il faut être aveugle pour ne pas la voir.

ACTIVE.

Au lieu d'essayer de guérir les autres, faites-vous traiter pour la cécité.

PREMIER DOCTEUR.

Oh! j'enrage. J'ai d'excellents yeux!

LA GRANDE DAME.

Alors, qu'en faites-vous? Voyez, rien ne la fait bouger.

PREMIER DOCTEUR.

Mais, Madame, votre imagination seule...

DEUXIÈME DOCTEUR.

L'imagination! l'imagination! Et de quel droit, Madame, croyez-vous l'imagination de Madame attaquée, au lieu de penser que c'est la vôtre qui vous empêche de voir? Vous avez un nuage sur les yeux, car enfin nous voyons toutes la mouche; vous ne la voyez pas, donc c'est vous qui avez un nuage sur les yeux, et non pas nous une imagination dans l'esprit; car il est de principe philosophique que le témoignage universel doit l'emporter sur un seul.

PREMIER DOCTEUR.

Vous ne la voyez pas.

DEUXIÈME DOCTEUR.

Comment! je ne la vois pas?

PREMIER DOCTEUR.

Non!

DEUXIÈME DOCTEUR.

Si!

PREMIER DOCTEUR.

Non, non!

DEUXIÈME DOCTEUR.

Si, si!

LAURE.

Silence! ne vous disputez pas ainsi.

LA GRANDE DAME.

Madame ne la voit pas, elle n'y peut rien ; Madame la voit sans m'en débarrasser, cela revient au même.

DEUXIÈME DOCTEUR.

Du tout, Madame, car la voilà qui dort, et je vais l'enlever. Silence ! silence ! J'opère. (*Elle s'approche et touche le nez.*) C'est fait ! elle est morte !

TOUTES.

Plus rien !

LA GRANDE DAME.

J'en doute.

DEUXIÈME DOCTEUR.

Ne doutez pas, Madame.

PREMIER DOCTEUR.

Il y a ce qu'il y avait.

LA GRANDE DAME.

La voilà revenue, je la sens !

DEUXIÈME DOCTEUR.

Non, Madame, il n'y a plus rien...

PREMIER DOCTEUR.

Que ce qu'il y avait.

LA GRANDE DAME.

Oh ! la voilà ! la voilà ! S'il me faut vivre avec cette

mouche, j'aime autant mourir ! Vous disiez tant, Madame, que votre clochette m'aurait guérie !.... Mesdames, ne la voyez-vous pas? la voilà! la voilà!

<center>TOUTES.</center>

La voilà! la voilà!

<center>PREMIER DOCTEUR.</center>

Oh! la flatterie!

<center>LAURE.</center>

Vous avez dit, docteur?

<center>PREMIER DOCTEUR.</center>

Rien, madame.

SCÈNE V.

Les Précédentes, UNE FEMME *suivie de plusieurs enfants.*

<center>LA FEMME.</center>

Au feu! au feu! au palais d'hiver! (*Elle fait le tour de la scène, suivie des enfants.*)

<center>LES ENFANTS.</center>

Au feu! au feu!

<center>LA GRANDE DAME.</center>

Comment, au feu?

<center>LA FEMME, *sans répondre.*</center>

Au feu! au feu!

LES ENFANTS.

Au feu ! au feu !

LAURE.

Au palais, dites-vous ?

LA FEMME.

Au palais ! au palais !

LES ENFANTS.

Au palais ! au palais !

LA GRANDE DAME.

Courons, courons organiser les secours ! Suivez-moi ! (*Elle sort; tout le monde la suit.*)

SCÈNE VI.

ROSALIDE, ISMÉRIE.

ROSALIDE.

Restez, Ismérie, c'est moi qui ai fait mettre le feu dans un tas de chiffons dans le coin d'un vieux bâtiment.

ISMÉRIE.

Et pourquoi donc ?

ROSALIDE.

J'avais peur qu'une autre que vous ne guérît Madame.

ISMÉRIE.

Oh! cela n'est pas bien.

ROSALIDE.

J'en conviens; mais ces intrigantes ne feraient pas un si bon usage que vous de la fortune.

ISMÉRIE.

Un bon motif ne peut excuser une mauvaise action.

ROSALIDE.

Oh! j'ai encore un autre but que votre intérêt : Madame est très-bonne; elle va s'occuper activement de faire éteindre ce commencement d'incendie, et, en pensant aux autres, elle oubliera sa mouche.

ISMÉRIE.

Vous croyez?...

ROSALIDE.

Oui, ma chère, rien ne fait plus de bien que de s'oublier.

ISMÉRIE.

C'est difficile !

ROSALIDE.

Non; c'est un bonheur de s'occuper des autres, et il remplit si bien l'esprit et le cœur, que les gens dévoués oublient leurs maux, leurs inquiétudes en travaillant au bonheur des autres.

ISMÉRIE.

C'est vrai, pourtant. Quand j'étais en pension, j'a-

vais une amie que j'aimais beaucoup; je m'occupais avec zèle de ses études; ses succès me faisaient plus de plaisir que les miens propres; j'en étais fière, je savais qu'elle me les devait.

ROSALIDE.

Je voudrais que Madame pensât moins à elle, alors elle ne verrait plus de mouche.

SCÈNE VII.

ROSALIDE, ISMÉRIE, PREMIER DOCTEUR.

ISMÉRIE.

Eh bien, le feu!

PREMIER DOCTEUR.

C'est éteint! Ce n'était rien; seulement une étincelle a mis le feu à la robe d'une femme, et le docteur Clochette la panse.

ROSALIDE.

Cette femme a donc été brûlée?

PREMIER DOCTEUR.

Non, du tout; mais le docteur fait arroser d'eau la partie qui correspondait à la robe brûlée, de peur que la chaleur de l'étoffe n'eût provoqué une chaleur intérieure. Charlatan! il fait bien de s'accompagner d'une sonnette. (*A Ismérie.*) Mais, Madame, vous portez le

costume de docteur, et vous n'avez point offert vos services à la grande dame ?...

ISMÉRIE.

Si personne ne réussit, j'ai l'intention de me présenter.

PREMIER DOCTEUR.

Voyez-vous la mouche ?

ROSALIDE.

Mais, Madame, excepté vous, tout le monde la voit...

PREMIER DOCTEUR.

Il se peut que vous osiez me dire que...! Ah! c'est à faire tourner la tête !

SCÈNE VIII.

LA GRANDE DAME, LAURE, ACTIVE, ROSALIDE, ISMÉRIE, PREMIER DOCTEUR, DEUXIÈME DOCTEUR.

LAURE.

Ah! Madame! quel courage vous avez montré !

ACTIVE.

Quelle ardeur ! quelle énergie !

LAURE.

C'est admirable !

ACTIVE.

C'est héroïque !

LAURE.

Aussi le peuple est pénétré de reconnaissance.

ACTIVE.

Et d'admiration.

LA GRANDE DAME.

Comprenez-vous que pendant que je m'occupais du soin de faire organiser des secours, cette horrible mouche m'ait quittée ; eh bien, me voici revenue, et elle aussi ! Ah ! c'est désolant !

ROSALIDE.

Madame, voici un jeune docteur qui arrive de Paris et qui, malgré sa jeunesse, a tous ses degrés.

LA GRANDE DAME.

Voyez, Madame, combien je suis malheureuse ; croyez-vous pouvoir faire quelque chose pour moi ?

ISMÉRIE.

Madame, j'ai l'espérance de vous guérir.

LA GRANDE DAME.

Quelle reconnaissance ne vous devrai-je pas ?

ROSALIDE.

Ne serait-il pas à propos de faire venir les petites vous danseuses ? elles distrairont pendant l'opération.

LA GRANDE DAME.

Faites comme vous l'entendrez.

LAURE.

Je vais donner des ordres pour les faire venir.

ACTIVE.

Elles doivent être là. Petites ! petites !

SCÈNE IX.

Les Précédentes, LES QUATRE DANSEUSES. (*Elles entrent en dansant.*)

Et zic, et zic, et zic et zac, et zic et zic et zac.
 Que toujours ce refrain
 Ait l'art de nous mettre en train.

La gaîté de notre danse,
De nos talons la cadence,
Le charme entraîne et séduit.
Oh ! la, la, la, la je nie
Qu'il existe une harmonie
Plus aimable que ce bruit.

Et zic, et zic, et zic et zac, et zic et zic et zac.
 Que toujours ce refrain
 Ait l'art de nous mettre en train.

Et zic, et zic, et zic et zac, et zic et zic et zac
 Que toujours ce refrain
 Ait l'art de nous mettre en train.

Que le plaisir nous entraîne
Que toujours il nous enchaîne,

Que la paix et le bonheur
Viennent charmer notre vie,
Sans regrets et sans envie.
Jouissons de la paix du cœur.

Et zic, et zic, et zic et zac, et zic et zic et zac.
Que toujours ce refrain,
Ait l'art de nous mettre en train.

(*Pendant ce temps Ismérie a retroussé ses manches, mis un tablier blanc, ouvert et étalé une trousse de chirurgien. Elle met une serviette sur le dos de la grande dame, une devant Rosalide et Active, qui l'aident avec un air de respect et de cérémonie. Cela dure tout le temps de la danse.*)

ROSALIDE.

Tout est prêt. Silence ! (*Tout le mond se tait.*) Silence, donc !

LAURE.

Personne ne dit rien.

ROSALIDE.

Oh ! silence ! l'opération est dangereuse.

LA GRANDE DAME.

N'allez pas m'entamer le nez !

ISMÉRIE.

Ayez confiance !

PREMIER DOCTEUR. (*A part, en haussant les épaules.*) Charlatan !

(*Pendant tous les préparatifs elle a haussé les épau-*

les, ri d'un air méprisant, et donné tous les signes de mépris, mais tout cela sans bruit, en conservant les convenances que le respect impose.)

DEUXIÈME DOCTEUR. *(Elle regarde d'un air d'envie et de curiosité. A part.)*

Qu'elle est futée !

Il règne un profond silence; Ismérie tient un rasoir à la main.

ROSALIDE.

Silence !

ISMÉRIE.

Que le Ciel guide ma main !

PREMIER DOCTEUR.

Charlatan !

DEUXIÈME DOCTEUR.

L'adroite coquine !

ISMÉRIE.

C'est fait, j'ai réussi; voyez, Madame, la voilà. *(Elle donne le rasoir a Rosalide et montre à la grande dame une mouche qu'elle tient dans le creux de la main.)* Voyez, Madame, la reconnaissez-vous? Il n'y avait qu'un moyen de la détruire : c'était de lui couper les pattes; voilà ce qui rendait l'opération difficile.

LA GRANDE DAME.

La voilà donc ! Ah ! maudite bête, que tu m'as fait souffrir !

LAURE.

Je la place dans une boîte d'or ! O vilain monstre, tu ne t'échapperas plus.

ISMÉRIE.

Je l'en défie ; plus de jambes, plus d'aiguillon, les ailes coupées !

ACTIVE.

Il faut faire élever un monument pour y placer cette boîte.

LA GRANDE DAME.

Quelle reconnaissance ne vous dois-je pas, jeune et charmant docteur ! Votre fortune est faite. Je reprends ma liberté d'esprit. Quelle triste préoccupation que cette mouche !

AIR : *Vers le temple de la richesse.*

Voulais-je ordonner une fête,
Je sentais son maigre aiguillon,
Un noble projet dans ma tête
S'arrêtait pour son faux bourdon ;
Et la pensée, qui toujours change,
Restait fixée par la douleur.
Une mouche, oh ! chose étrange !
Put me ravir tout mon bonheur. (*bis*).

SCÈNE X.

Les Précédentes, ORPHISE.

LAURE.

Entrez, savante Orphise; Madame est guérie!

ORPHISE.

Quel bonheur! qui donc a fait cette cure?

PREMIER DOCTEUR (*à part*).

Cette cure? abominable flatteuse!

LA GRANDE DAME.

C'est ce jeune et savant docteur; mais, ma chère Orphise, c'est par l'opération qu'on a réussi à m'en délivrer. La mouche est dans cette boîte; c'est une belle opération.

ORPHISE.

Fort belle! (*A Ismérie avec intention.*) Jeune docteur, vous êtes fort adroit; mais prenez garde, savant opérateur; n'ayez jamais de mouche; il y en a qu'on ne saurait guérir, même par l'opération.

ISMÉRIE.

Comment donc?

ROSALIDE.

Eh oui ; chacun a la sienne.

ISMÉRIE.

Comment, on a sa mouche ?

ORPHISE.

AIR : *Vers le temple de la richesse.*

Quand avec aigreur on réplique,
Quand le dépit vous fait parler,
On dit : Quelle mouche vous pique?
Je ne saurais le deviner.
C'est une secrète blessure,
Qu'un mot plaisant a fait saigner
Et l'on répond par une injure
A celui qui vient d'y toucher.

Corbeil, typ. et stéréot. de Crété.

www.ingramcontent.com/pod-product-compliance
Lightning Source LLC
Chambersburg PA
CBHW071615220526
45469CB00002B/346